電腦時代書道藝術新論

杜松柏 著

臺灣 學生書局 印行

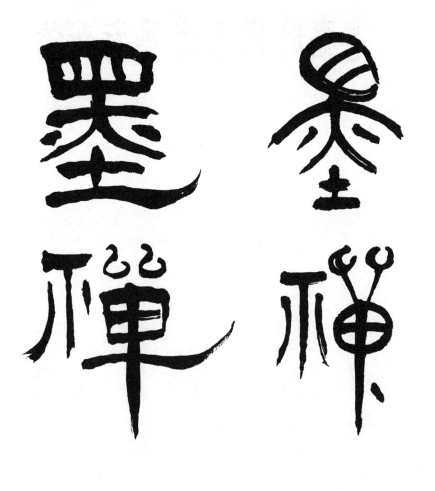

自序

今年已七十三歲，習書的種種、如夢如電：

幼年在湖南入私塾、讀「經館」，每日寫大小字各一張，約二年，乃「塗鴉」而已。

青年時流離來台，入軍事學校，受訓一年餘，課餘練字，無帖無師，乃「任筆為書」，不知好壞。

入孔孟學會，佐贊陳師立夫，其主辦小學生書法比賽，又編成出版《標準草書字帖》，銷路甚佳，印象深刻。曾存疑草書有標準嗎？

六十歲自願退休，經常臨帖，無師無友。寓居美國多年，用毛筆寫信札，朋友笑我以軟筆寫英文的「硬字」，「字無百日功」，卻十年不甚見功效。

七十歲之後，曾學電腦，技術上止於下圍棋、打麻將等。幾乎所有的朋友，尤其學術界，只在電腦鍵盤敲字了，我仍在用筆——抱殘守缺。

正如白話文體興起、西方的「新詩」入侵，古體詩面臨的處境一樣：鉛筆、鋼筆、原子筆快被取代、毛筆已幾拋棄了，書法如何存活？我的信念是：

一、只要方塊字仍在用，書法基礎以存，一絲希望尚在。

二、用毛筆人口的大減，只是書法基礎的「窄化」，逼書道專

　　　向藝術之途奮進而求「深化」，依之創出完美的作品。

三、電腦現已能繪寫出合成字，書法因應之道，是向前迎戰，
　　向電腦所不能的藝術性再突破、再提升，求藝術方向的
　　「深化」，由書法進入書道。

四、歡迎電腦的合成字，運用電腦技能，幫助書道的發展和進
　　步。

五、面對這空前的挑戰，是書道崩潰的危機，也是振興的轉
　　機，故有此「電腦時代書道新論」的撰作。

　　在前人的如海的書論裡，一一做過金針探測工作，得到的整體
的印象是傳說、誤、偽繁多，浮誇、重複不斷，崇古不知尚今，宗
聖不知成已，亂雜而無系統，堆山積岳的論述，不止於孫過庭的
《書譜》所說：「或重述舊章，了不殊於既往，或苟興新說，竟無
益於將來」而已。故而在書道的基準點上，百分之九十於古人，必
「截斷眾流」而加以揚棄：得出中鋒運筆、懸肘成書等方是書道的
基準點：

身正腕豎　指實掌虛
懸肘中鋒　始為法書

　　一言以蔽之，不合此基準的，只是工具性的寫字而已。正如不
知押韻、不調平仄、不明詩的句法等，根本不是作詩。

　　全書凡字體、架構、筆法等項，皆以這種偈語的形式表達，一方
面是個人的體悟所得，一方面是凝油為膏，以出精要，再略加說明，
脫出前人書論的鬆散和毫無法式的弊失，而見新意──由舊出新。

　　方塊字全是形象的，故由形象思維切入，而析明字形、架構、行款、筆法、點畫等等的緊要和關鍵；方塊字之能成為藝品，有頗多的「道」——原理、原則；和「術」——方法、技巧，合此「道」此「術」，方是書道，不徒有「法」而已。而且由「道」而「術」、由「術」知「道」，有體有用，而「體用一元，顯微無間」。又書道之能由書寫的工具，提升為藝術，係因其美，縱觀美學多種著作，能顯示其美而合書道的則有陽剛之美的一大類：下分雄、奇、狂、烈；陰柔之美的一大類：下分媚、輕、圓、婉；和此二大類的中庸之道的「和明」一大類，下分：雅、秀、優、健；均用四句偈語頌明，皆使其形象化；又用釋說，求其落實，而以古人合乎此項美的作品，作為證明；古人書作中未能有此一類，則乞之於今之好友書家，體會而寫成之。書道的提升，是在由技而進乎道，而能寓道，秉此而分成多要項，以提升書道的境界，不落於「一技耳」，方能完全與畫共美並存。此尤為古人欲突破而未有理論建立的難關。既落言詮，又求寓道而美的落實，乃以「蒼松虬枝」，「綠楊垂絲」，既取其能在意義上象徵陽剛、陰柔之美的大分別，又由如何求美、與寓道而美，在書道的形象、筆法、點畫等之上而呈現不同的道的內容而又能美加以說明，兼及陽剛等十二項美而凝成渾然一體的完美。最後以餘論做結束，析說何以書道係「迴互的關係」，體用等密不可分；又何以係「不迴互」的關係，彼此有不相關者在。書道藝術幾全是形象的形容，如「龍跳天門」，「虎臥鳳閣」等。如折釵股、如印印泥、如屋漏痕，有何重大意義？因為這是古人書論「重重相因」的重中之重。全書約十萬言，每重要項目均配以古人的書道藝術品，以其實係「道」與

「術」的顯示，而待後人的體察領悟。悟了則反本還源，而與道同體；悟了能法法皆現，字字皆活。這更是帖與碑的效能的提升。最後則期待「墨禪」的作品能呈現，以與電腦的合成繪字爭勝。

拙作以「新論」標題，意指面臨新時代、新問題等，而提新解決、新理論、新方法。其引用舊資料，乃由舊出新，而非執拘於陳腐也。

本書承學生書局惠予梓行。書家邵希霖、成均安題字，名教授兼書家王仁鈞題署封面等，崔成宗教授、許金枝教授校訂，獲益良多，均此致謝。

衡山 **杜松柏** 謹識 乙亥中秋

電腦時代書道藝術新論

目次

一、電腦時代的挑戰

電腦時代來了，書法藝術完了！

電腦和打字機來了，方塊字都不用筆寫了，還能有書法嗎？這不是失心瘋的狂喊，而是書法發展和存亡必須面對的挑戰：

其實科學的進步，發明出鉛筆、鋼筆、原子筆、簽字筆等，而大肆流行之際，書家早已有了極大的恐懼：

毛筆不用了，還有書法嗎？

現在連任何筆都可以不用，只要手指頭敲打字的鍵盤了，豈不是連一點根，一點關係都沒有，書法不是根苗都拔了嗎？還能存在嗎？

其實這只是書法發展的「窄化」，我們不能否認，用筆的人少了，用毛筆的人更少了，不是厄運嗎？但是人人都用毛筆，未必是書法的發揚，未必就書家增多，例如：人人都會運用文字了，詩人可能有些增多，然進於藝術，而成為名唱，人人口耳相傳的，又成了比率的上升嗎？因為寫字只是工具，運用毛筆的人少了，只是在書法發展、開拓的基礎上受了限制，所以只是「窄化」，正如會運用文字這一工具的，不能都是詩人，因為由書寫到書法之間，有一條鴻溝：

會寫字的不一定是書家！

寫成的字不一定是進於藝術的書法！

當然書家一定會寫字，也不一定所寫字都是書法，更何況常人的字，決難是書法，因為運用任何的工具，成為藝術品，都必須由技而進於藝，由技而進入道，這一「鴻溝」，雖沒有明確的界限，卻有無形的關卡，乃不易跨越的「無門關」——無門而有關！

以電腦這幾乎登峯造極的工具而言，當然窄化書法的基礎，已使很多人用手敲字，而幾不會用手寫字了。但就其許多方面的技術應用而言，也給書法以甚多甚大的助益，在情勢上更逼使書法的深化——要由技而進於道，即是藝術性和意境的再提升，形成更專業。總而言之：

危機之中有轉機！
挑戰之下有開創！

我們要探尋出新的理論，引領書法、書道的前進，再開新運。

二、電腦科技與書法

　　人類以其經驗與智慧開創了諸多工具和科技，影響最大，深入到各個層面的，應推電腦這一科技工具，而又再與新的科技工具結合，威力無窮，而勢頭又方興未艾，以至興起了電腦會代替人腦的恐懼。

　　電腦原名計算機科學（Computer Science），美國在一九八〇年生產出的計算機，能在一秒鐘內完成幾百萬次算術加法或比較的運算。隨之發展出為計算機編程式，其後在程式和數據結合之後，除了運算之外，可以進行數理判斷和各方面的設計，是「電腦」——有了人腦的部分功能，用途廣大而多元化。至今明白可見的，與書法以至其他藝術，發生了直接間接的關係和作用：

　　(一)**存真**：幾乎有形象的圖像，經由電腦掃描，都可攝存在電腦的「資料庫」裡和網路上運用，古人和現代書家的作品，經過程式設計和處理，儲存之後，永不失真，又可隨時取用或播放，所以有利書法教學，和自我改正缺失。而且個人的作品，可以與現在的書家任何一幅作比較，又可與所學的古人作對比，產生了優劣缺失立見而可改正的效果。（電腦存真功能見下頁附圖）

　　(二)**傳真**：書法和藝術品的版圖，可透過網路等傳送，以達到展示和交流的目的，也可以達成交易，更可以出電子版。

　　(三)**縮放**：經由電腦的控制，書法和藝術，經過程式處理之

後，可以按比例放大和縮小，兼可製成磁卡，以便攜帶和收藏。書家的妙品，在放大若干倍之後，其用筆的藏鋒、出鋒、提縱轉折和波磔等，將一一呈現，有利學習、鑑賞和辨別真偽。

(四)**修補：**電腦在攝入圖樣之後，可以起修正錯誤，補填缺失的功效，尤其在色彩上的加淡加濃，更有丹青妙手的增美作用。自書法和藝術品的真實和「原始面目」而言，很難接受這種修補，因為已失本真了。但是在複製品上，則作用重大，尤其對古碑古帖損殘的修複，極感功德無量，何況再加上了放大的功能之後，使殘損的古碑帖，有面貌重生之感，而又每筆的起結，纖微畢見，使古人的雙鉤、拓本，黯然失色！最先用此法以修補古碑帖的，大概是日本的二玄社，現在兩岸已相習成風，原本的拓本，已退為「附見」的附庸地位了。（附《化度寺塔銘》的原拓本和修補本，以見實況）。修補碑帖的效果甚佳，效果幾超過了拓本！如果以真的宋拓、元拓等作古董，則是書法以外的評價了。(詳見下頁插圖)

(五)**繪字：**現代化的電腦，也會「寫字」，其實不是寫，更不是毛筆寫的，所以應稱為繪字，即以電腦繪圖製表的技巧，而「繪」成合成字，當然沒有中鋒，懸腕等問題，所「繪」成的字，自無「屋漏痕」、「印印泥」、「折釵股」、及波折等意趣和墨韻，但是在「繪」字的過程中，可以不斷的修正，無論橫直鉤點捺，都不致有任何的失誤，字的構形，不會歪斜，又可廣仿效各體各家，正如以往的仿宋體、美術字一樣，比之更見靈活、美觀，很

《圖一》唐　原石拓本

太原禾休人
昔有周氏積
德黑切慶派
長世分星判

藩維蔡伯喈
者郭也
卅乃文王
所咨郭泰則

《說明》：
《圖一》唐原石拓本《即敦煌卷子本》僅存十二頁。
《圖二》《王孟揚本》認為係宋拓初翻本。
《圖三》、《圖四》乃電腦之補修本，可比較補修本之效果。

化度寺故僧邕

化度寺
故僧邕

《圖三》張建富修復《化度寺塔銘》

太原禾
休人昔

《圖四》張建富修復
《化度寺塔銘》

《圖二》王孟揚本

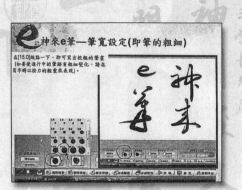

說明：所附三圖，乃淡江大學中文系教授張炳煌在書法藝術與生活空間學術研討會所發表之論文──《書法的科技現象》筆乃以「e筆」──電腦科技之筆，用以書寫，可以表現毛筆之筆觸。

多的「看板」、廣告，已在大量使用了（見附圖），這才是向書法的進逼，「繪字」會不會戰勝人的「寫字」，正如圍棋一樣，電腦會不會勝過人呢？在科技發展下，應是必然的，但人是有智慧的，可以由科技而進於道，而電腦科技所可到達的則止於由技而止於法，有定法成規可循的，電腦科技可以達到，現在的圍棋不是不少的人已輸給電腦了，還會罵輸者是笨蛋嗎？書法也會如此。

　　由以上五者，可以見出電腦科技一方面給予書法以極大的便利和助益，一方面又咄咄進逼：

　　　　「繪字」要打倒毛筆字！
　　　　「繪字」要超越寫字！

　　所以書法面臨這重大的挑戰，形勢是嚴峻的，惟有接受這挑戰，而運用智慧，一方面使電腦成為助成書法的工具，一方面深化書道，使其由技而進於道，而表現道，表現書家的性格以及多樣式的美。這是書道藝術新論要探討、要達成的目的。

月餅名店

（此為某便利商店電腦繪字之廣告，頗具美感。）

三、書論的截斷眾流

禪宗雲門文偃，這位雲門開宗的宗師，敢出言打殺佛祖，他不是狂禪的愚妄，而是徹悟了至道後的智慧和勇敢。他在禪宗影響最大的，是所謂雲門三句，其第二句為「截斷眾流」句，意謂在眾多的流俗、道流之中，多的是言端語端的紛亂，遮蓋真實，必然要加以破除截斷，才能見出真實、從而「立真」——建立真實不妄的道真。當然這「截斷」，基本上不能有私見、偏見、愚見、狂見、執著之見等。要排除這些，和能除破多少，必然要悟入真實，得到真智之後，一一從胸中流出，見其公見、真見、慧見、允當之見；如此庶幾方能達到「截斷眾流」的目的。筆者不敏，懸此軌則，欲掃破書法上的私、偏、愚、狂和執著之見，使技法能由法而達於書道，因為自古以來所謂「一技爾」，不是全然輕視技，而是無以由技而進於道。所以《書道藝術新論》的目的在此，所求的「新論」尤在於此。

有關書法上的外圍問題，和核心理論之所及，顯然其中有「精」，豈能摒棄？也不能針對一人之言和紛然之見，一一引徵之後，再加辨剖，因為那是一浩繁的書法論文，即使成功了，也是浩繁之中，更加浩繁，而且形成了此一是非，彼一是非。所以「截斷眾流」，是原則性的提出私、偏、愚、狂、執著之所在，以供今後的書法作參證，筆者截斷之有理、有慧悟者，可以採擇，有偏誤

者，亦可截斷而棄去之！筆者深信：

偏見愈掃愈小！
真實愈辨愈明！

「截斷眾流」，必須先從書法的外圍問題著手，書法的外圍問題頗多，首先是工具問題，紙、筆、墨、硯、是與書寫相關甚切者，這些工具的應用，是常識性的，常由經驗得之的，可以存而不論，因為可由學校教育，老師教學中得到；加上經驗範圍內的事務，不能由文字描述而獲得真實的知識，例如：狼毫、兔毫、羊毫、兼毫、以及各種大小型號的筆，離開了實際事物，往往如瞎子摸象，連確切的形狀都很難得到實在的認知，何況使用的技巧！其次是書寫的行款、留白、題款、用印、裱褙、保存等，亦係如此，且有涉及專門技術之處，也非書家所能一一講求。古人已知此理，偶有涉及，而專門作為書論的理論探究者則甚少。如此截斷，使學書者能求之於書論之外，而免於陷圍其中。而且這些都不困難，在有實物和實際嘗試之下，即能上手，最多失誤幾次，也就會了。

由學書，以到達成為書家，或者所寫能達藝術的境界，道路是漫長的；而且書家與書匠，由記錄的文字工具，到字成法立的法書，並無明顯的界限；往往無定評，甚至無定論；所以要成為書家的法書，必然需要書法理論作意念上的引領，以頓開茅塞，工夫到了，才能新變，以達「生面果然開一代，古人原不佔千秋」的高峰、高境界。即使條件欠缺，才稟不夠，也不會成為字匠、書奴；否則從師而學，勤修苦練，到了成一技的地步，已經很不錯了，當

然脫離塗鴉，不成問題；或者，略勝常人一籌而已！費力如此，在電腦打字的時代，有此必要？而又值得嗎？

　　由進行書論探究，得出理論以作引領之前，首先要了解，書寫在基本上是工具性質的，諺語有云：「孔夫子不嫌字醜，只要筆筆有」。蓋謂筆筆有、乃筆筆不錯，能使他人認識就好了！再進一步才求外形的美觀，如世人的整飾儀容，給他人以第一好印象，尤其由唐至清的文場，不止是希望「文章中試官」，尤其是求「字先中試官」，才有字的「台閣本體」，而基本上是以顏真卿的「顏體」為主流或骨架，以其平穩厚重，予人以忠實可靠的印象。清代以前，幾乎是絕大多數的士子，學書的目的，前代書道的廣大基礎，即在如此，仍然是工具性的，乃以獵取功名。書論不注重這些，但其成技的觀念，實際上大有影響（見附圖三）。

永字八法之「永」

顏真卿《禮勤碑》

說明：《書法正傳》之「永」字，顯然係顏體。劉墉（石菴）、湯金釗二人之聯，雖係清大書家，未脫出顏體之影響。

樂無事日有喜
飲且食壽而康

景星卿雲於時為瑞
珠輝玉照盖代之華

石菴

湯金釗

　　書法的基礎是在臨摹苦練上，可貴的是經驗，和久於經驗的體悟，於是才有獨得之祕，書論的呈現，就是名書家由這種苦練的經驗和體悟的結果而形成的。這種「獨得之祕」，縱然沒有貴重而不吝於言傳之心，也有不能言說傳之他人的難處，如《莊子天道》所說的輪扁的故事，這位斲輪老手述說其斲輪經驗道：「徐則甘而不固，疾則苦而不入。不疾不徐，得之於心，而應於手，口不能言，有數存焉於其間。臣不能以喻臣之子，臣之子亦不能受之於臣，是以行年七十而老於斲輪。」齊桓公接受了他的解釋，即使讀聖人之言，也只能得其糟粕。與之稍有不同的，斲輪是手與斧以斲木成輪的經驗；而書法是手與筆以上紙成字的經驗，同樣地「口不能言，有數存焉。」輪扁不能將這獨得之祕的「數」──方法訣要，告訴他的兒子，其子也不能經由言喻以接受這一「數」，書家能嗎？學書的人能嗎？可是書家說了，學書的人縱接受了，能真明白而得秘訣嗎？無怪大書家李邕說：「像我則俗，學我則死。」與輪扁所言，有意義精神相通之處；可是李邕的書法，不是學二王──王羲之、王獻之的嗎？然則所言，豈非英雄欺人？是又不然，因為他學出來了，以他的才性、工夫、體悟等，成就了他自己的書法，以「死蛇活弄」的本領，擺脫、掃除了「二王」，得其精髓，去了糟粕，才能如此。所以面對偉大書家，即使是千古不磨之論，也要抱難以言傳，難于接受的理念，從實際臨摹練習的經驗中而漸漸地體悟，以自己體悟的經驗，扣合古人的經驗，切入其由經驗而體悟的理論，以得其獨得之祕，難言之「數」，故對前人之書論，有此領會的有極大困難，「像我則俗，學我則死」，其理其意如此。

　　面對紛紜的書論，首先要截斷疑偽，因為傳疑之說，造偽之

篇，必加辨別，否則羊負虎皮，而以為真虎，豈非笑話？若書家伏案而圖繪之，其結果如何？虎皮猶有似虎之處，而可疑偽撰的理論，尤甚於此，能不誤導於人嗎？書論疑偽之作，多附會於善書而名重之人，例如《李斯用筆法》、《蕭何筆法》、《蔡邕書說》、《蔡邕石室神授筆勢》、《鍾繇筆法》、《晉衛夫人筆陣圖》、《王右軍題衛夫人筆陣圖後》、《王右軍筆勢論》、《右軍書法》、《筆陣圖》、（以上均見清馮武編著之《書法正傳》），誠如唐孫過庭《書譜》所論：

> 代傳羲之《與子敬筆勢論》十章，文鄙理疏，意乖言拙，詳其旨趣，殊非右軍。

這真是一針見血的論斷，因為以上所舉論書法的文章，無不如此。又《書譜》云：「至於諸家勢評，多涉浮華，莫不外狀其形，內迷其理，今之所撰，亦無取焉。」孫過庭不取這眾多的疑偽書論，是他的慧識過人，可是這些「亦無取焉」的資料，不但沒有消失，而且歷古相傳相信，如《墨池編》、《書苑菁華》、《書法要錄》、《佩文齋書畫譜》等，均加收錄，至清代為馮武的《書法正傳》，更作了嚴密的，一字一句的錯誤字、遺漏、增添字的校正（見此書的校勘記），是千餘年間，仍在發揮重大的影響，尤其諸多的書家和書論，引其片言一句，作為理論的依據，縱然書雖疑偽，或有一言之可採，可是所貽誤的，卻不知凡幾了。我們以汰沙揀金的廣納雅言，但要截斷那成堆的沙礫。與疑偽之類相近似，就是附會，在眾多的書論中，有文獻可徵之時，如《唐太宗的論

書》、《唐太宗論筆法》、《唐太宗論筆意》、《唐太宗指意》顯多附會，因為似是而非，言不當理，例如「指意」云：

> 夫字以神情為精魄，神若不合，則無態度也；以心為筋
> 骨，心若不堅，則字無勁健也；以副毛為皮膚，副若不
> 圓，則字無溫潤也。…（見《書法正傳》）

馮武的校勘記，引《墨池編》、「心」水作「心毫」，可解嗎？「副毛」是何物？「心若不堅，則字無勁健也」，是何道理？這些豈不是書論中的「垃圾」！下而至於歐陽詢等的附會，亦所不免，他的《付善奴訣》：「瘦當形枯，復不可肥，肥則質濁。」歐書正多極瘦之筆，又瘦、肥的分際何在？不瘦不肥表現在書寫上是何情形？截斷了這些疑、偽、附會的書論，才能脫出糾纏，解除諸多蕪穢的束縛。

書家和其他的藝術家一樣，「能事」──本領不僅在書寫和書法的表現上，必然要有其他的能事，一言以蔽之，即修養和其他才藝的陶冶，如《翰林粹言》所云：

> 胸中有書，下筆自然不俗，坡詩云：「退筆如山未足珍，
> 讀書萬卷始通神。」

誰能否定呢？而且不僅是書家，詩人、文人和其他的藝術家能不需要嗎？有的主張畫家要行萬里路，這對書家沒有幫助嗎？不止如此，劉勰《文心雕龍，神思篇》的「是以陶鈞文思，貴在虛靜。

疏瀹五藏，澡雪精神」，文學家的需要虛靜，而書家難道不要嗎？
這涉及了修養的問題，修養是多方面而又多種多樣的，無有涯際，
我們要以截斷眾流的慧識，不必拘於一種，限於一路而作某種提
倡，只宜作一般提出，如多讀書、多見識、多練歷，任由書家的因
環境，條件作自然的選擇和接受；至於與書法有密切相關，可互相
參照而互涉的，則宜特別提倡，例如書家要接受古典詩和繪畫的薰
陶，因為相關甚切；能有工具上——紙、墨、硯、筆的知識，而且
愈多愈好，有了這種看法，知道直接相關和間接的知識和修養，書
家有因才性、嗜好等的選擇的自由，不必作硬性的主張和提倡。

我國書法的表現和成績，幾乎可以概括在碑和帖之中，碑其實
是鐘鼎等青銅器的銘文之遺，故總名之曰金文。碑繼承了這一遺
產，內容增多了，字體也不限篆書了，由清朝迄現在，地下出土
的，地面發現的，不知凡幾，形成了書法展現的廣大天地，諸多書
家欣賞慕羨之餘，「字主學碑」，應是自然的風氣。其實唐代諸大
書家存至後代，也大多是碑。帖的起源也甚早，自造紙術進步而逐
漸代替了帛和簡之後，遂有了帖的出現，加上紙質的保存較難久
永，極易殘缺。帖至明清以後更多；書家的祖師——鍾繇、二王父
子，所遺留的多是帖。帖而有了紙損字壞的情況時，則加以雙鉤，
甚至摹寫，宋代應算是帖的時代，「淳化」、「大觀」是帖的匯
集；就書法的學效和參究以取法而言，學帖學碑，各有所得，雖各
有長短，有何不可？清之中葉，竟掀起了碑、帖之爭，由《藝舟雙
楫》至《廣藝舟雙楫》，主碑派似乎壓倒了主帖派，尤其是梁啟超
那細苛的考證和主碑的論斷，掀起了書論的大爭論。當然古帖固多
贋品和仿偽，碑自然罕有這種缺失，但以存真而言，碑是寫了以後

再上石的，刻石的刻工能絲毫不失真嗎？碑立於地表或埋於地下，不會剝蝕漫漶嗎？碑的流傳是要靠拓本的，用烟墨拓下時，其效果也要看拓者的功夫了；即此數端，已鮮能完全存真；何況即使是最完善的宋拓本，現代多已成了「帖」了，在一印再印之後，已到了大多失「真」的地步。（見附件）

（註：此宋拓本之柳書，較之現在濫印之《玄祕塔》有天壤之別。）

　　何況有些帖，已變成碑了，唐沙門懷仁集王右軍書。今所傳的《宋搨聖教序》，則又由碑而帖了，此類不知凡幾。可見由主碑主帖而掀起的存真與否之爭，實嫌多事。以全然能存真而言，現代出土的帛書、敦煌卷子、竹木簡，配合了科技的照相製版，能傳書寫之真，莫過於此，（見附件），是否會掀起另一書論波濤，仍未可知。但是我們要截斷眾流，不要陷入這些爭論之中，學碑學帖，而不知所從，以至不知取捨。我們要問，某碑某帖，是否構成了「法書」──即其藝術性、藝術價值如何？且合不合乎個人的性之所近，情之所鍾，而決定取碑取帖，以至簡帛卷子等亦然。才合實際而不乖於事理。

　　自太史公讚頌孔子為「至聖」之後，於是在藝術上有了詩聖、畫聖，而於書家自然出現了書聖王羲之等，而「聖人人倫之至也」，顯然是極高的品級，其實也是一種典型，顯示其在某種典型上，到了登峯造極的境界；以同樣的道理，評選出每一朝代的特殊性，於是有楚辭、漢賦、唐詩、宋詞、元曲的推崇。以書法而言，自然是王羲之所屬的晉代了。我們以服善和推崇典型的心態，在書法尊王，以至其子王獻之的二王和晉代及以前的大家，自無不宜，正如我們的佩敬孔子、杜甫；但如果形成了偶像，而不知其他書家的藝術成就，以至言書必歸於晉，學書必出於二王，是只見一代，只見數人，不能見天地之大，古今其他人之美了。何況以時代言，蔡邕是漢人，鍾繇是魏人，他們是王羲之的前導，能不遵重嗎？北朝的魏碑，能忽略嗎？所以就書家藝術，書論的標準而言，也應以截斷眾流的理念，撥除偶像之弊，不應尊一代一人而忽略其他朝代和人，我們不是不要崇二王、尊晉代，而是以書法藝術的創新和變

說明：敦煌卷子之一，近年方印出。

說明：敦煌卷子之一，近年方印出。

化而言，不宜、也不容許這種形況的出現，何況此前羊欣曾說：「張藝、皇象、鍾繇、索靖，時並號書聖。」王羲之是後起的。如果人人都學王羲之，有多人到了維妙維肖、甚至不能分辨的地步，不但書聖的獨特成就不見了，這些維妙維肖的作品，也成擬仿而成了假古董了。何況在藝術的實際而言，也不會有此一情況的出現，王獻之畢肖其父嗎？王羲之寫了《蘭亭集序》，也甚自許，為何沒有第二本？所以「二王不見臣法」，實係一針見血之言。禪人無不希望開悟成佛，但臨濟卻說要「逢佛殺佛」，有禪人道：「佛之一字，吾不欲聞。」乃恐以此偶像、以此「聖瑞觀」障蔽「道眼」——見道智慧眼。以書體而言，篆、隸二體，為二王所缺，以真、行、草而言，隋僧智永、唐代的褚遂良、歐陽詢、顏真卿、李邕等，就其能變能創而言，不是生面果然開一代了嗎？二王縱然是泰山，他們也是青城、峨嵋、廬山、武夷山，自有其獨擅之處。準此而言，以後不是尊歐、尊顏的、只知歐、顏嗎？甚至伏習一帖的，盡言其美、而不知其所缺，以至不知他帖了嗎？故而要以放開胸懷，大開眼界，以不囿於一人、一帖，而博觀廣習，以激發某一方面的潛能；成就自己的專擅；最好是合百家之美，以成一家之奇；縱有不能，亦求脫除一家一帖的習氣或形體，而顯現個性和獨有的風神。方能說：「二王不見臣法」。

書家重法，亦如律詩之重律，其實法與律，有時是同義辭。書稱書法，意謂著書寫之字合乎法，不是隨意而書；書家之字稱為法書，乃指字成法立，可為典範，如南朝周朗的得「衛恆散隸書法」（見《南史·周朗傳》），「書法」乃依法書寫之字，不同常人寫字的方法，才說「習之甚工」；所以書法的重法，無待贅言。以

《翰林要訣》為例，全書的目錄皆以法標題：第一、執筆法；第二、血法；第三、骨法；第四、筋法；第五、肉法；第六、平法；第七、直法；第八、圓法；第九、方法；第十、分佈法；第十一、變法法；第十二、法書。由其所立的四標觀之，豈不是諸法皆備？得此一書，書家有法可循，其他書論講求書法的都可廢置了。其實不然：姑以執筆法而言，首引衛夫人云：真書去筆頭一寸二分；（或作二寸一分）行書去筆頭二寸一分；（或作三寸二分）這姑且稱執筆法吧！那麼草書、隸書等呢？是寫大字還是寫小字？又如何細而嚴，執筆時不顧及生理組織的不同，而要用尺去分量寸度嗎？再看緊接著的撥鐙法吧：

> 撥鐙法，李後主得之陸希聲，希聲所傳於𦥑光者止五字，
> 後主更益二字曰「導」、「送」、謂之「七字訣」
> 「擪」大指骨上節下端用力，欲直如提千鈞。
> 「壓」捺食指著中節旁。
> 「鈎」中指著指尖鈎筆，令向上。
> 「抵」名指揭筆，中指抵住。
> 「拒」中指鈎筆，名指拒定。
> 「導」小指引名指過右。
> 「送」小指送名指過左。
> 右名撥鐙法，撥者筆管著中指名指尖，令圓活易轉動也。
> 鐙即馬鐙，筆管直則虎口間空圓如馬鐙也。足踏馬鐙淺，
> 則易出入；手執筆管淺，即易撥動也。（見《書法正傳》
> 引《翰林要訣》）

　　這稱得上執筆法（參閱後文執筆圖）嗎？其傳承是否可靠等，姑且不論，可是以撥鐙法總括此七訣恰當嗎？撥鐙是指足踏馬鐙淺嗎？何不明言手執筆管淺，使筆管易轉動呢？虎口空圓如馬鐙，比擬未免不倫不類，其後在「右手法」下又提出了「撮管」、「撳管」、「捻管」、「握管」，似又否定了這一撥鐙法。

　　其論法又與「訣竅」、「原則」不分，如第四、筋法云：

> 「藏」首尾蹲搶。
> 「度」中間空中飛度。（同上）

這是法嗎？而且晦澀難解；又「變法法」云：

> 「情」喜怒哀樂，各有分數。喜即氣和而字舒，怒則氣粗
> 而字險，哀即氣鬱而字斂，樂則氣平而字麗。情有輕重，
> 則字之斂舒險麗，亦有淺深，變化無窮。（同上）

　　心情當然影響書寫時的表現，但主要的是求靜、虛，如其所言，喜與樂有何不同？「樂」會字麗嗎？而不能舒嗎？又何以在字中表現「舒」和「麗」的淺深？則變化無窮，更是虛淡了。又「變法法」云：

> 「形」字形八面，迭遞增換，一面變，形凡八變；兩面
> 變，形凡十六；三面以上，變化不可勝數矣。（同上）

以字的形體，筆劃少的，如一二字等，只有二面、四面，很少有八面的，一面變，形凡八變，二面變，形凡十六；…誠不知如何變法？書家之中，有此類之法書嗎？苟如此，則書家的字，豈不是川劇中的變臉了嗎？這能說是法嗎？

不憚繁瑣地引出和評論了許多，不是單獨對翰林要訣的「法」的質疑，而是很多的書論所提的法，亦復如此：李陽冰筆法云：「夫點不變謂之布棋，畫不變謂之布算，方不變謂之斗，圓不變謂之環」（同上）。這是法嗎？又如蕭子雲十二法：

一曰潔。二曰空。三曰整。四曰放。五曰因。六曰改。七曰省。八曰補。九曰縱。十曰收。十一曰平。十二曰側。（同上）

這連原則性提示都嫌其迂濶，根本談不上法，真像雲門文偃參禪的一字關，

僧問雲門：如何是雲門？

門云：祖。

如此之類，凡有所問，但以一字酬之是也。（《五家宗旨纂要、下》）

雲門的「祖」的答話，是在截斷人的妄念妄想，而十二法的「潔」『側』等，其作用如何？又《歐陽率更書三十六法》，更雜入不能算是法的惡法：

增減

字有難結體者，或因筆畫少而增添，如「新」為「新」、「建」為「建」是也。或因筆畫多而減省者，如「曹」之為「曺」，「美」之為「美」。但欲體勢茂美，不論古今字當如何書也（同上）。

　　書家有隨手之變，又偶有隨手之誤，竟視作可任意「增減」之法，豈非惡法？何況其所言，「新」、「建」增多一橫一點，「曹」、「美」的減了一直二點，就體勢茂美了嗎？

　　以上的述說，是要截斷今人以方法、法式以論書，和企圖由前人書論中的法，以求得書法或技巧上的方法、法式、將會落空。但是書法的稱「法」，全然錯了嗎？是又不然，雖有偏失，和不能以方法、法式以求之外，仍有其合理之處，因為法的意，在佛教未傳入中國之前，「法」的本義為「刑罰」；引伸義作「法律」、限制；再引伸作「規約」、「制度」；再有「方術」、「法則」之意，如用兵之稱「兵法」、「詩法」、「文法」等，故而有書法之名；書論中之法，若干仍含「方術」、「法則」之意；至佛法傳入中國，佛法之法，有「本體」的意義；有「軌生物解」──依法能令人產生對事物的正確理解；依佛法的多種性質和作用，而有各種的法的含義和分別，如「色法」、「心法」、「染法」、「淨法」、「善法」、「惡法」；「世間法」、「非世間法」；「法體」、「法相」；「正法」、「教法」；「法印」、「法門」等（詳見拙文《佛禪「法」「悟」於詩的影響》收入《知止齋古稀學術論文自選集》台灣學生書局），自禪宗盛行之後，「法眼」、「法智」、「法義」、「法蘊」、「法藏」等等，更成為含義甚多而又通行的名詞，所以佛禪的法，尤多指事事物物的原則和理，已非傳統的法的語義。這些意義產生了廣大的影響，不但成了詩法，也包括了書法，畫法等等，所以書法之「法」，甚至有書論中的「書的原則」，書的「理的內涵」。尤其是唐宋之後，法字的意義是如此的混淆，故《翰林要訣》中的「法」字，如「方法」

是一類，如「變法法」之下一法字，則是原則或理了，故蕭子雲十二法：曰潔、曰空等，勉強以「原則」或「理」解釋之，才是用「法」字標目的意義。

　　書法之「法」，有了上述的瞭解，方可截斷眾流，不會產生法的誤解，也不致在需要「法」的引領時，而有誤用。如「把筆八法」、「運筆八法」，甚至學書的人所熟知的「永字八法」，都視同原則或道理，不止是方法等，才能得到一些引領和助益。

　　　　然而書道的基本和入門，由書法而進入書道，由如何執
　　　　筆？如何得到八法的助益，和楷、行、草的基本運筆之
　　　　法，是重要的，正如古體詩的必知調平仄，知押韻，明體
　　　　裁，知句法和練字練句等基本，方能作成一首詩。故歸納
　　　　這些詳細的運筆法，在永字八法的引導下，以作學書的依
　　　　據，遵照練習而得正確起步和入門的途徑。（由執筆至運
　　　　筆、永字法等，見下附圖）

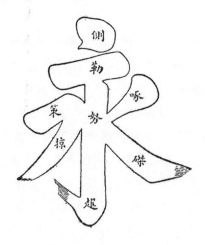

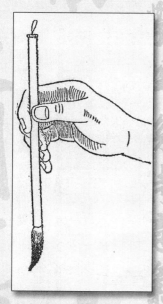

參考圖B

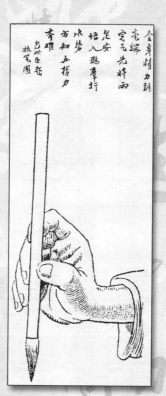

全身精力到
毫端
定毫先將兩
足安
悟入鵝摩行
水勢
方知五指力
齊難
包此庭筵
執筆圖

基本圖

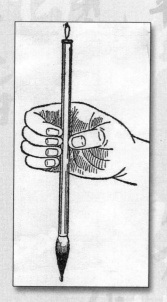

參考圖C

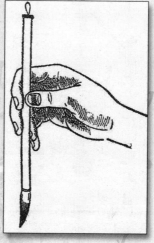

參考圖A

執筆說明：

執筆的原則為掌虛、指實、懸腕、筆管直、坐姿正、左手取扶助之勢。有「五指齊力」、「四指爭力」等等之主張。但以運用靈活，力勁能用到筆尖為原則，附各式執筆圖，以作參考：

執筆五字訣：撅、押、鈎、格、押，前人認為是不可變易的定論。但何以國畫無之？故而只有參考性，加上有左手執筆等生理問題，故宜求執筆能活為原則。

鳳眼

圖二

掌豎

指實

掌虛　腕平

圖四

龍眼

圖三

（註）參考圖F、G採自大眾書局《李邕李思訓碑》，其餘各圖，因剪貼資料時未註明書名，日久年邁，難於查註書名，非敢掠美，專此致歉。

「未」的運筆情形
參考圖F

「重」的運筆情形
參考圖G

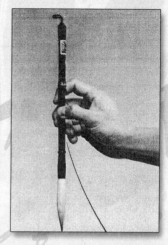

小指、無名指抵筆桿
參考圖D

四指執筆法

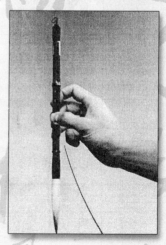

小指挑空
參考圖E

點

正楷基本運筆法

馬公愚先生作　正一

| 左右點 奈樂等用之 | 垂點 厂ヒ等左 起筆用之 |
| 橫點 忄山等次 筆用之 |
| 上下點 冷次等 用之　冬於等 用之　永飛等 用之 | 直點 歐書上山等 起筆用之 |
| 開三點 右多一點設左 點宜長 | 長點 不夬等用 之 |

相向點 嘗堂等用之

相背點 其無等用之

顧盼點

三開點 糸安等用之 恭忝等用之

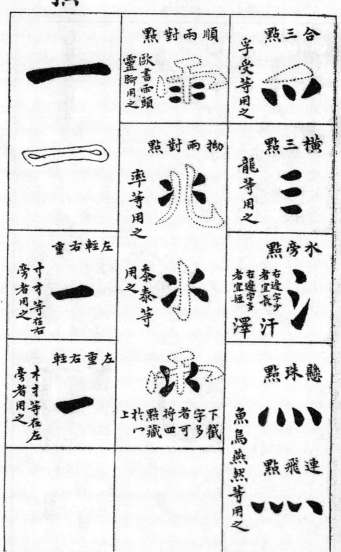

順兩對點 歐書雨頭靈腳用之

合三點 孚受等用之

拋兩對點 牽等用之 泰泰等用之

橫三點 龍等用之

水旁點 右邊字少者宜長 左邊字多者宜短 汗 澤

下截字多者可將四點藏於上

懸珠點 連飛點 點 魚鳥燕然等用之

左輕右重 寸寸等在右旁者用之

左重右輕 木才等在左旁者用之

馬公愚作正書基本運筆法

正
二

撇　　　　　　　直

豎撇
月用等之

長直撇
今余等用之

平撇
重受等用之

蘭葉撇
未束等用之

短直撇
亻夕等用之

長曲撇
大史等用之

短曲撇
戈戎等用之

垂露　懸針
亻阝等用之　中年等用之
直之在左旁者多用垂露．
直之在中或右旁者多用懸針

鐵柱
土壬等用之

馬公愚作正書基本運筆法

正 三

・32・

捺

挑

挑		捺
平挑　金皿旁等用之	曲頭捺　入叉等用之	直捺　大東等用之
	短捺　能似等用之	
斜挑　才旁等用之		橫捺　之辵等用之
長曲挑　氏衣等用之　長以换右曲以補空		側捺　是定等用之
打勾挑　以等用之		反捺　途逾等用之　凡字有兩捺者一用反捺

馬公愚作正書基運筆法　正　四

勾

		中 勾
包 勾	横 勾	
力勾等用之	心等用之	束乘等用之
背抛 勾	長曲 勾	
風氣等用之	乎牙等用之	
浮鵞 勾	短曲 勾	向左 勾
元也等用之	亨寧等用之	寺行等用之
亂乳等用之	右昂 勾	向右 勾
	阝等用之	銀錢等用之
斜 勾	圓 勾	平 勾
弋戈等用之	阝等用之	山出等用之

馬公愚作正書基本運筆法

正 至

折

右折　國因等用之　月見等用之　口日等用之　四皿等用之

左折　出函等用之　昌丹等用之　出等用之　匹凹等用之

斜折　女等用之　邑丑等用之　台幺等用之

馬公愚作正書基本運筆法　正六

（註）此一完整之楷書基本筆法，見《正書臨範》萬象圖書印行、名作家無名氏、困厄中攜來台灣，往生後為薛兆庚將軍所有，乃轉贈筆者，無名氏曾以草書一幅見贈，可見其于書道之喜愛，而淵源有自也。

行書基本運筆法

鄧散木先生作　行一

點		平畫
ヽ	合二點　用其曾等之	一
起右點　用イ忄等之	開三點　用恭恭等	左輕短畫　用才木等
起下點　用之	合三點　留字等用之	左重短畫　用才二等
起下點　二宀ヽ等用之	開四點　無魚等用之	勒畫　用極万等
長點　用不字等	攢四點　用舜受等	逆挑畫　用才弋者等
帶下點　首點起下次點承上起下ヽ丶等用之	桃點　丶散等用之	斜上畫　之乀等用

直畫　撇

	撇	直畫
內向撇　之目等用	平撇　重受等用之	起下直　十平等用之
外向撇　籤字等用之	長斜撇　令余等用之	承上直　之彳等用
斜迴鋒撇　令全等用之	短斜撇　彳夕等用之	同上
曲頸撇　內字等用之	短曲撇　戈欠等用之	起右直　之厚等用
	斜撇　方万等用之	顧左直　之刂等用
	懸戈撇　月風等用之	

鄧散木作行書基本運筆法　行　二

（註）行書基本運筆法，極罕見。引自《正書臨範》請參閱前註。

捺　　　　挑

挑	捺	捺
短挑　金土等用之	挑勾捺　趣超等用之	直捺　文夫等用之
反挑　才等用之	長點捺　更字等用之	平捺　之等用之
長直挑　禾木等用之	反捺　逢翰等用之	一　道字等用之
長曲挑　民民衣等用之	短捺　態衣等用之	斜捺　合舍等用之
打勾挑　以字等用之	一　兰字等用之	側捺　是漾等用之
		迴鋒捺　之天等用之

鄧散木作行書基本運筆法　行　三

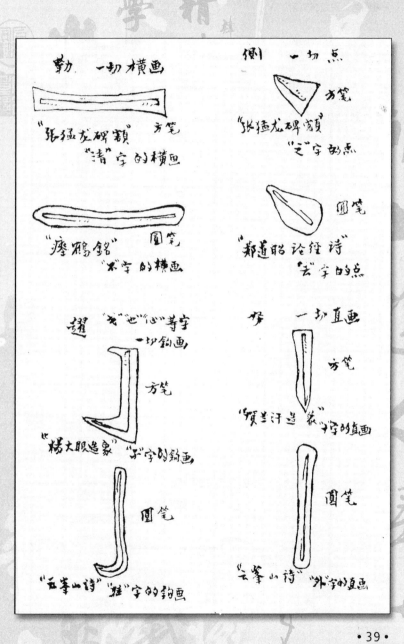

勒 一切橫畫

"張猛龍碑額" 方筆
"清"字的橫畫

"瘞鶴銘" 圓筆
"禾"字的橫畫

趯 "戈""也""心"等字
一切鉤畫

方筆

"楊大眼造象""子"字的鉤畫

圓筆

"五峯山詩""難"字的鉤畫

側 一切點

方筆
"張猛龍碑額"
"之"字的點

圓筆
"鄭道昭論經詩"
"去"字的點

努 一切直畫

方筆
"賀蘭汗造象""中"字的直畫

圓筆
"芍峯山詩""外"字的直畫

四、悟啓新論的必要

　　在書論之中，既無明白有效的方術、方法可循，不是古人的祕技自珍，而係以其為經驗性的、原則性的，書家的經驗所得，縱然能得心應手，但也如輪扁所說，「口不能言」，正如佛陀所示：「不可說！不可說！」即使勉強說了，也說不着，輪扁的兒子也聽了而不太明白而不能接受。但是也非全無作用，在現場示範之下，多少可產生「目擊道存」的效果，故書家貴有師承指授，但作用仍然有限，以「二王」、「二歐」父子為例，如果依樣畫葫蘆，必然是父子「畢肖」的結果，但是王獻之、歐陽通完全不同於王羲之、歐陽詢，因為各自有了領悟而能新變。今天我們去任何的大書家已遠，已無有機緣觀其現場表演，得以「目擊道存」；這些大書家的書論，縱無偽誤，必然有「口不能言」，「不可說、不可說」一方面的存在，故而要由自己在書寫的經驗中，貼上身來，加以領會，而得到由工夫上積累體悟，日久功深，再配合原則、道法的引領，以悟解心開的心悟；如果機緣湊巧，有了外在事物的刺激和引發，得到頓悟無餘的頓悟，如大死一回的復活，自然「大用現前」，每一偉大書家所說，都會透徹瞭解，再以「死蛇活弄」的本領成為我的「大用」了。不然張長史何以能觀公孫大娘舞劍器而得筆法呢？傳說何紹基陷入了書法上求「新」不能的困境時，偶於妻子的身上劃字，其夫人抗議道：「人各有體，不要在我的身體上劃！」「人

各有體」，使何紹基衝破了迷霧，而步上了開創自己的「體」之途。筆者研究禪宗各種求悟的結果，歸結而用到書法上：

不悟是書奴，能悟才是書家！

不悟所有的法，都是死法；能悟，所有的法才是活法。

不悟只是依人；悟了才能自主。

書貴體悟，體悟多自工夫中來，由漸慚而悟，以達頓悟。

書家之悟，有原則和理論上的；有方法、技巧上的；能悟則能由體起用，理論和方法、技巧相融合。

悟神秘但又普通，俗諺「他開竅了」，即是他悟了，悟是除思以外，最重要的了；而且思所不能解決的，則非求之於悟不可。悟的難處，是無一條明白界線，而且不悟為迷，迷與悟是「毫釐有差，天地懸隔」。迷則是凡夫，悟則是聖者，由迷到悟，只是毫釐之隔，而又沒有實際的距離，然則如何使書家得悟？

思之思之，鬼神通之：思其理，思其法，思其所疑，思其所缺，思其所不能，設定任何的目標，思之而不放棄，如以石擊石，爆出火花，因而得悟！

參之參之，理法得之：「二王」及任何名家的帖碑在前，因為都是經驗、形狀的，不能思惟以求，故應如禪師參禪的精神，集中注意力，如貓捕鼠，先參一字，如永字八法，方方面面，以參字形的結構；再到點、劃、鈎、捺等細細現察，求其藏鋒出鋒、提頓開闔等，最好使用放大鏡，由原形漸漸放大至一倍、數倍，則細微之處，精妙之筆以出以顯，參之參之，而悟得理與法。再參某一

帖、某一家、以及眾大家，而由理法以得變。

臨之摹之，形技得之；臨乃碑帖在前，執筆照之而寫；摹乃置透明紙於碑帖上，如兒童填紅，照之而寫；臨能得筆法的真實，摹則熟字結構和間架，最能免於因視覺而產生差誤；人多重臨，實應臨、摹雙用，其初始是求字形、筆劃的肖似；而日久功深之後，以得此碑此帖的體態，而悟得書寫上技巧。

變之化之，風神成之：書法作品亦如其他藝術品，貴變化，要獨一無二，至低程度，也要自具風神，不然，臨摹到畢肖如真，也僅是複製而已。故而要由臨摹，以求變求化，而悟出能變能化，是以「二王」、「二歐」，子不似父，無論由臨摹、由理法，貴其自悟，成其變化，成其書家自具之風神。

至於由偶然機緣，突發事物的刺激，如靈雲見桃可以悟道；洞山渡水見影而悟達，香嚴偶然以石礫擊竹而開悟等等，乃係無一定法的活法；書家亦有之，則難於究說了。但是不能不存求悟的心態，又經過長久的追求，會偶然地激爆出悟的火花；綜合而成這四種求悟方式，也不悖離無定法的活法以得悟。總之：

不能不知悟！

不能不求悟！

更不能不悟！

岳飛不是在兵法上說：「運用之妙，存乎一心」嗎？不悟能有運用之妙嗎？悟不是向心而求嗎？悟了則一筆在手，大用現前，橫寫豎曳，無不自在，無不適神。正如兵家的運用之妙。

五、書道新論揭要

　　前人的書論，除了疑、偽、附會之外，尚有很多對大書家的印象式、情緒性的評論，而且好品評高下，誰第一？那一項第一？那一朝有那些第一和排名；可以說多是無補實際費精神；書論之中甚被推重的，唐代孫過庭的《書譜》、宋代姜白石的《續書譜》、明代豐道生的《筆訣》等，頗得精要。可是所重所言的不是「方術」、「方法」一類的法，絕大部分是講闡原理、原則的道；由道才能「生」法，道是體而法是用、應可參求。但多迷離恍忽、誇大失實；何況技成而上不是法而是道，所以書法古人謂之書道。尤其在電腦時代的書家，應由「書法」的觀念和理念，提升到「書道」的境界，因為電腦的程式設計，極盡了方術、方法的能事，以經驗而手寫的字，何能以「法」而與電腦繪字爭較長短？電腦程式設計，能不能創出方法雖不確定、但不能達到書道開創藝術境界，則可斷言，這是人腦與電腦、人手之能與機械之巧的最大分別；書家能以技而進於道，由道而創成藝術品，這是書家的勝券，也是書家作品的深化，更是唯一與電腦爭勝的道路。何況歷代的大書家垂傳的作品！無不求新求變，而又能新能變，以形成新、變的結果，由歐陽詢的《皇甫誕碑》、《九成宮醴泉銘》、《化度寺邕禪師塔銘》為例，結體、風神、韻味以及運筆均有不同；眾所週知的王羲之的蘭亭集序，二十幾個之字，無一相同；如果只有書寫的法，而

無書論原理、原則的「道」，能如此嗎？故米元章論書云：

> 家人謂吾書如集古字，蓋取諸長處，總而成之。既老始自
> 成家，人見之，不知以何為祖也。（《海岳名言》）

集古字，和取其長處，現代的電腦，和將來的發展，必能如此，而非人的手寫所可及於萬一。惟書寫能變化，才會「不知以何為祖也」！字的能變化，雖然有技術、方法的一面，但必然要有原理、原則的道以為引導，所以要由法而進於道，其理甚明，更為時勢所驅使！

書道的「道」，雖然是無形質的，形而上的，但是不同於文學家「文以載道」之道，也非理學所謂心性理氣之道；除了書法的原理、原則之外，以其是屬於藝術，是以要包括了藝術的原理、原則，最主要的是在形象的表出上要表現出美的原則：如構形之美、陽剛之美和陰柔之美等。任何的藝術品，必然要經過形象思維，形象臆構，以得出表現的構想──即「虛擬的世界」，亦如繪畫時的構圖、小說、戲劇中表現的虛擬空間。以前的書家，已有這類表現的實際，如一付對聯或中堂，在形式上是對稱的，或單幅的，書寫時用什麼字體？多大的字？題款、署名、用印，都求其中規中矩，在書寫時儘量表現其美感和誠摯的情感；在內容上富有紀念、祝賀、祝福等等。在電腦取代之後，必然要更加講求，除裝飾性、應酬性的書寫外，必然要提升到上述的藝術境界，達到情趣、意趣盎然，賞心悅目，別具風神和面目。可以斷言，以往如千字文、百家姓，必然會摒除，而裝飾性、應酬性的會相對的減少，故而會更提

高其藝術性。

在上述的書道的引領下，釀成書家的作品，由技而進於道，依道而作書道藝術的表現，又注入書家創作時的情感，表現上的新、變，而有了開創，是必然的途徑。過去的書家，未必不如此，但大多是知其然而不知其所以然。現在由於電腦的形成了書寫的工具，更有了甚至書家有所不及的合成繪字，使書家之路窄化了之後，必然要求書道藝術的「深化」——更具有藝術水準和美的提升，方能開拓新路，以此危機而成為轉機，故由深化書法的理論，以達作品藝術化的水準，故而提出此簡明的書道理論。

人類的活動，是與時俱進的，藝術創造雖不似科學的進步，必然隨時代的進步而進步，但一定要經時光的淘汰，接受時代的考驗，汰劣存優，特別傑出的作品，則顯出閃亮的光芒；可是藝術的理論，必隨時代而進步，甚至要超越時代，以引領藝術創造、藝術批評等活動；書論亦應如此，方能顯其創新。現代除了科學的突飛猛進之外，一方面地球變小了，成了地球村；一方面社會變複雜了，而形成了多元社會和多元文化；個人生存，雖受到了競爭的壓抑，個人的創造力，卻得到空前的釋放；這是一新時代的背景，自然必對書家產生有形無形的影響力。以電腦而言，顯然在基本上窄化了書家基礎，但書家活動也能明顯受其助益，教學可以運用電腦，儲存自己的作品，顯示自己的作品，收集資料，也可運用電腦，如此才能與時俱進；隨著文化的多元化、社會多元化，書論要勇於面對這一事實，首先要丟掉定於「一」和過分崇古賤今的觀念，我們可宗二王，可以崇晉，但在藝術的創造和活動上，要將二王和晉與以後書家和朝代作立足點相等的評估，如連冒假二王和晉

代的作品，都伏首貼耳，而信偽迷真、其弊其失必大；在學書上不必只學二王，不必隨風而靡地學任何一家，例如以往台灣的小學書法教學，某一時期都學柳公權的玄秘塔，此帖一印再翻的結果，完全走樣，學的人絕大多數學到了此帖的缺點，瘦、拗而不可救藥；尤其是有志於書道的人，要博觀約取，就情性之所喜，才性之所近，選碑選帖、選卷子簡帛的任何一種，作為奠基也好，專習也好，求創、變也好，形成書道取樣新變的多元化，其結果，才可望突顯出個人的個性，形成多種的風格和開創，縱然一時不免而產生雜亂的現象，但多頭和多樣的競進結果，其成就是多樣的，不主一格的。所以認識文化多元化，社會的多元化，而創變書道的多元化，才是適應新時代變化之道。

我國書藝和書論的流傳，如長江大河，不但波瀾壯潤，而又浸潤遠大，雖漢民族以外的各族，亦深受影響，甚至日韓等國，亦因此在藝術上成為大國，全世界各大博物館，多有展呈。故而在眾多傑出的藝術品的基礎上，所形成的書道理論，自必有其慧識和經驗的結晶，在這一傳承的基礎上，由故出新，由舊啟新。在上文「截斷眾流」的論述中，截去了間接的、蕪雜的、疑偽的等等之外，則以現代的治學方法，美學和藝術理論為基礎，加上長久經驗體察，深入古人的書論中，融吸精髓，得出新的觀念和理論，形成次第和系統，建立較完密的架構，由原理、原則的「道」，而悟生可實踐的方法和技，並非翻棄舊說，而求耳目一新，乃細密地做到蕪穢盡除，以使菁英畢出；由宏觀以立其大，由微觀以得其精，於前人陳陳相因之處，體味出增添的枝葉和新異，做到所取必然有理有據，也非全盤接受，必出以新見；所捨也非不屑的割棄，而必盡觀照之

功，以去陳腐和俗套；這是所標新論的經緯，不能苟同舊談，不敢故為新異，同之與異，在深思細慮之後，一一由自己的心中流出，得到有取於古而不蔽於古，以開新的生面。

六、書道藝術的體現

寫字是工具的，是一種表情達意而能傳遠的多用途工具，在今日教育普及之下，人人都能使用這種工具。書道就是在這一基礎之上，提升而至藝術品的藝術境界，其底線或分界線何在？現代書家沈尹默提出了中鋒運筆作為書法的基準，並舉了非常有趣和有力的論證，會寫字的不是書法，正如認識字的不是詩人一樣，能作古體詩的詩人，一定會調平仄、會押韻；不會中鋒運筆，自然不能寫成書法作品了（見《論書叢稿》、《書法論》）。筆者認同這主張，認為尚有待補充和發揮。其實前人已有這種認識，孫過庭的《書譜》云：

> **任筆為體，聚墨成形；心昏擬傚之方、手迷揮運之理，求其術妙，不亦謬哉！**

孫氏未明確地提出中鋒運筆的書法說，但是「任筆為體，聚墨成形」，正是不知和不能中鋒運筆的結果，即所謂的塗鴉。而且隱約地暗示在墨的方面要有墨趣，中鋒用筆和其他方面的工夫，必然表現在紙的著墨上，而有「墨趣」；而又提出了擬傚的問題，必然要由碑帖的學習上著手；又要手不迷於揮運之理的話，則不止是中鋒用筆而已了。這正是進於學書，而免於「塗鴉」──「任筆為

體」的起步，特由此切入，作為書道藝術體現的開始。

　　書道的底線：在多元化的社會裡，科技進步的時代中，各個人求生存生活，以及成就職業和事業的方式，除了主流科技所形成的職業狂潮，和事業趨向之外，其發展之路更是千千萬萬。如果仍能對書道有興趣，而求擠入這道窄門，必然是基因的特異，有了這種潛能的「蠢動」，正如其他的藝術家和運動員一樣，「天生異稟」具有這方面的才性——才是潛能、才能、才華；性是天性、個性、性情；潛能是一種引領，有時會自然激發；天性則會不期而然地形成特殊愛好，藝術家對某種藝術之愛深，才會無為而為、合而言之，即前人所謂的天才、天賦：

　　　　吟詩好似成詩骨，骨裡無詩莫浪吟。

　　在電腦時代裡，書道的基礎被窄化了之後，仍有從事書道藝術的，必然具備上條件，不然世界如此寬闊，不會闖這已與職業已無甚關係之門了。

　　書道的底線，是叩開書道之門的起碼要求：就運筆而言除中鋒用筆之外，尚有側鋒、「疾」——迅捷、「澀」——遲緩的基本問題：

　　　　中鋒：身正腕豎　指實掌虛
　　　　　　　懸肘中鋒　始為法書

　　能以中鋒運筆，必然有生理上的配合條件，使身體機能在平正、平衡的狀態下，心理上也能虛靜，運勁出力以使筆；身正腕豎，是基本的原則，如何得當，前人多有論述，以其極富經驗性，故不必多述，因其難於描述，而在於各個人作不斷嘗試、改正、體會出身正後平穩、從容、放鬆，能運出巧勁力；手腕豎起，自然緊湊地受力用勁；指實掌虛是執筆運勁的原則；「指實」：基本上是求五指齊力，但每一指的用力不同，有的是執持。以大姆指、食指、中指為主；有的是夾輔，以無名指、小指屬之；掌虛：原則上是五指在執筆之時不貼近掌心，則五指有靈活的移動空間，前人根據各人的經驗，諸多解說，筆者以為將執筷子的經驗，移到這上面，再附上較正確的執筆圖(見前文各附綠)，參合運用，以求體悟，自非難事；「懸肘中鋒」、筆執持好了，以筆的中鋒運行，雖然有起止轉折的不同，基本上守住筆筆中鋒的原則，寫成的字，乃合乎書道的合法度之字，可以免於「任筆為體、聚墨成形」的塗鴉之作了。懸肘的重要，在書家的體認中，不下於中鋒的重要性，因為不懸肘則腕肘貼於桌面，不但運筆不靈活，也不能作全面的照應，更影響到中鋒運筆的進行；有的主張寫小字也要懸肘，似無此必要，雖然難能，未必可貴。至於證驗是否中鋒，前人以字寫好之後，每筆的中央映日會有一綫的墨痕，此說可供參考。

側（鋒）：旁引側出　變化參伍
「中」「側」互用　以成奇正

與中鋒相輔相成的是側鋒，亦謂之偏鋒。書家特重中鋒。罕言側筆，其實有偏有正，乃理之常，尤其在寫草書、隸書之時，更要二者的配合，因為偏鋒可以呈巧，可以取勁，正與中鋒共成參伍變化，和奇正相生的抑揚得宜的效果。何況側出也要有鋒。又字形和字體的大小，關係到正鋒與偏鋒，如果寫大字，大到丈以上時，要「萬毫齊力」，已經不是用筆而是用「帚」為筆了，此時中鋒何在？又近人有指拳書家，連筆也未用，有何中鋒？所以中鋒必兼用偏鋒，不廢偏鋒，是事理之常。

疾（捷）：長蛇入草　一瞥已渺
　　　　波折生姿　快迅勁妙

運筆有遲速的問題，不同於常人書寫的速度快慢，運筆的遲速是書家的技巧之一，常人書寫的快慢，則是書寫時追求的效率，孫過庭的《書譜》云：

至有未悟淹留，偏追勁疾，不能迅速，翻效遲重。

可見運筆時迅速和遲重的二種不同，通常我們只知道隸書書寫的速度，快過小篆；而行書、草書又快過真書；其實在書法藝術的表現上，「疾」──迅速不只是速度的問題而是指寫一字之時，「疾」──迅速和「澀」──遲重相配合的情況，意謂一字之中，有的筆法要迅速地書寫，有的則遲重地進行；快速時如長蛇入草，一瞥之下，一筆已寫成了，如蛇的不見了，如此會形成決絕、雄勁

而又超逸的氣勢，表現出這種顯明的韻味，尤其在一劃一捺之時，既波折生姿，又因迅速的氣機，而顯出剛勁的靈妙；如《書譜》所說：「夫勁速者，超逸之機」，和姜夔《續書譜》云：「速以取勁」。所以不能不知速，及日久功深才能體會出用速的訣竅和不同的勁妙。

遲（澀）：屋漏透痕，上紙如印
千斤暗勁　貫尖遲行

和「疾」相對是遲——遲而澀，也是中鋒行筆之法，遲緩不是拖沓，也不是淹留，而是筆以遲緩的移動、筆力千鈞，而又不突然爆發，貫達筆尖之後，遲而緩，緩而重地進行，產生一種澀的、重的而又近乎拙的韻味，前人幾乎人人伏膺的訣竅：如印印泥，如屋漏痕，在書寫時則是上紙如印、因為蓋印章，是要緩慢而用暗勁以行印，決不能疾迅地一磕了事；雨漏而透頂壁時，水的濕痕，是逐漸地浸潤而留下的，如一缸之水，急傾速瀉而流，決不會留下浸透的痕跡；惟其如此，故與疾迅運筆時的韻味不同。

「疾」與「澀」是相同的運筆方式，却又相反相成，一字之中，常常是二者兼用；一幅之中，也是二者並行；《續書譜》論遲速云：

遲以取妍，速以取勁。先必能速，然後為遲。若素不能速而專事遲，則無神氣。若專事速，又多失勢。

姜夔提出了這一說法。是受書譜的影響而加重了注意力，立了專門的項目。但「遲以取妍」，甚有偏失，妍的意義雖未說明，但決不是澀重，而且書家不是「必先能速」，恰恰相反，先是能遲，然後為速，如世人所知：未能走，焉能跑？而且疾迅用筆，基礎仍在澀重之上，以個人的體察，如素不能遲，而驟求用速，其結果必不耐看，以其無力透紙背的感覺，以歐陽詢的《皇甫誕碑》和《九成宮醴泉銘》作比較（見附錄），前者多用速，甚少澀重之感；後者則多用遲澀，隨處可見；相形之下，《九成宮醴泉銘》顯出了疾捷而用澀重的成熟之處，多了耐看的韻味。疾捷而運用澀重，似相矛盾，實有不然，即在疾捷用筆時，而澀重的過程、筆法未被消除，只是加快進行的速度，如長蛇的突然竄入草中，而鱗甲和頭尾軀幹的運動過程，未曾省却。在帖碑之中，當然多的是遲速兼用，但多用澀重的則有《乙瑛碑》，多用疾捷的則如《皇甫誕碑》。

趣（墨）　用墨成趣　字字有姿
　　　　　瘦燕肥環　肉骨在斯

　　無論中鋒或側鋒用筆，其結果必然表現在寫的字上，書道的字，必然用紙用墨時，要顯現墨趣——用墨形成的趣味。值得提出的，是中鋒、側鋒運筆的結果，必然脫除了塗鴉和「任筆為體」的穉嫩光滑；而且肥中有筋，瘦中有肉，不肥不瘦，自然豐潤有致，因為字只有因肥與瘦，和肥瘦適中的通常情況，世人以楊玉環為豐滿型的代表，而稱之為「肥環」；趙飛燕為纖細型的代表，而名為「瘦燕」，字亦如之，有此二類常見的型態；楊貴妃的「肥

環」，自然不是胖而有了一身的肥肉、趙飛燕的「瘦燕」，也不能是皮包骨的骨瘦如柴；苟如此何能是肥、瘦美女的典型？所以字的「肥」、是肥中有骨、有筋，如顏魯公的「顏體」；瘦是瘦而有肉，如宋徽宗的「瘦金體」；何以能如此，乃中鋒行筆，懸肘而澀重運筆的關係，形成了這種墨趣，所謂「肉骨在斯」──即骨外有肉，肉中有骨，字中的肉骨相兼俱有，非上述的筆法不能形成，而又呈現在墨趣上，而且疾捷之中有沈健，澀重之中帶飛揚，擺脫庸弱之氣，形成藝術美質、美感。墨趣的形成，用墨也有關係，歷古相傳：墨必新磨，水必新汲，才能發揮墨的墨趣效能；又墨的含水程度，而有乾有濃，有燥有淡，因而墨濃則筆滯，墨淡則滮漫；則墨趣形成上是「潤以取妍，燥以取險」，潤為濃淡得宜而略偏於濃；燥為乾而略重於濃，「妍」、「險」的趣味以出；進而筆毫的柔剛、筆鋒的長短，也有關係，紙的質料，也有影響，又光又滑而不吸墨的紙，是難以形成墨趣的。

以上的「中」、「側」、、「疾」、「澀」、「趣」，很明確地劃分了書寫工具的字和書成的藝術品的界限，所以界定此五者為書道的底線。

(二)書道的基礎：書道中的書家，亦非一蹴可及，正如任何的詩文創作，必然有師古、師人以奠定基礎的階段，書家亦如之，必然要踏出師古、師人、奠定基礎的第一步，不能「心昏擬效之方，手迷揮運之理」。又「至於王、謝之族、郗庾之倫，縱不盡神奇，咸亦挹其風味」。《書譜》主張的，即是師古師人，而入手的途徑，簡單的說，就是碑帖的擬仿了。

選定任何的碑帖，加以臨、摹，已是自古已來書家奠基的必然

功課，正如「熟讀唐詩三百首，不會吟詩也會吟」的道理一樣，而其效果更甚，縱然得不到神奇或韻味，至少可以得形似，而進求神似，以此上窺書家的神奇。如果與上述運筆的「中」、「側」、「疾」、「澀」、「趣」相結合，則進益自增了。

臨（寫）　學古貫今　碑帖必臨
　　　　形似求神　日久見功

　　臨碑臨帖，是任何書家奠定基礎的必然過程，因為縱然熟諳了中鋒運筆等方法，可是如何有形體而不致「野」「俗」？因為字形無歸依，缺檢束，不知架構，不明分布，如構房屋，即使有了良材美料，也造不成豪宅華屋。因為缺少了一定架構，將東斜西歪，無建築上的法度規劃，將雜亂無章，以至室堂之間，缺少貫通聯繫，甚或無門無窗，封塞而難出入。所以碑帖的臨寫，是學古而通貫現在、貼上身來的第一要務。臨碑臨帖之際，是先真先隸，然後繼以行書、草書、再小篆、金文、璽、印、簡、牘，此時不必廣搜旁求，不妨喜歡它、就臨它，就真書而言，一般都是學王、學歐、學顏，在科舉時代，又以臨顏為多，臨寫到了相當程度之後，入門而知美惡、視野擴大了，自然會就才性和臨習之所近，再臨其他碑帖。臨寫的方式，先是枝枝節節，如臨水照影，對鏡圖形，一點一劃地求其相似；然後再逐漸地擴大，由字的某一部分臨寫，再進一字的全體臨寫，點劃、架構、布白等都形似了，使人一見而知係某家某帖之所出，才算是臨寫的大約完成。當然形似之外，尚有神似的境界，也非一時可得，要「日久見功」經過熟了透了之後，才有

神似的出現。這一過程的快慢，與用功、才性、體悟相關甚切，「字無百日功」，不一定真切，如果真如此，書家應多如過江之鯽了。

摹（擬） 雙鈎填紅 不失毫絲
架構點劃 收效在茲

學書要臨、摹並用並重，古人的摹是用雙鈎、填紅的方式，但科技進步之後，先是將某碑某帖置於透明玻璃之下，再以電燈之光由下往上照，而執筆摹寫；現今可透明膜加於碑帖之上，以清水摹寫，或徑以清水沾筆，直接在碑帖印本上摹寫；不論何種方式的摹寫，與臨寫不同的，在能不失絲毫，因為臨寫之時，目光的視觀後，再行手臨，必然有距離，有與帖碑的實際落差，形成不能彌補的「失真」，摹寫的不失絲毫，可免於此失。有了這一歷程，碑帖的架構和任何點劃等的鋒芒變化，才能全面而又細微地摹寫到了，真切地收到了學碑習帖的效果。當然、其著眼是全方位的形似。至於先臨抑或先摹？童年以摹為主、摹而後臨；其後則或先臨、或後摹；則以個人的認定或需要而定；然最佳的方式，是同時實行，摹了即臨，效果自然加大。（同係歐陽所書的《皇甫誕碑》與《醴泉銘》，二者的點畫與墨趣大有不同，經過臨摹，方見心得，見下圖）

與臨、摹之間的界限不十分明確的，是「做」的問題，做乃仿效之意、與摹顯然有別，與臨似乎相近；但筆者以為仍有程度上的區別，做應是「臨」的時候，不對碑或帖的拓本，而追思做寫，顯

古
無太子率更令勒海
勒書　易臣歐陽詢奉

欧陽詢《九成宮醴泉銘》

煙橫古樹雲鎖喬松
敬銘盛德永播笙鏞
銀青光祿大夫歐
陽詢書

欧陽詢《皇甫誕碑》

所佛有妙法比象蓮華圓
俱頓深入真淨無瑕慧通
乘法界福利恒沙直至寶
大車

顏真卿《多寶塔碑》

董其昌《臨顏真卿〈多寶塔碑〉》

然「倣」乃倣效、步上了由倣而能獨自書寫的程度，書家之中，董其昌的臨與仿為最多（見上頁附圖）。其中已有以倣為開創了，因為已可與所臨所仿者並美。近乎依杖學走的兒童、到了棄杖能走的地步了了，可見臨之與倣，大書家到了成家之後，仍在運用，因其由此可以上達神似和得其風神的地步。唯其有之，乃以似之；唯其似之，乃能神而明之，這是臨與摹仿，能下學而上達的捷徑之所在。

臨、摹、倣，只是學書築基的過程，說得白一點，免於畫虎不成反類犬而已。其目的是過渡到由形似而達神似，點畫架構，驟觀之，不似所學的某碑某帖；細察之，又不離某碑某帖；盡學二王、歐陽詢、顏真卿，而又不似二王、歐、顏，卻又沒有離開此數家，如詩家之脫胎換骨；而成其「脫變」比之仿倣，又進了一層。其方式有以「顏」變「顏」，以「歐」變「歐」，如久習《九成宮醴泉銘》之後，再求《化度寺邕禪師舍利塔銘》，而求其脫出此二碑的形似，而又不離其形態；更可以任何一家之一碑一帖，廣求脫於此一家所有碑帖；當然亦可以某家一碑，求脫於某家的某帖、某碑；總之由習而兼通，以成此「脫變」，而且要在臨、摹、倣之時，即存此「脫變」的存心；有此一念，自然不致伏首於某家、某碑帖，不會全用心力在臨摹倣了。

脫（變）　不似古人　不離古人
二王歐顏　脫出而神

「脫變」之後，才會「有我」——有自己的點、劃、架構、布白等，和自己的面貌、精神，故「二王」、「二歐」等，才能子不

似父，所以學「二王」、「歐」、「顏」的碑、帖，有了「脫變」
才能離貌得神，而漸漸凝成自己的風神。而且在學碑學帖之時，有
「脫變」的理念引領，才會領悟此家、以明此碑、帖的隨手之變，
有心之變，無心之誤等。常見坊間很多碑帖作某字解說時，指出第
一筆的起筆是如何藏鋒？如何強勁地推進？豎畫是如何微帶灣曲？
如何用粗筆得出穩重感？橫畫是如何擺在中間？可是再以同樣的觀
照，看同一碑、帖的他處的同一字時，已不如此；他家的同樣的
字，更全不如此了。此之謂「刻舟來劍」，如此學古，不知「脫
變」，真會如禪人參禪所說，「死在句下」，而死在碑帖之下，又
且不死則俗。

　　脫變是書家的一種手段、方法，也是一種必然的過程，是求脫
離學他人的形似之後，以達成己的目的，即與古人的碑、帖和書論
等等，渾然化成一體。如庖丁解牛，目無全牛之後，循著皮肉脛骨
的「有間」，而自然地揮刀，牛被剖解了，而刀刃不傷，庖丁更游
刃有餘，不費力氣。庖丁能如此，是經驗積累之後的體悟和心解，
書家亦復如此，由臨、摹、倣、而能「脫變」後，在心悟、思悟、
體悟之餘，也許有心，也許無意；然而「無意」只是悟的突發，不
可強求，而「有心」則是悟了之後的由體起用，如禪人頓悟無餘
之後，「行」也在我，「住」也在我，「放」也在我，「擒」也
在我，「殺」也在我，「活」也在我；所謂「大用現前」。書家
「化」了之後，在工具上是「筆忘於手」、「手忘於心」的自然揮
灑，如庖丁手中之刀，到了不覺其手中有刀的程度；主要的在書成
的表現上：

化（成）　擺脫碑帖　字成異人
　　　　飛躍千態　具足家珍

動筆之時，能由原理原則，形成方法技巧；以往不知下筆，下筆時要依托古人的碑、帖，現在則可以「成竹在胸」——有了理論原則，如板橋畫竹，一筆又一筆、一枝一葉地畫去，書家一筆落下之際，是大是小，是何字體等，隨之寫成，是所謂的「一筆決定」；但此時是古人的碑和帖、古人的筆法、架間作了無形的引導，決不是「任筆為體」，而是「化成有體」，而又有技術方法，形成「無形中有法」，或自然有法的呈現，於是「字成異人」——方法技巧就在這寫成之字的字裡，不然能成為書法嗎？任何書家，以至在書法上有開創的，都要如此。前人認定李北海是學二王，尤其是學王羲之；近人有的指出他的《李思訓碑》在字的造型上每一個字形均能在《集字聖教序中》找到其模型。這一說法顯然對「傲我者俗、學我者死」的渾化後渾成開創的書家李邕，十分貶損了他的成就。而且未實事求是，試析論如下，並由此以明書家之有變化，和不肯隨人而學步：

（一）《集字聖教序》，李邕重視了沒有？其時拓本、摹本流行了沒有？

（二）沙門懷仁能集王羲之書而成此碑，其時必多有真跡，求之可得，李邕為李善之子，這位註蕭統《昭明文選》的名家，有二腳書櫥之稱，其書帖的收藏如何？不能臆度，但為書香門第；其後李邕出仕武則天、唐玄宗朝；頗能出入宮廷、祕府，所交貴遊，自能得見二王真跡，不在沙門懷仁之下，何必對此雜湊的石碑、懷

之念之而學之。

（三）以形象的記憶而言，除影印和電腦的存儲之外，誰能將任何碑帖的字形，銘記不忘，以致書寫時能為典型。因為能如此，則不必費「臨」、「摹」、「倣」的苦工夫了。

（四）以《李思訓碑》的書寫字形風格為例，或行、或草，變化多端，比之《集字聖教序》，甚為不同，幾無字形相同、相似的形象。

（五）《集字聖教序》、至宋之後，才多有拓本及帖之出現，如唐代未有拓本或摹本，則李邕除觀於石碑之下，何能熟習此碑？以上五項，不是論定李邕是否學「王」的問題，而是指出了他能「化」出而有了開創，「字成法存」，才能是後人取則、摹倣的偉大書家之一。再如歐陽詢的《化度寺碑》是其楷書法帖中最善者，有楷法第一之稱，明朝李東陽評為：「《化度寺帖》妙出《九成宮》右。」但是如何妙出？筆者經過仔細的對比審察，《九成宮醴泉銘》有著意求險求奇、筆法更以澀重顯其雄勁之處，而《化度寺碑》則有渾然天成之趣，既不求險求奇，又去了特顯雄勁之迹，二碑書寫時相隔未逾一年，更可能是力求創變，而相互求變求化的結果，至於是否「此漢之分隸、魏晉之楷、合並醞釀而成者。」其中實罕見隸的筆法，但依其「八體盡能，篆體尤精」，顯然是合眾法而兼美，而渾化成為大家的。故字成法存，不能指目其出自何家何碑何帖也。書到了這種高境界之後，不依何家，不依何碑何帖，而自形成了書家之「道」——原理原則，形成了方法技巧，於是如龍飛躍，千百姿態，無不如意，無不自在，完完全全，都是獨自成其一家的「家珍」——自家珍寶。

以上是由學人而於碑帖極盡「臨」、「摹」、「倣」之後，而得到成己的結果。雖然有才力之不齊、情性之有異、工夫之不及，不能皆如「二王」、「歐」、「顏」等的偉大成就，但形成自己的獨創一體、一格，而有別樣表現，如牡丹、玫瑰、蘭、菊之外的一花一葉，別具姿態，自應能別開生面了。

三、學書的自得：上述四者，均係依由碑帖入手的學古師人的入手之處，乃奠定學書根基。惟恐其如描花樣而刺繡，故有「脫」和「化」的提出。但是學書學人，自我的要求如何？著眼如何？不但是「脫」和「化」的效應所在，還有一些原理原則、因而引出技巧方法的重要部分：

抛　臨摹久之　且學且抛
**　　照單全收　應懼徒勞**

面對碑帖，臨之摹之，到了某種程度，如刻鵠之類鶩以後，就要有抛的觀念，先由十分，抛去十之一二；然後抛去十之三；再抛去十之五、或可抛去十之六七；如詩書畫三絕的鄭板橋，仿倣了石濤某幅蘭花，又傾心於僧人丁白，又仿了一幅畫蘭，而發揮其所云：

石濤和尚吾揚州數十年，見其蘭幅極多，亦極妙。學一半，撇一半，非不欲全，實不能全，亦不必全也。詩曰：

「十分學七要拋三，各有靈苗各自探。當面石濤猶不學，

何能萬里學雲南。」（板橋全集）

其所記和所題的詩頗有自我矛盾之處，板橋於此二人都學了，何得云「不學」？我們要注意和取法的，是要「學一半、撒一半」和「十分學七要拋三」。值得特別留心的，板橋此時已在畫蘭而可能賣畫了，或成家了，尚要學此二人，却提出了仍要學七分、或學五分，但要拋去三分或五分，提出了不能全學，也不必全學；如果未到此程度，則必然拋的更少，學的更多了；其理由是「各有靈苗各自探」，全學則棄置或壓抑各人自己的靈苗，不能探求了。理由正確，所以臨摹久了之後，要視自己的進程而定；如何學？原則上是學己之所不能，所不足，以得某碑某帖架構筆法技巧等等的精髓；如何拋？古人有弊病的、已學到的、以至才性不足而學不到的、隨手之變而成破敗的，皆要拋了；不能照單全收，否則徒勞無功。李邕的「學我者死」，當係為此而道了。試觀王獻之于王羲之，歐陽通於歐陽詢，到底學了多少？拋了多少？可能得不出一定的比率，但一定是有學有拋，到了最高程度，應是拋多學少。（歐陽通之字，見下頁附圖，以比較歐陽詢之字，試索求所同相異處，可以明白且學且拋之理）

何者該學？何者應拋；如何學？如何拋？均無一定的界限，全由自己的自由心證，而主要的原則，是得了悟了以後的慧識，以之作決定，如果不能認識寶玉、真珠。才會魚目不分，石玉不辨：

大唐故翻經大德益州
多寶寺道因法師碑文
并序
中臺司藩大夫隴西李
儼字仲思製文

說明：歐陽通之《道因法師碑》，以之與其父歐陽詢的《九成宮》、《化度寺》（見上文附圖）作比較，難見相同之處。

悟（達）　一家百家　不可似他
體悟頓悟　成體無邪

　　「臨」、「摹」、「倣」，乃先由一碑一帖著手，自信奠定了根基之後，再擴及此家的其他碑、帖；有了具體的成效或心得之後，再進而及於其他的碑帖和各家；所謂「百家」，不是浮泛無實，而是在多家之中，再加選擇，如禪人的參禪求悟，通過本師的檢驗，再向其他地方「行腳參訪」，所謂「轉益多師是汝師」，此時不求「似他」──形似任何一家，任何一帖，而如禪的求開悟，求其有「一通百通」，「一了百了」的頓悟，書家之悟，有原理原則之悟，以思考為主；有工夫技巧上的悟，以體驗為主；有全方位的悟，即理論、架構、筆法、技巧等等的悟入；又因有疑難的問題，忽然所疑冰釋之悟；尤其枝枝節節的小問題，由小悟數十百回，以求悟解，形成頓悟；才能成就自己的書道上的「體」，而無邪曲錯誤，自成家數，有了自己的面目和韻味。如果不悟，則永隨人後，成為書奴。書家經過了「拋」、「悟」之後，便能切實地破除執著，就學書而言，不會有「人執」──迷於一人、一家的偶像；也不會有「碑執」、「帖執」──不會認為此碑、此帖之外，就無其他；也不會有「法執」──死守某種方法或筆法，一畫一定一波三折嗎？一定要「蠶頭雁尾」嗎？必然是橫輕直重嗎？因書道的表現，雖有「定理」「定法」，但不能固執之，成為死理死法，而在因機適變，放縱自如。（文徵明的寫《醉翁亭記》是以王羲之的黃庭經而一心求悟後的作品，可細心觀其跋語，再細察其以前的作品有何不同？見下頁附圖）

醉翁亭記

環滁皆山也。其西南諸峰，林壑尤美，望之蔚然而深秀者，瑯琊也。山行六七里，漸聞水聲潺潺，而瀉出於兩峰之間者，釀泉也。峰回路轉，有亭翼然臨於泉上者，醉翁亭也。作亭者誰？山之僧智仙也。名之者誰？太守自謂也。太守與客來飲於此，飲少輒醉，而年又最高，故自號曰醉翁也。醉翁之意不在酒，在乎山水之間也。山水之樂，得之心而寓之酒也。

若夫日出而林霏開，雲歸而巖穴暝，晦明變化者，山間之朝暮也。野芳發而幽香，佳木秀而繁陰，風霜高潔，水落而石出者，山間之四時也。朝而往，暮而歸，四時之景不同，而樂亦無窮也。

至於負者歌於途，行者休於樹，前者呼，後者應，傴僂提攜，往來而不絕者，滁人遊也。臨溪而漁，溪深而魚肥，釀泉為酒，泉香而酒洌，山肴野蔌，雜然而前陳者，太守宴也。宴酣之樂，非絲非竹，射者中，弈者勝，觥籌交錯，起坐而諠譁者，眾賓懽也。蒼顏白髮，頹然乎其中者，太守醉也。

已而夕陽在山，人影散亂，太守歸而賓客從也。樹林陰翳，鳴聲上下，遊人去而禽鳥樂也。然而禽鳥知山林之樂，而不知人之樂；人知從太守遊而樂，而不知太守之樂其樂也。醉能同其樂，醒能述以文者，太守也。太守謂誰？廬陵歐陽修也。

余於梅韻堂展玩右軍黃庭經初刻見其箭骨肉三者俱備後人得其一焂其一即唐初諸公觀右軍墨蹟尚不能得何況今日至其氷姿玉質宛如飛天仙人又如臨波仙子雖欠為規撫焉者不能至近余且屏居梅韻齋中寧頭日置黃庭經一本展玩逾時則倦苦勢杯否握卷引卧再日顆然如是者數月而右軍運筆之法之愈出味之愈永終日不成一字近秋初氣裏偶撿閱歐陽公文集愛其娟逸流媚社傳歐陽公浮昌黎遺稿于慶書篋中讀而心慕之若心探賾至志襄食遂以文章名冠天下予輒有動于中因檢右軍作小楷數百餘字聊以寄意敢云如鳳凰臺之於黃鶴樓也

嘉靖三十年辛亥七月二十四日長洲文徵明書於玉磬山房時年八十有二

活（靈） 鳶飛魚躍 化機在握
揮灑靈活 悉去束縛

　　人是習慣的奴隸，習慣養成了，束縛無形之中來了，所以說：
「三個屠夫談豬，三個書生談書。」某種偶像樹立了，某種有關的
枷鎖便戴上了，僧家的合什頂禮，隨時隨地口宣「阿彌陀佛」，這
種習慣不全然不好，然而到了一定的高境界，便要破除掃却，顯本
地風光，出自己面貌，如鳶之飛，如魚之躍，不知如何而飛，不必
知何時而躍，把握住了造化之機，便能適切地能飛能躍，所以藝術
家的「迷狂」表現，恰如鳶、魚之飛躍，正如禪人人頓悟之後，常
能觸境成機，頭頭不傷，語語不乖，不脫不粘，機用不停。如是運
筆之時，便字字皆活，點劃皆活，而行行皆活，而如古人所說：
「行行要有活法，字字須求生動。」其不能執著以求，而是在原理
原則的引導、方法技術的形成下，自然而然，揮灑靈活，只因為束
縛悉去，得大自在了。這種境界，言之甚易，得之甚難，不但有很
多的條件和機緣存在，而悟與不悟，居於關鍵性的地位，正如禪
人，求道者恆河沙數，悟道者聊聊無幾，不必翻《景德傳燈錄》，
便可知悉，所以偉大的書家，同樣地不多：「只有天在上，而無山
與齊。」正如登山的，能放棄登上峰頂嗎！字能活了，在點畫的筆
筆皆活，到字的字字皆活，而又行行皆活之後，便應去泰山之頂，
妙高峯上，不會遠了，也許只一步、一尺之遙了。

　　拔出常流俗態，便足以介然自立，書家經過上述學人、自悟的
種種關卡之後，既能「活」，便能「新」了，此時「新」已不是難
事，也不全然是易事，至少在理念上要有「新」的引領：

新　儀態千萬　神韻日新
人書俱老　擺脫古今

　　「新」與「活」不同，均有高難度，字字皆「活」，予人以靈動、靈活的感受，已非易易；字而能「新」，難度更高，因為在看多了古人的名作精品之作，於現今任何的書家作品，有第一印象，不過爾爾，因為筆法、架構、韻味等等，皆不免形同神似古人之處，故李邕的行書，眾人以為出於二王，任何書家亦然，總有上同於古人之處，故米芾被目為「積字」，例證比比皆是，可見「新」之不易。偉大書家之中，處「二王」和鍾繇等之後，而能「新異者」，竊以為無過於歐陽詢，其新筆法、新架構、新韻味，幾乎是在碑帖之中，無往而不有；比較之下，此碑彼碑，各有不同；一碑之中，相同的二字，也各有新異，難於「新」的關卡，他破除了、越過了，「人不能到而我到之」、「人不敢放而我放之」，如此才有「新」的顯示。（見下圖附頁及說明）也有全面求新而不能時，以倣古求新，因為「倣」不會全同於某一古人，某一帖、某一碑，也決不是現在的自己的「面目」，也算是新了；更有久參一人，而求得「新」者，要以文徵明為特例，他全心全力參王羲之的書作，寫成了「醉翁亭記」，滿意之餘，在這幅作品上，記述全部的過程，費時七天，果然與他所有的法書不同，也看不出倣王痕跡（見前頁之附圖）；以上所舉，可見求新非唾手可得，要付出一定的努力和領悟。求「新」而得新，最好如千面女郎的儀態千萬，如果難於全面「新」，則可求架構、筆劃、韻味某一方面的新，如美人的添脂加黛，畫眉的露長加深，也別有一種風味，至少增加、或變動

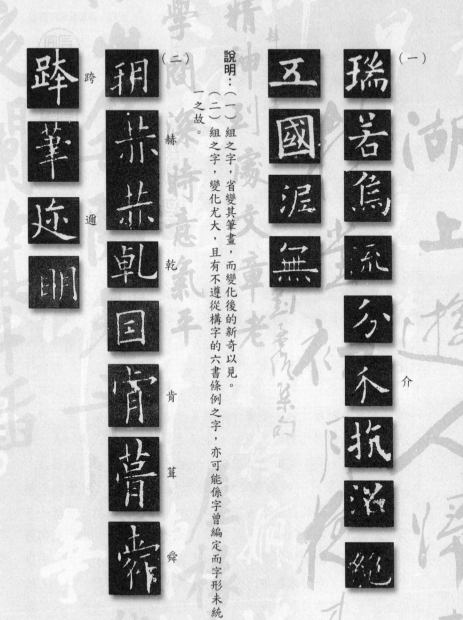

（一）

瑞若爲氒分不抗沼絕

介

五國泥無

說明：（一）組之字，省變其筆畫，而變化後的新奇以見。

（二）組之字，變化尤大，且有不遵從構字的六書條例之字，亦可能係字曾編定而字形未統一之故。

（二）

稠恭恭乾国肻菁霖

赫乾肯茸舜

跨

跬筆迩明

遍

·72·

了某些神韻，若點劃如一，字字相同，則「若平直相似，狀如算子，此畫爾，非書法也。」淺白地說，如印刷的仿宋體，廣告中的美術字，千篇一律，，字字如一，還是書法作品嗎？可是求新而能新，也非朝夕之功，，要經過時日的淬礪，不斷的嘗試和改變，所謂「人書俱老」，「老」不是徒指年齡的加大，而是工夫的增添，體會的積累，「老」了久了，新異出來了，如水到而渠成，擺脫了古哲今賢，也擺脫以前的自己面目，今日之我，已非前日之我，「苟日新、又日新、日日新」，切實地道出了求新的急切。

　　書家能不止於一技，而在能否由體起用，而不至於隨人腳跟作轉移，立不住，挺不起。

道（體）　巍巍大家　妙運無窮
由道生法　字立法存

　　書家每代多有，而炳炳烺烺、成就非凡的巍巍大師，則代不多見，因為那傑出的作品，人皆欽仰；尤其是顯示的藝術美感，由體起用，寫成碑帖的名作既閃耀著書道的諸多原理原則，凝集了多式多樣的方法技巧，起了無言的昭示——「目擊道存」，傳說歐陽詢道出西晉索靖書寫的碑刻下，徘徊觀摩，其後竟宿於碑下，三天而後去，當然不止於平常的觀賞，而是以其學書的經驗和體會，以觀照書法中的架構、筆法、韻味、技巧等，而得了啟示而有契合領受。就藝術的創作而言，作品不是離作者而孤立的，乃有諸內而形於外，由「道」——原理、原則而出「法」——方法技巧；只要作品顯示了，不必解說，「字立法存」，無窮妙用，存乎其

中，所謂「莫道無語，其聲如雷」，只有門外漢，才看不出門道，同理我們也不必因歐陽詢的《八法》、《付善奴訣》、《三十六法》，多係依托可疑的書論，而太過嘆息，正如索靖碑刻的範例，可以說「道」、「法」俱在，如果沒有真迹的流傳，則縱有多種的「道」、「法」的理論著作流傳，也歸罔然，因無作品的印證，在經驗上難以體會。不是對歐如此，對所有的大書家均屬如此，因為「由道生法，字成法立」，而又字存法存，所可惜的，是疑誤的書道理論，有時產生了干擾，以至誤導；又如果書論能沒有疑誤的話，則更雙美俱存了。歸結到現今的書家而言，必然要「由道生法」、「字立法存」，而有體有用，由體起用；縱然所體悟的「道」和「法」，難以言說，也必要以此「心知」的「理」、「法」作引領，以形之於創作，而「字立法存」。如果到了這一境界，也不必有言說了，以後書道理論家，會加以論證闡發，如《書斷》、《書概》等等所為，至少會如歐陽詢的宿於索靖碑而領體之。

特別要強調的，書道極重自我要求，自我定位，以形成自我的擔當和鞭策，尤其以悟為核心，因為自己不悟，則任何的書道理論和方法技巧，都貼不上身來，尤其出於經驗積累的體悟所得，更是不能言傳之祕，以簡單的技術層次頗低的學開汽車為例，有了駕駛手冊，甚至教練的傳授和解說，不經由再三的嘗試，不斷的體悟和改正，能學會開車而不肇事闖禍嗎？快速的賽車，更不必說了，其賽車手更是千錘百鍊，有的冒了生命的危險，才能勝出，何況無邊無際的書道藝術的開創呢？離不了大小的悟，層級不同，形式不同的各種悟。每悟一回，就會突破一層，而有進境，解決某一疑問難

點而有心得，經過小悟千百回，大悟數十回，將是獲得徹悟或頓悟了。反之；不存求悟之心，則罕有發悟的可能，其結果是依人守帖的書奴。因與悟相對的是迷，迷是迷失自己的靈根靈性，而陷於愚惑；悟是發露自己的靈根靈性，而得慧識；悟了之後，則書道的原理原則、方法技巧，一一呈現，放光示要，則字字皆活，形態皆新，而書道書法以成。可以說悟是金丹一粒了。此處重申悟的重要，著重在不能離此而徒然盲目地去死學苦練。

（四）字形的重要：書道的形象呈現全在字形上。而中國文字在基本上又分為篆、隸、真、草；篆分小篆、大篆；草分行書、草書；至於其他的形體和分類仍多，那是「小學」的研究領域，與書道的關係不大，故而略而不論。

中國文字其所可以發展為書法藝術，而世界其他的文字則不能，原因很簡明，而主因是基於象形造字，六書中的象形字是證例；即使是指事字，其字體也是象形，只是象人意中之象，故許慎的《說文解字敘》云：

　　一曰指事、指事者：視而可識，察而見意，上下是也。
　　二曰象形、象形者、畫成其物，隨體詰詘，日月是也。

對於這二者的界定，這二類之文，都是形象的——即隨事物形體，和依形體發展形象臆想，而構成文。也是文與文相益而成字的根本。故可以說中國的文字全是象形的，因為幾全是以此二類的初文為基本，眾多的字中，都有這二類的初文在內。國畫的根本也是如此象形，只是象形之法有減省詳繁的不同，和用筆用墨的表現有

異，故常曰「書畫同源」。因而同係藝術：

　　藝（同）　書之與畫　同源同基
　　　　　　　二美相成　互為表裡

　　「書畫同源」，是書畫在形成藝術品中，二者相容而呈現的基本，外國的畫作，能如此嗎？雖然西畫因不留「空白」，沒有以「字」入畫的空間，但即使留了空間，把無論草書、正書的英文，納入其中，恐怕極大地破壞了畫的圖象之美，而中國文字以其是形象的，也是美的，故而是相容而並美，「書畫同源」，是這事實和理由的簡說。此外更有書畫「同基」──同基礎，書之與畫，同一地使用同樣的紙筆墨硯，而又用水調墨，即使顏料在畫中出現了，墨的「五彩說」──大約是乾、濕、濃、淡、燥同理，故文人畫以墨的彩趣，可代色彩，而且筆法也有同相通之處，畫也特重中鋒；故書與畫同為藝術品，已無爭論。而且書家之為畫家，畫家同為書家者極多，因「二美相成」，而又「互為表裡」，所以在畫中題字，而無扞格不入之感。故書之與畫，除了同源、同基之外，而又同「法」──筆法和頗多的表現方法相同。

　　書與畫畢究不同者：書的形體較簡明而固定，畫則繁複而變化；書具有工具性，人人使用，畫則人多喜愛而成專門藝術；在二者的難易程度上，畫似難而頗易，書似易而較難；習畫三年、五載，可以有不俗的表現，至少可以裱褙上壁，而有美的顯示；書則三年、五載，如無特出天賦，則仍係「凝墨成字」而已；最主要的原因，是由工具到藝術，其歷程特別崎嶇，而書的字形又甚固定，

而求其變化、開創，到達藝術境界而被接受，則更困難。所以字形是書道藝術表現的唯一形象：基本上不外，真、草、隸、篆：

字　篆隸異形　真不同隸
草行同體　風神不一

依文字的發展而言，由「篆」——大篆、小篆、古籀，到隸書、真書（楷體），行書、草書，其變化的主因，是工具使用上要求簡易和效率之故，由字體的形象而言，篆書是形象的，只因圍限於點線，在隨體屈折之時，象形而有不能之處，故而變化改易。但仍有問題的存在，如同一形體而代表不同的事物形體，而意義不同，例如一，原本是事物之一，所以說「一者一也」後為數目之一，仍是本義；一是指事字，因為是象人意中之形；以後旦從一，一代表了地平線，已有了象形的意味；「本」、「末」等等從一，一象木的根，一象木之末，一的形體相同，而意不同了；再如尸，是像人臥之形，可是屋也從尸，而此尸係象屋形；可見象形因點線的變化有限，而不能不如此，有諸多迫不得已的原因。象形成字了，而同樣的形體，代表的事物不同，故而不解其如何象形；到了變而為隸書、真書、草、行書，文字的象形性質沒有改變，而字的形體大有不同，因此認得篆書的這一字，未必能認得隸書同一字，草書於真書，更甚於此，所以前者名之為「隸變」，後者要於草書之字，「注」上了楷體，有名之為楷定的；這種變化，應名之為「象形化」或「象形的符號化」，這一巨大的變化，以其是逐漸演進的，而又就前後相承接的形體變化而言，是「篆隸異體」，

「真不同隸」，極簡明的例證，篆和真在筆法上有蠶頭雁尾的形狀嗎？草書和行書，可以說同出於真書，三者字形有相同之處，更有大異之處，就書道的表現出的墨趣、韻味而言，均是「風神不一」了。在書家的表現和成就上，有專一體，和兼通各體的問題；在學書的途徑上更有專習一體或兼習四者的考慮；是以古代書家，很多日寫上述四體千文字的事例而言，是求兼通了；何況兼通之後，更有益於專擅呢？有如《書譜》所云：

> 真虧點畫，猶可記文。迴互雖殊，大體相涉。故亦傍通二篆，俯貫八分，包括篇章，涵泳飛白。若毫釐不察，則胡越殊風者焉。

以今日的觀照：宏觀則四者有可相通互涉之處；微觀則各自有殊異者在，如胡越之殊風，也不止是一方面之不同，而是有甚多的不同。依四者的字形而論，則各自成形，各自為體了，字的形體在基本上變了，在形體的表現上，也隨之改變，《書譜》有見於此，故云「篆尚緩而通，隸欲精而密，草貴流而暢，章務檢而便」。但見理不精明，如何是篆的「緩而通」？隸要「精而密」，難道真書不要而不能嗎？草貴「流而暢」，章草不需如此嗎？章務「檢而便」，連含義也不清楚了，有的版本作「險而便」，也同樣的難解。所以務實而作根本上的分辨，則必然先要由四者的字形上的不同，再求其表現得宜之技術和方法，以審美的觀念而言，腰肥腿壯的女士，顯然不適合穿熱褲和迷你妝。

提到篆書，自係書道上開天闢地的大事，是字形上隸、真、行、草

等之祖，但又問題叢生，只有明其特性，略其技葉，以得其滋益了。

篆　圓弧長形　長畫玉筋
古樸曲折　隨物象形

　　篆書、前人總稱二篆，乃指大篆、小篆，前人因李斯統一文字之時，對此前的大篆，頗有省改之故。大篆遂成了秦以前篆書的總稱。但實事求是，二篆則包括籀文、古文、奇字，擴而言之，連最早的文字起源──甲骨文、金文等都涵蓋了。故而連小篆在內，是字形字體的總源頭，牽涉之廣泛，問題的複雜，加上時代的久遠，傳說的紛紜，晚出的資料，層出不窮，真是雲山霧罩，單以一個篆書的字而探其字形的正確與否？加以考證辨析的話，就會糾纏無窮，真相、定論難得，也非書家的能力所及，且讓文字學家大展身手，書家接受其研究結果吧！

　　就文字的構形而言，無論大篆小篆，如果沒有傳寫上的錯誤的話，必然是「隨體曲折」，達到了象形的基本；就這些象形文字的數量來說，必然遠低於《說文解字》的九千三百五十餘字；可惜真正的小篆或秦篆、流傳無偽誤的，不是很多，很多的字是清人開拓出來的小篆法書。小篆筆法變化無多，基本上是橫劃長豎，而點則為短劃，幾乎是筆筆中鋒，無甚變化的玉筋狀，甚少偏側，又多弧形的形狀、曲曲折折，以盡象形的能事，而達隨物象形的目的，故而古樸自然，顯出雅正的韻味。相形之下，較之隸、真、草、多了圖畫的感覺和圖畫的美感，在字形的特點上是形體特長；加上難在字形架構上，要如實顯出圖畫般的形體，筆法的變化無多，大約只

有以上的三種，故不能以「變化」見長，故而以雅正為特點了，書譜所謂的「緩而通」，實不如「舒而優」的切貼（見附錄）。

篆書有宜學不宜學的爭論，尤其初學者的，認為高不可攀。這類的爭論，應屬多餘，因為宜由學書者視其個人的條件作決定，自書體的形成和發展而言，二篆是源和本，而且象形的形象呈現——隨體曲折，無過於此了。學篆的高難度、則不可不知；首先是二篆的時期太長，變化難知，有體會和學習上的困難。以甲骨文為例，無論是直接刀刻、或寫後刀刻，由刀刻而學之以筆，形似已難，又何能得其刀的刻痕和韻味？其次時間更長而變化最多的，是各種銘文了，以其見於青銅一類的鑄器，故又稱為金文。宗周鍾、散氏盤，文字甚多，是字寫成了，再以模具冶銅成字而後貼上器物的為多，是為「陽文」，器成之際刻成的，是為陰文，甚難學亦如甲骨文，也遠勝於碑刻。可為小篆代表的是秦的石刻了，如泰山刻石，影印的也只有二十九字，現存的僅十字左右；瑯琊台石刻已漫漶；嶧山刻石存的是臨本；石鼓文是最真最早的石刻文字，時在東周，字兼小大篆，雖二篆難分，但是乃學篆的最佳範本，惟字數仍嫌不多；此外磚瓦印璽，石經殘片，尤其漢的碑額，可謂遺產豐富；加上帛書、簡、牘中偶然有之，雖然蕪雜掩蓋了珍寶，但仍可披沙揀金；現代編成多種的小篆字典，已突破了這類的難關。清代書家之中，只憑漢碑、石刻的少數篆字，如鄧石如、趙之謙等，就開創了篆書的一片天，如康有為贊之云：「篆法之有鄧石如，猶儒家之有孟子。」比擬稍嫌不倫不類，但借以肯定鄧石如在篆書上的成就，品論書藝的人，並無異議；至於前此的包世臣謂其篆法「以二李為宗」，則近瞽說，因為李斯的字，不但有依托傳說之嫌，而且字數

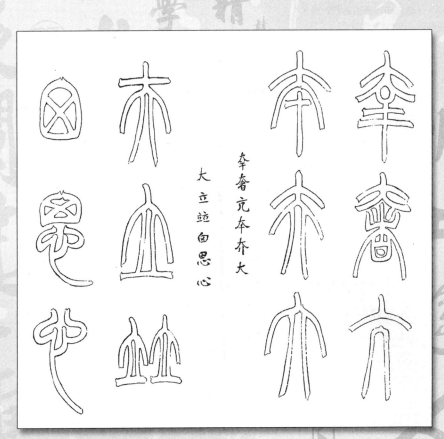

清·趙之謙《篆書說文部首》字形脩長典雅

極少；李陽冰於篆書，自負直繼李斯，而成就並不甚大，又清代
書家的篆書是在石鼓、漢代篆書的碑額、瓦當、璽印等基礎上而傳
承開創的。尤其篆書久已失去工具上的實用性之後，其藝術性和價
值就更顯著了。

　　完全由形象的方面切入之後，筆者自認發現了文字學上的大問
題：許慎的撰著《說文解字》，是在隸書字體完成了，而又通用之
後，為何在字形上棄隸而採篆？主因應是隸書已不合於「畫成其
物，隨體詰詘」的象形基本，只有篆書才有這種優勢，能見初形之
真，如上文所說，沒有「象形的符號化。」所以二篆的價值尤大，
起碼保住象形的根本。至於說文解字每部每一文字都用篆，可是其所
用的篆，被二徐（徐鉉、徐鍇）所摹寫之後，或有變易，不免有失誤
之處，故以後的書家，多未臨、摹，僅在字形上加以接受和參考，其
故何在？最大的可能，以其係工具的——字形的「教本」，而藝術性
不夠之故。

　　隸書始於秦而興於漢，在真書繼起，而又形成了印刷體之後，
亦如篆書的失去了工具性的實用，但用隸、習隸的，較之篆書，多
出不知凡幾。因為隸不但是篆的後繼，也是到真書，到章草的關
鍵，而且形體突出，藝術性和美感極強，而字的形體人人易於接
受，其韻味風神，感目撼心：

隸　　**蠶頭雁尾　方形闊扁**
　　　古樸拙澀　崢嶸兀險（見附件）

《乙瑛碑

《敦煌帛書》

《婁壽碑》

說明：《婁壽碑》、《乙瑛碑》乃漢隸之正宗。證以現代發現之《敦煌帛書》的漢隸，無方不係蠶頭雁尾，而方形扁潤。惟相傳係蔡邕所書之《夏承碑》則為長形，但另名「芝英體」，已係字形之變。《急就篇》以便快速書，寫時故去蠶頭雁尾，而存方扁的字形。

君諱承字
偉克東萊

《夏承碑》字形脩長

急就篇詩代能書
多官草書此今育
皇象寫本

《急就篇》已略改蠶頭雁尾

• 84 •

　　提到隸書，由名稱到變化等，歷魏晉至今，爭辨未已，且無定論，書家和小學家，多人牽涉其中。於此不擬引述其內容和種種的考證，而作繁複的辨析，謹以事理和形象作合理的切入，而又以有闡明書道為著眼。

　　（一）質疑隸書名稱的不當：隸書為秦下邽人程邈所造，傳說程以徒隸出身，故曰隸書，人多不從，不應以徒隸的身份，牽涉到書體的命名，頗為有理。另一理由是以篆字難寫成，乃用隸字，以用隸人佐書，故曰隸書，由字體與小篆的字體不同，應是把握到了分別的要點，故古今多採從隸書之名。

　　（二）八分書的名稱，和相關的問題：「八分」這一名稱，乃指秦羽人上谷王次仲所造：並不似程邈的損益大小篆方圓而成隸；乃是以古書字形少波勢，乃作「八分楷法、字方八分。」這一說法，甚有可疑：其人難考，姑且不論，其字亦無存，也無人道其概況，如造了多少字？何人見過？何人敘說了有關八分書的概況了，這是不合事理的大問題。以古書字形少波勢而言，是到他才增加了波勢，而將古書作字形的改變了嗎？「字方八分」「字方」也是字形的改變；「八分」則意義隱晦；如其所言，那是字形上的大改革，而又未在二篆的形體上著手，可能嗎？隸書是損益了小篆的「方圓」而成，由圓化方，是字形上的，因而隸書有方扁之形，是二種字形的最大不同，在使用上難與易之分在此，再有筆畫上的省減，自然隸比篆在書寫上方便多了；至於在字形的筆法上多了「波勢」，應是隸書書寫的筆劃，也可能隨隸書的定體時就有了，更可能是形成以後的筆法變化所致，方更當理。

　　（三）「八」釋為別，以八分作書體之名，自應以隸書成立之

後，有別於二篆，才能有此名稱的成立。則實際上應是有了這一書體的成立、和被大眾所公認之後，才有可能，沒有這樣的事實則不能成立。

（四）「八」的假借義作數目七八之八，而解為「割程隸字八分取二分，割李篆字二分取八分，於是為八分書。」在字的形體變化上，能如此的割裂搭配嗎？縱能如此，則如劉熙載《藝概》中的《書概》所說：「況篆八隸二，不儼然篆矣乎？」而且是在程邈之後，其時程已造三千隸字，隸已成體了，實行了，有此改造的必要嗎？和能如此改變嗎？

（五）既然找不到現在所見到現存的隸書之外的八分書，亦即隸書而又有八分書之名，應作何解釋？筆者由字形表現的最大區別而加以辨析，八分書乃隸書的高度只篆書的八分、八成，如今所說的十分之八，改去了小篆十分之二的高度，既合理而又合乎隸書的形象。隸書在橫畫的變化上，是公認的蠶頭雁尾；直畫也可以近似蠶頭；長撇、短撇更近變化了的雁尾；整體與小篆不同的是字形既方正而又變潤了、拉扁了。如此得字形的實際。在筆法的變化上，更不是像小篆的多有圓弧形和玉筋狀而已，而是方筆、圓筆，藏鋒、出鋒、回鋒都有了，那種波磔狀的變化，乃小篆之所無，連以後真書亦遠不能及。真是「或輕拂徐振，緩按急挑。挽橫引縱，左牽右繞。長波郁拂，微勢縹緲。」形成的韻味是「古樸拙澀」，在字形的架構上又多方變化，「崢嶸兀險」，各家各具形象，所謂「或若虬龍盤游，蜿蜒軒翥。鸞鳳翔翔，矯翼欲去。或若驚鳥將去，並體抑怒。良馬騰驤，奔放向路。…」決不止於《書譜》所說的「隸欲精而密。」（見附件）

隸因習者極多，又最具古樸之美，而為學書者之入門課題。故字形之變化，不知凡幾。有以篆變隸、隸變楷、楷變隸、草變隸等諸多方式，略舉數例，以見一斑。

　　隸書產生於小篆之後，繼承了小篆，但形體竟然與二篆相反，也是不爭的事實，可是在脉絡有何聯貫？劉熙載的「隸形與篆相反，隸意却要與篆相用。以峭激蘊紆餘，以倔強寓款婉，斯徵品量。」以形象的甚為相異，而求神韻上相通為用，牽涉到了能不能，和應不應如此的問題，誰做到了呢？抑係書家未以此存心而無開創所致呢？難作結論。

　　「真書」、「楷書」、「正書」，古今異名，均指繼隸書而起，最流行、最廣大、長久地被使用的「書體」。但名之與實，亦有混同淆亂之處，《法書通釋》云：

> 　　古無真書之稱，後人謂正書、楷書者，蓋即隸書也。但自鍾繇之後，二王變體，世人謂之真書。

　　這真是瞎說，「古」無真書之稱，不知「古」指何代何時？唐以前偶有此稱，楷書、正書，唐以後決不是指隸書；真書也決不是起於鍾繇、二王。故不必多論。綜此三名，俱有合法式、並有尊崇之意，而寓有其地位超過篆、隸，行之與草，又由此導出，更不在話下了。極堪注意的是《宣和書譜、正書敘論》所陳述的事實及斷定云：

> 　　此書既始於漢，於是西漢之末，隸字石刻，間雜為正書，若《屬國》《封陌茹君》等碑，亦斑斑可考矣。降及三國鍾繇者，乃有《賀剋捷表》，備盡法度，為正書之祖。東晉聿興，風流文物，度越前賢，如王羲之作《樂毅論》、《黃庭經》，一出於世，遂為今不貲之寶。…

　　所指的正書，即是真書，在此之前的《書譜》，即是如此認定：「真以點畫為形質。使轉為情性。」楷書之名，亦甚早見，《東漢餘論》所引，「玩中郎之妙楷」，雖有此楷書之意，亦可能是指隸書；但「楷、法也」，此所云的「備盡法度」，乃楷書之意，即所謂「楷法」。就三者的名稱而論，唐代以前，稱「正」稱「真」，宋代以後，漸多稱楷。均有不悖離法度之意。

真　規整其形　鋒畫嚴謹
　　八法所崇　密妍雅正

　　切實地瞭解「真書」，必先由字體的形象方面切入，因為隸書使用之後，自架構及筆法等，均少規則，更無一定的法度，由現代最多出土的瓦當、簡、牘、帛書等，可以為證，字無一定的形體，書家多可任意變化，在形象上的象形文字，常可在筆畫上添減，部分形體可以作上下、左右的交換和移動，並不影響這一文字的意義，這是象形文字的特徵，而且可詳可略，由甲骨文到小篆，顯現了這種象形的實際，幾乎成為傳統，現代研究者作了由甲骨文至金文的某一字的字形彙集，如一個龍字有一百多種簡繁和不同的字形變化（見下頁附錄），證明了這一事實，因為只要在某事物上的象形，能「隨體曲折」、能象其形，又滿足了「察而見意」，以此而檢視隸書，單就象形而言，具備了狂、野、雜、亂的種種。但由隸而楷之後，「象形的形體已符號化」而被固定了，隨之而種種構字的法度形成了，除了受字義的制約之外，形體受了「約定俗成」的規範，即部分的形體定了之後，便不能或左或右、或上或下、或前

龍的形象以不同程度的圖畫性出現。（殷銅器銘文）

甲一六三二
拾一·五
前四·五四·三
前五·三八·三
後二·六·一四
菁一一·三
戩

五·一五
佚二三四
寧滬三·四三
河六二八
粹四八三
京都二一三六三
乙七三八八反
乙七

八一〇反
珠四六二
河六三〇
甲二四一八
鐵一〇五·三
鐵一六三·四
後一·三〇·五
前四·二

九·四
前四·五三·四
前四·五四·一
前四·五四·二
後一·三〇·五

三·一
佚二一九
燕三四
燕五九〇
燕六四六
京津一二九三
京津二四七九
存四五〇

存六三一
甲一三三六〇　《甲骨文編》
乙43
乙1642
2606
2962
3797
4507
4507

4516
3360
5340
6298
1747
7388
7801
8859
8997
珠462
620
620

899
4911
973

錄626
628
629
630
631
632
外453
掇續147

新2479
4889
甲2040
3483
乙3108
745
768
960
964
1463
2000

2093　2158　2340　6412　6700　6743　6819　6945　7040　7142　7156

7163　7348　7911　8462　珠340　佚132　5·22·9　5·28·10　錄500

5·33·6　6·25·6　掇219　天88　44　徵11·120　12·41　12·43　12·67

627　751　誠468　六束77　掇續307　粹365　1231　《續甲骨文編》

龍母尊　　　　　昶仲無龍鬲　昶仲無龍匕　樊夫人龍嬴匜　樊夫人龍嬴壺　邵鐘

卓乳為罪　王孫鐘　余囧罪楮屏　楚王畬璋戈　嚴罪　《金文編》

1·104　獨字　5·117　咸少原竜　類纂龍古作竜　5·118　咸少原竜　《古陶文字徵》

18　48　86　138　171　《包山楚簡文字編》

日乙三二　七例

目甲一二五背　目甲一八　四例　《睡虎地秦簡文字編》

〇一六〇（丙4·2-3）　《長沙子彈庫帛書文字編》

王孫鐘龍作，墨文省虫，楚王戈作，亦從兄。

0538　1822　2731　1060　3615　0278　《古璽文編》

龍武之印　龍屋武　相里龍　臣龍　趙龍　龍祜　韓龍　龍桑私印　龍當　肖

石經文公　馮龍之印　龍曾印　劉龍信　劉龍　《漢印文字徵》

龍與迥叚金文王孫鐘罪作，此近似又通卷。冀重文　《石刻篆文編》

龍　《汗簡》

（以上所引，均見《古文字詁林》）

或後的移動；也不能如「篆添隸減」的可以「增」「減」，其最大的原因，是已由象形而轉成符號，如現代的交通標示，符號一旦確定了，便不許改，也無法改，因為已形成「法度」──規定，不予遵照，則會肇事和交通失秩而亂；何況隋唐之後，文字上的楷書流行又加上考試嚴密制度，不能寫錯字、誤字、白字，而楷法益嚴而密，便盛行稱楷了。於真書由「各盡字之真態」，筆者以為到了稱楷書，則「各守字體之法度」。這一極大而暗中、又復緩慢的變化，歷代書家往往忽了。一方面是未由象形的形象方面探求；一方面是字的形象變化尚未作統合彙集整理、因而未能作比較之故。略以楷書的啟、將、寧為例，而隸作啟、將、寧，楷書能比嗎？（見附件）

說明：
（一）啟字的隸書變化
（二）寧字的隸書變化
（三）將字的隸書變化
（見《隸字編》洪鈞陶編，文化出版社。）
由字形到筆法，架構，比較楷書變化極大，
尤以字形為甚。

（一）

（二）

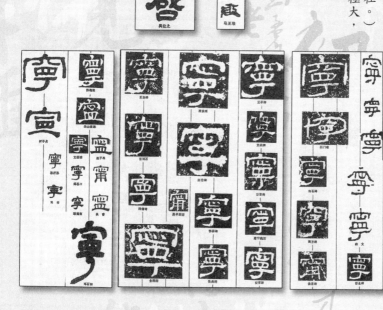

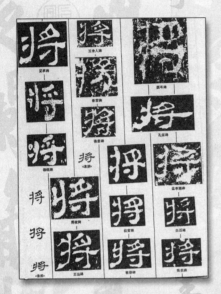

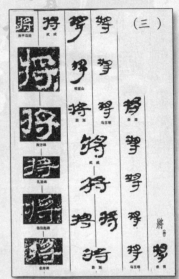

說明：鄭板橋以行書多，最率性而任筆，此幅則工整嚴密，以係楷體之故。

爾學立身莫若先孝悌怡怡奉親兵不敢生驕易戰兢復兢兢造次必於是戒爾

稱莫若勤道藝嘗聞諸格言學而優則仕不忠人不知惟患學不至戒爾遠恥辱恭則近

乎禮自早而尊人先彼而後己相鼠與茅鴟宜鑑詩人刺戒爾勿曠放縱非端士周孔垂名

教齊梁尚清議南朝稱八達千載穢青史戒爾勿嗜酒狂藥非佳味能移謹厚性化為凶險

類古今傾敗者歷歷皆可記戒爾勿多言多言眾所忌苟不慎樞機災厄從此始是非毀譽間遭

是為身累舉世重交遊擬結金蘭契怨容易生風波當時起戒爾以君子心汪汪淡如水舉世好承迎

為人赴急難難往往陷囚繫所以馬援書殷勤戒諸子舉世賤清素奉身好華侈肥馬衣輕裘揚揚

過閭里雖非市童憐猶為鄙我乃羈旅臣遭逢堯舜理位重才不克戒戒懷憂懼深淵與薄

冰蹈之唯恐隕彌當關我勿使增罪戾閉門歛踪跡縮首避名勢位難久居必竟何足恃物盛

則必衰有隆還有替達成不堅牢亞走多顛躓躓圖中花早發還先萎遲遲澗畔松鬱鬱含晚翠賦

命有疾徐青雲難力致寄語謝諸郎躁進徒為耳

范魯公質為宰相從子杲嘗求奏遷秩質作詩曉之　康熙六十一年歲在壬寅嘉平月廿有七日讀小學至此不覺瞿然歎息

想見質之為人至於君臣大義忠貞亮節姑置勿論矣　　睡園鄭燮書

　　有了上述的分析，真書實是以法為主，法的意義，基本上有傳統的和佛教傳入後的，已知前述，二者在書論中已混用而有本體的意義，規範和法則等。以真書而論，必然先是規範字的形體，按造字之法，由隸轉真，成為確定的某文某字，不能由書家隨意改動筆劃，成為字體的規定和根本；在整個的字形上，楷不如篆的修長，不似隸的扁濶，而轉為方正，這規整字形的結果，方塊字的涵義，實係指此；法也指方法技巧：真書的筆鋒和筆畫，不似小篆的聊聊無幾，而變化繁多，如出鋒、藏鋒、側鋒，筆畫又一波三折，指其方法、技巧，受到嚴謹的約束；其鋒、畫也不似隸書蠶頭、雁尾的放縱；在多種規範和方法制約之下，又積累了經驗和體悟，得出了「永字八法」（見附圖）——側、勒、努、趯、策、掠、啄、磔。

　　說明：永字八法，前人認係筆法的基本準則，實又涉及字之架構。
　　　　　但以楷、隸用之最多。

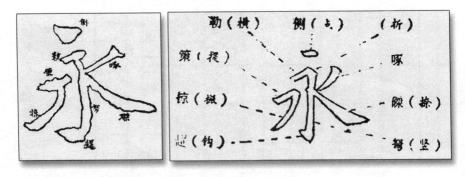

　　(二)近於隸書而實魏碑的永　　(一)楷書的永字八法：《歐書概論》
字八法：《臨書叢談》

　　書家於此八法，有種種的附會、傳說；更有個人體會的不同，師承指授的各異，而有各種的解釋；到了《書法正傳》、署名為李溥光造的《永字八法》，成了一大系統，包括了「八法解」、「把筆八法」、「八病」、「八法分論」、「顏魯公八法頌」、「柳公權八法頌」等，其中不惟名詞怪異，理說謬誇，雖間有可取，而失實難明難從者甚多。首先要問：這八法通用於小篆、隸書嗎？顯然不能，應如《東坡書說》所云：「書法備於正書」，其意指只應能用於正書，八法當係其主要之法；八法只是原則，而引出方法，則是書家和書論者的各自體會；例如側、後人名「點」，李溥光於《永字八法》中稱之為「怪石」，又「一側」化成了「七側」——七種點法或形式，立了「懸珠」、「垂珠」、「龍爪」，尚可接受，又有「瓜子」、「杏仁」、「梅核」、「石楯」之名，不是怪異了嗎？劉熙載的《書概》則說：「凡書下筆多起於一點，側之一法，足統餘法。」如果如是，則其他七法可廢；又有不起於一點的，則又如何？固然書家的體悟各有不同，也容許有種種解釋的自由。但我們要深入的認定，這是八種組成字體的八種形態，要用中鋒、側鋒、起筆、住筆、行筆、轉筆等以表現這八者，由於「八法」是原理原則，但引出產生種種的楷法和技巧；此外楷書有架構上的「密」，字形上的「妍」，風韻上的「雅」，嚴謹合法的「正」等等，也包涵在法之內。真正依八法而出的方法技巧，則在古今書家的開創而顯示：有如明代豐坊的《筆訣》所說：「務使下筆之際，無一點一畫不自法帖中來。」此八者要真實地從碑帖中學，不然、臨之摹之，進而倣之，為何要如此？有何作用？因為此「八法」不是神仙的法訣，執之不悟，會死在此「八法」之下。再

深入分析，此「八法」只是八種組成真書的形體，如人之五官四肢（姜夔的《續書譜》，正係如此析說：「點者，字之眉」、「橫直者字之骨體」、「撇捺者、字之手足」），稱之為八法者，是要把如何寫成八種形體經過運筆而表現出來。例如「側」為點，如何寫成此點，則是「側法」──點的書寫方法；又此八種形體的書寫基本方法是相同的，以用筆的過程而論，大都有起筆、行筆、轉筆、住筆；以行筆用鋒而言，大約均有中鋒、側鋒、回鋒；「八法」由構成字形的基本而有原理和方法，其內容如此。是則「八法」的遵從，前人將之太擴大了，顯然把真書的方法技巧幾乎都概括進去了，雖要遵從而有難以遵從之嘆。是則將「八法」看作構寫字的八種基本形體，進而與「中鋒運筆」、「無垂不縮」等等的筆法配合，以臨、摹、倣而求之碑帖，體悟自己的方法技巧，再行開創出自己的方法技巧，才有實際的意義，和得到助益。我們不妨求助於電腦，作一最科學的試驗：現在電腦把跳棋的種種行棋方法，寫成了程式，與人比賽，已無不勝。援此方式，將所有「八法」、以至演變成三十二法的資料，輸入電腦，寫成程式之後，能否寫成字？能否寫成好字？依筆者的理性判斷、是「不可能」，因為那只是構成字的八種形體的表示。並無太多的方法技巧在其中。故而不但不要形成法執，更要知道其實無法可執。所謂法是書家所說的方法技巧，經過體悟而附加其上的。

　　行書理所當然係繼真書而起，其作用不是簡化真書的字體，而是如隸書將篆化圓為扁般，以加快書寫的速度，其所改變，是不固執於真書點畫等的一絲不苟，字形的必然方正，以之求簡易快捷，這是文字的工具運用效果而變成的，其改變的原因和目的，一如章

草之於隸書，如托名為張懷瓘《十體書斷》所云：

> **章草者，漢黃門令史游所作也。王愔云：漢元帝時史游作**
> **《急就章》…解散隸體，草書之，存字之梗概，損隸之規**
> **矩，縱任奔逸，赴速急就，因草創之義，謂草書。…**

「草創」頗不切貼，實為「草率」之意，則縱任奔逸的形容才不落空；又應是「潦草」、方合「損隸之規矩」，是草書的意義，行書顯然與章草不同，乃因應正書而成之形體，《十體書斷》云：

> **行書者，後漢潁川劉德昇所造也，即正書之小譌，務從簡**
> **易，相間流行，故謂之行書。**

這應是行書較正確的解說，雖然「小譌」的意義不明，但決非「偽造」之意；在程度上也沒解散楷書，更沒有「粗書之、存字梗概。」否則不能與真書「相間流行」了，「相間流行」的意義很明確，應是真書中間可有行書，行書中間也可有真書，在「務從簡易」的原則下，如何相間？真書多，行書少；或行書多，真書少；則由寫字者自由選擇了。由形體切入，當然有改變真書之處，否則不會別稱行書了。但字形基本未變者多。（見附圖）

説明：

（一）AB乃黃庭堅《松風閣》帖，為行書之法帖，字形全然未改變楷書之形體。

（二）張廷玉之《自書聯語》。

（三）石韞玉之《贈人聯語》，亦係如此。由宋至清，近一千年，行書之基本字形未有改變，乃行書基本上依傍楷書，楷書未改變，行書亦因之而不變也。

依山築閣見平川夜闌箕斗插

（一）A黃庭堅《松風閣》帖

屋椽我未名之意適然老松魁

（一）B黃庭堅《松風閣》帖

花氣入牋紗雲陰未坐榻

張廷玉

（二）

精神到處文章老學問深時意氣平

石韞玉

（三）

　　行　變真異草　形便捷便
　　　　粗纖間出　自然灑落

　　行書在字形和書寫上，必然改變真書，更不同於草書，否則即同於真書和草書了，焉能獨立成體？在理論上此說最恰當的，應推《東坡書說》：

　　　　真生行，行生草；真如立，行如行，草如走；未有未能立
　　　　而能行，未能行而能走者也。

　　自書的形體而言，行書出自真書，草書出於行書，這一流變當無太大的問題；「真如立、行如行、草如走」，在書寫快慢和字的工整程度而論，也甚合理。可是行書的形體如何？與真、草的變化何在？書論鮮有分辨和論析，似乎略而不論如《書譜》，不然則多與草書混為一體而闡說，因為真之與行，行之與草，界限難求明顯，筆者不得已而求辨證於書家的字體表現上，最基本的是字形與真書一樣，毫無改變，只是行筆的速度的快捷而呈現了變化，由王羲之、至黃庭堅等，可說例證斑斑，其與真、草不同，只是風格韻味；其次大致保持了真書的字形，僅字劃上稍有變化，釋懷仁《集聖教序》便係如此；在筆畫上明顯易見的是粗和粗硬、纖和纖勁，在一字之間和二字之間相夾相間，較之真書的力求工整，比較之下呈現了自然而又灑脫、灑落的風格，也許是《十體書斷》所說的「小偽」了。

　　草書與行書同源，甚至同體，所以界限更難分；其與章草判然有別，章草是由隸而變，故而不同。但同用一「草」字，則意義無別，當然不是「草創」，對真書而言也是「草率」、「潦草」，以求簡易和得到書寫快速的效果。但是問題仍多，不但草書之中，還有狂草，其與草書，也只一線之隔，而界限難分，何況草書的字形，和如何形成其字形的呢？也難析說：

　　草　離方遯圓　似斷而續
　　　　變化不窮　家異法度

　　在書論中，辨析草書的甚多，並非其爭議性多，而係字形方面，和風格意境方面的見仁見智等等。何況有兩字連屬，數十字相連的，號稱一筆草，雖然省時了，快捷了，但合乎實用嗎？因為很多人不能認識了，又其理其法為何？其有變化可析說的，則見附圖。

（二）　　　　　　　　　　（一）

説明：

草書如（一）（二）
兩圖，基本上改變了
楷書和行書的字形，
趨於圓的形體。

（三）為清代劉
孟杭之《自書聯
語》呈現行書與
草書
相夾雜之形式。

（四）為米芾之
《草書》作品，
變化由心，字形
之大小長短等，
毫不拘束，而揮
灑自如。

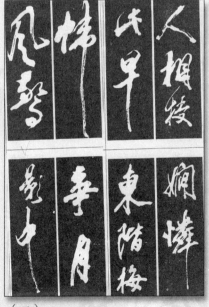

（四）

湖上遊人歸去晚
桂堂初月夜方明
劉墉臨米句

（三）

• 103 •

　　附會於晉衛恆的《四體書勢》、張懷瓘的《十體書斷》，都認為草書是求效率而簡略，能成於急逼之際；共認為是張伯英所造，但源出於杜度（四體書勢作杜伯度）崔瑗、崔實父子。但撇開了與真書、行書的關係，似受章草的影響，否則突然而有，實不合理。我們固然不應懷疑這數位前賢的成就和地位，但一筆草就起於張伯英了嗎？草書到了難辨識的地步，還能成為公文書之用嗎？因時效的重要，遠趕不上使人誤認而誤會的政治、法律責任的重要；草書勢：「觀其法象，俯仰有儀，方不中矩、圓不副規，抑左揚右，兀若竦崎，獸跂鳥峙，志在飛移，狡兔暴駭，將奔未馳。…是故遠而望之，漼焉若沮岸崩崖；就而察之，一畫不可移。幾微要妙，臨時從宜。…」《十體書斷》有類似的贊美：「字之體勢，一筆而成，偶有不連，而血脉不斷，及其連者，氣候通其隔行。」這是草書用於公文書的情況嗎？且不論「方不中矩、圓不副規」、「一畫不可移」的合不合理，察其所誇大的形容，所誇言的是草書的變化和藝術的形象表現，方可使人較能接受，《書譜》的「擬草則餘真，比真則長草。」義亦含糊；在書論中，這類說法仍多。依筆者的體認：是草書形成之後，漸漸遠離工具性質的實用，也違背了真書的「形象的符號化」，進入了「形象符號化」之後的「藝術化」，書家隨習性之所近，喜怒哀樂心情的刺激，而作種種藝術的表現和傳達，《書譜》「以點畫為情性」之說才能理解；《書譜》也有「觀夫懸針垂露之勢，奔雷墜石之奇，鴻飛獸駭之姿，鸞飛鳳舞之態，絕岸頹峯之勢，臨危據槁之形。…」與衛恆、張懷瓘的形容，如出一轍，均在形容草書用筆的藝術象形。所以我們辨析了這些，是明白了草書發展到高峯之後，大不同於真書，已成為藝術化的形體，

書家用之於工具性的時候，已不多見多有，只通行於信札，視為書道的藝術發揮，即使在函札題贈等應酬之中，亦多依情、性而作藝術性的表現。宋代姜夔的《續書譜、草書》云：

草書之體，如人坐臥行立，揖遜忿爭，乘舟躍馬，歌舞擘踊，一切變態，非苟然者。又一字之體，率有多變，有起有應，如此起者，當如此應，各有義理。王右軍書「羲之」字、「當」字、「得」字、「深」字、「慰」字最多，多至數十字。無有同者，而未嘗不同也，可謂所欲不踰矩矣。

其論草書，指出了如人的坐臥行立的各有姿態，不只是寫出的速度快捷而已，如果草如走，則指速度了；草書的變，又聯繫到行動上，情緒上，揖讓忿爭，當然是情緒的，人的情緒紛繁，而影響非一，形成了「一切變態，皆非苟然者。」比前人所說，既進步、具體，而又概括了很多。至於有起有應等，也看到草書變的部分，所舉王羲之諸字的多變化，顯然盡到了由前人的真跡而觀察的實際，得出了真象，「無有同者、而未嘗不同」，其理為何？「可謂所欲不踰矩矣」，又規矩何在？未有明白而肯定的說出，最可能的原因，是見理不徹底，對草書如何而變的原則、方法不夠明瞭，才不能說出。草書的變化雖多，其根本仍在字形上；它既與真書、行書同體，就不能與篆、隸緊接上關係；它又與行書為「雙生子」，而行書在基本未改變真書的字形；但草書的變化大多了，首先在字形可以如行書一般的不改變，故而呈現「行」、草相雜廁在同一行

書之中的情況，除了狂草之外，幾乎都是二者「相間」；但也可以改變，是「離方遁圓」──離開了楷書的「方正」的外形，變成長短、大小、方正不一，甚至為半圓形；在字的點畫的「八法」上，變化複雜，橫畫可以似斷而續，直豎可以「傾邪」，如氵言亻火的組成字時，有多種的形體變化；有的字居然完全變了形體如亦、既、河、澤等，而每字又可隨書寫者喜愛、在形體相近相似的情況下任其改變，所以王羲之的「之」，「得」、「當」字，能有十餘種不同的變化，尤以狂草為最，形成了「無有同者、而未嘗不同者」，其「變」則「無法則而有法則」、其法則是在真書的形體上，求其相似而可認識即可。故而有書家極大的變化和發揮的空間，高明的到了「奇」、「險」的境界；而恣意的則成了「譎」「狂」；故而姜夔的《續書譜》說：「雖復變化多端，而未嘗亂其法度。張顛、懷素最號野逸，而不失此法。近代山谷老人，自謂得長沙三昧，草書之法，至是又一變矣，流至於今，不可復觀。」是其對草書的「變化多端」的實際，已甚瞭解；張顛、懷素是唐代有大名的草書人物，認為其「草變」合乎變化之法，已稱其為「野逸」了；黃山谷自稱得到歐陽詢的真傳，其「變」產生了壞的影響，以致「流至於今，不可復觀。」他雖未明言「不可復觀」者為何？顯然是「譎」「狂」「怪」「壞」等了。探論草書多變之「法」的，未有能明白地說出此法是什麼？筆者以為最主要的原因是變化之法太多了，說不勝說；書法之法也是經驗的，「到者方知」，有法也難於說出；草書之法，是在古人如張芝、皇象、索靖、二王的作品中，只能在其中取「經」得法；但顯然忽視了每一書家的性情主導的主體性，每人都可以在古人的一家、一帖

取「經」，自以為得到「三昧」，可以自創其體，自出其所變成的法；變得好的如張顛、懷素、鄭燮等，受到了稱許，而「謔」「狂」「怪」「壞」的，便大受指斥了。所以說：「變化不窮，家異法度」。

以上極簡的分析，但可得明確的草書變化的原則：

（一）托根在楷書的形體上，大廊廓的「方正」字體，可以變化、變圓、以至縮小、拉長；但也可以不變，因為筆法極簡的如一、十、千，很難變化。

（二）草書可一體單行，如所謂的「一筆書」；也可楷、行、草三者相雜厠，如何「相間」，也沒有規則。

（三）構成字的如「永字八法」的「側」——點、「勒」——橫畫、「努」——直畫等，因書寫的速度加快了，產生了「筆的韻味」變化，而這種變化可以是每一字的全部，也可以是字的一部分，更可以故意使楷書、行書的一點、一畫留住在字中。

（四）在運筆法上可以隨意運用中鋒、側鋒、出鋒、住鋒，轉折可以「圓」而不折轉，也可「方」而大折轉。

（五）字中的構架、點畫等可以省減、以至與其他點畫相共；至於長畫的「變形」也相當的自由，可以拉長、縮短、加粗、變小，形成每一字的不同。

（六）書家取「經」某一家、某一帖之後，體悟了、得其法了，可以參求其他的多家、多帖，得出自己的「法」和「變」，以自由變化。

如此而形成的變化，是千千萬萬，不加以原則性的綜合和整理，便如走入了諸葛武侯的八陣圖，而目呆神駭了。相較相形的，

說明：此鄭板橋之行書，已近於草書，其體形，其韻味均出於隸書。

草法也有不宜變的一面：雖然沒有不能變的框框條條，但相對的受到理和法的一些制約：（一）依托於楷書形體不宜變，不宜變而變了，則便失體而成「怪」、「壞」，鄭板橋的草書，明顯有隸的「筆韻」，但是在字體上無扁濶之形。（二）真、行、草三者同源，書寫時也可以「相間」──交互雜厠，但此時夾雜其中的真、行體的字，也要有草書的「筆韻」，正如歐陽詢的「楷中有隸」，但不是隸的「筆韻」，如果違反了，便顯出了扞格不入，因為不是「同色調」。而不和諧了。（三）草法不宜體悟一家之後而不變化，如此不過是一家的影子或書奴；參求多家之後，也不宜某一字的法是二王的、某一法之法是歐陽父子的，如拼盤樣的拼湊，縱然高明，也係米元章所謂的「集字」；低下的，便成了四不像了。（四）在運用筆法上，雖甚自由，不必力守中鋒、側鋒、提、頓、轉、住等的定法，但不宜放棄力、勁暗運、筆不到而意到等法，否則必如「行行若縈春蚓，字字如綰秋蛇」了。（五）筆畫可以出格，字形可以出行，不宜離背美的原則，如陽剛或陰柔，不能既無陽剛、也無陰柔。（六）書家以草書表現性情，可以獨自成「體」和成「格」，但不宜失「體」成怪，也不宜無「格」而壞。總之不是隨意用筆，任筆賦形的誤失，苟如此便係無理無法的亂草，不成為草書了。

書法的上述四體，是我國文字形體的大分類，至於漆書、蝌蚪文、遠古的陶文，雖與此四體不同，但數量太少，且未顯示出書法的藝術特性和價值，但有一種字體特殊，久埋地下的魏碑，數量又日出日多，影響了清代的書學，至今而未已，純以字體的特殊性而言，也不能不論。

異（體） 非篆非草 遠隸近真
列列魏碑 肇啟後人

在書學之中，原離不了碑銘石刻、石鼓文等這一大類。漢代諸多隸書的碑碣，逐漸出土，較後發現的曹全碑、都產了書法上的或多或少的影響。但魏石卻獨特卓異，重大地影響清代中後期的書學，所謂的重碑派──即北朝的碑刻，也稱魏碑。這些碑，且多埋在墓中，比較聳立地面的碑，幾無不風雨剝蝕和兵亂摧殘，以及拓搨的損壞。而這些墓志，以深埋土中，故出土如新。已出土的墓誌及造像記、有名的如《張猛龍碑》、《黑女志》、《龍門二十品》、《石門銘》、《瘞鶴銘》等，而又產生了影響；未出土的，不知多少，故總數量難以估計。相對的，南朝因政令的禁碑，故而碑極少，但仍有一些名碑，故也形了「南」「北」的書法比較研究。（見附圖）

筆者從字形上切入，發現了上述魏碑的形體特質，其字當然不是篆書，也不是草書，也無這一方面的影響；其特別之處，是遠離了隸書，但又有些隸書的體味，字形不似楷書的正方，而有些扁潤；在字體、筆法等上，是近於楷的，而又有頗多不同之處，如特別「方」、特別「圓」、特別出「鋒」，字的部分形體也有不少的改變，不但形成了特殊的韻味和墨趣，加上未剝蝕而極存真的碑，在今日影印能絲毫不變，放大後而巨細靡遺的狀況下，「至六朝而筆法乃無不宣之祕」，確係事實。至於有的推崇為「唐講結構、宋尚氣體、然其淵源派別，悉本六朝書。六朝書者，結古書之局，而開今書之源者也。」筆者以為甚過其辭，唐宋之時，魏碑出土者寥

（一）

（二）

説明：（一）（二）為北魏之二墓誌，極小漫漶殘缺，幾如新刻。清代書家受北碑影響甚多，（三）趙之謙之謙所書之聯語、深受北碑之影響。

（三）趙之謙《聯語》

寥，縱然六朝書也包括字帖等，但分明是學二王等人的帖學時代，「六朝書」的影響，未到此程度。但北方之強的陽剛，與南方特色的陰柔，在書道美的呈現上，和風格等的異等，實是顯明的對比。魏碑在近代才形成了學碑派，雖然未必是「碑學乘帖學之微，入纘大統」。但影響了碑學的形成，也「滋養」啟導了諸多近代的書家，則不容爭議；何況那遠於隸書而又有其「體味」，近於楷書而又有甚多的別異，不值得研求參考嗎。

當然書道不僅是字體的表現，正如所有的造型藝術不止是形式而已。但字的形體，除了表現字音字義之外，在書道的意義上，就是惟一的藝術形式，以上所述，是一切書的形式根本，雖可有多樣的變化，然萬不能離其宗，不能排除此等形式。故此篆隸等數者，是書道藝術的基本形式，不可不明其形體的變化等等，方可明體及法以得書寫時的卓然表現。

五、書道的「架」「位」：簡單明確地說，我國文字的形體，每一文和每一字，都是獨立的，但是決難如一幅畫般的每字各自獨立而成為書道藝術品，雖也有例外，如單獨寫的虎字，那是軍閥挾其權威而形成的笑話；也有獨立而寫的龍字，則是書家和畫家以書畫同源之理的開創，畫的意味多於字。因為字的成其為字，一定有架構，前人往往謂之「結體」——結合字筆畫而成一文一字；因為要求其每一筆畫的表現和每一筆所到與筆劃所不到的空間，配合得當，如國畫中圖繪所不到的地方——留白，也謂之布白；至於上字與下字，這一行與另一行，以至「起」與「結」，形成一幅字的緊密連接而為一整體，如繪畫時的圖與白及題署的凝合而為一幅畫，這是位置的問題，書家均加重視，但未提出原則和具體的方法。

架（構）　左右上下　八面中央
九宮米字　構屋基梁

　　一字的形體，除了筆畫極簡者，都有架構的存在，前人多稱之為「結體」，即「成形結字」，其包含的意義是結合筆畫如點、橫畫、直豎等，形成結構，構成一字的形體，而非字篆、隸、真、草的字形所可包含，雖與此四體有關，也顯然是在此四體之外。

　　以字的形態而言，永字八法的點、畫等是獨立的，要連結之後才能成字，這種連結的結體情況，當然包括在架構之內；但架構的實際也非全然如此，因此這種結體，只存在於筆畫極少數的文，而且多是形符不成文的，如二、三等文；至於字則是「形形相益」，「形聲相益」──即是獨立之文的形加另一獨立之文的形而成之字；其中又有同形相益的字，如木的相加成林、森等字；異形相加呆、呆、武、江等，而且最有法則進行的莫過於形聲字──一文為形符，另一文為如同注音字的聲符，如鷄、狗、架、茨、國等，顯示了右形左聲如鷄字等；左形右聲如狗字等；上聲下形如架字等；下聲上形如茨字等；外形內聲如國字等，無論形符或聲符部分，都是形體完整而不可再分開的「文」，就文字的架構而論，自不可在書寫時寫成分裂的、不相關聯的形狀，如此則不成完整的字，也破壞字形架構之美，前人論書道，未深入到這上一層，所以字的左右上下、四面、中央，多是完整的形體所組成，而多非單獨的點畫所拼湊，明白這架構的道理，才不致在書寫時無意之中，破壞字形的架構美；在意念引導、進行形象的思維時，將更能注意，增進其形象的完整美。

注意到了架構形象，由此切入，則可得出簡明而基本的法則：(一)一文一字，要在形體上表現出重心和中心，此文此字，才有「穩定感」、「平衡感」、所謂「站得穩」，掛上牆壁更能顯出。如東倒西歪、頭重腳輕，即無「重心」、或「中心」，不具有「穩定感」、「平衡感」所致，其字故不美，更無完整的形式美。(二)字的左右，形成對稱，雖讓左重右，但基本上要對稱而均衡。(三)字的上下而重疊，由注意上「輕」上「細」、下「重」、下「粗」，以見重疊的美和穩重。(四)並列的形體，不宜大小輕重一例平等，要以中間、右側為重，方見重心、中心。(五)二文以上的字，要注意架構的密疏，不密則鬆散，不疏而緊則局促。(六)無論聯點畫成文，或結「文」成字，均要意氣貫通，如人的血脈相聯。

有了上述的原則，則能引導出字形架構上的方法技巧，有平衡、穩、密、完整成體等的呈現。

古人書論，雖未有系統的闡述。但多有偶然的、單一的、雜錯的流露。卻又有具體的方法，在架構上作了顯現，那就是九宮格、米字格，其演進是由方格開始，到田字、米字、九宮：

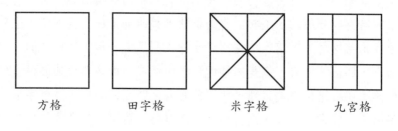

方格　　　　田字格　　　　米字格　　　　九宮格

（見附錄）

（三）

（一）

（四）

（二）

（五）

（六）

　　很明顯表示了九宮是以「中宮」中央的方格、米字格是以中央的四畫線的交义點，田字是以中央十字交义點為中心的，表顯出字架構的中心或重心在此；其他點畫、文，都在此中心，重心之下，形成穩重、均衡、緊密等等的架構，如屋的基礎、樑柱，寫久了之後，上升到有方格感──沒有九宮、米字方格的存在而架構自然地存於意念之中，表現在每一字書寫形體上，故「九宮」、「米字」不只是練字學書時的格式而已。成為字的架構的落實或實踐。至於《書概》所說：「中宮者，字字主筆是也，主筆或在中心，或在四維四正。」雖依九宮立說，但要辨正的，主筆可以成為重心，但中心必在中宮。

　　書家的法書，無論是條幅、題畫等等，都是整體的，絕不是一個字的獨立而成一作品，由草書的一筆更可證明。把一個字獨立出碑帖之外，只有示範析說的目的如下圖所示：

說明：附圖乃以雙鉤之法，以見某碑中某一字之結構而說明其特別之處，然難以一字而構成一幅，而見其美。雖然以一福字、壽字而成一幅者，但必出以一定之題款、題署，而成完璧，推而至一筆虎、一筆龍，乃結合書與畫之故，否則乃一笑鬧而已。

　　就字的成幅成篇而言，必有間隔、行限，於是字與字之間，行與行之間，既形成了區隔，如畫之有留白；又有了聯繫，形成了渾然的整體，尤其是草書的能字字相「留」，又一氣呵成，其故在此。

位（置）間隔行間　字形之外
　著墨無差　風流方得

　　此處之「位」，即位置，指字與字之間的位置；一行與隔行之間的位置之區隔。與上述的架構也有關係，一字架構的大小，關係到字與行之間的空白的大小，簡而言之，二者要有視覺無礙、和呈現出美的流露的比率才恰當。推而廣之，一幅的「天」「地」，紙書寫的上端為「天」，空處要寬些；下端為「地」，空白處較之上端要窄些、又一幅字多有題署，即題端、署名，也在位置之內。所以說上字與下字的間隔，前一行和下行的限隔，是在字形之外的，以至起———一幅的頭和「尾」———結尾；和有關的題署，落筆時沒有差錯，一幅字的「風流」———完美的風流韻味，才能得完美的呈現。

　　由於人的生理組織，和書寫的習慣，加上配合紙和筆的左右高低的得宜，於是形成了「筆順」———即筆書寫時的行筆先後的順序：

序（筆）　由左至右　先上後下
　橫豎內外　行筆有序

　　筆順可以說是自然形成的，人的左手右手，是「職持」──職責同在執拿東西，也許是腦部中的運動神經系統的關係，功能相同，但靈敏度和方便性有別，無論中外，用右手、重右手的為多數；左手降到了輔助地位，才有左撇子之稱，左撇子要加以矯治；顯然認為是生理上的毛病，而不是習慣了；最費解的，連矯治也不能太過，太過了會「口吃」等。書寫用筆時是依字的形體結構，順著手執筆的移動，形成「筆序」──運筆的順序的，雖無硬性的規定，但隨順的法則；由左至右，先上後下，先橫後豎，先外後內，先中後邊等。運筆依循了上述的順序之後，在書寫的表現和順暢上，會自然而然，如流水就下，順風張帆，否則會有窒息，生拗筆韻的出現，尤以草書為甚，筆順錯了，很明顯地可以看得出來，也可以批評其不合草法。總而言之，不依筆順，會形成運筆的阻礙和字的形體產生拗而不順之感。

　　本節的「書道的體現」；乃指出書道與書寫「工具之字」的根本不同，即文字的工具性與脫離工具性而進入書法藝的底線何在？然後分析如何養成能表現書道藝術的技巧方法，以善學古人，和脫出碑帖而有的體悟與頓悟；又以書道根本上是形象的，所以由形象切入，析探篆、隸、真、草的形體和有關形象的要點，並力圖將前人散漫而無系統，再三重複而又體會不同的諸多書論，務求摒除誤偽雜亂，而融凝成要旨，以原理和方法兼及為著眼，形成重中之重的要則、要點，易把握、易實現，作為書法愛好者，奮鬥實踐的理念引領和參考；至於架構、位置、行款等，與字形相輔相成，前人有的注意到了，但無明確的論述；合此數者，才基本上解決了書道中形體之體現的問題。也盡到化繁為簡，化「散」為「整」，由舊

出新的書道精實之處。

七、電腦時代書道的創新

　　電腦時代實即科技時代的另一名稱，較專門而突出。因為電腦與一般的科技不同，它已闖入了書道藝術的領域，電腦的合成「繪字」，已商業化了，搶了書家在市招等書寫上的表現；而電腦打字排編與校正和美化，已在取代印刷術之中，其使用的快捷和無誤差，令書寫者嘆服；現在不但能以多種不同的方式，掃瞄而納貯資料，也漸漸運用資料作字形的比較，進而臨、摹、倣，更在向「能思考判斷的方面」、快速地進步；我們確乎可以借助於這些電腦的種種優勢，促進書道理論的整理和開拓；也可希望電腦的「合成繪字」，進一步的美化和改進，開創出電腦的書道藝術等等，現在的書法教學，已在使用電腦、正確地進行「用筆」作多方方面的示範，尤其是字帖和碑的輸入和顯示、放大縮小及臨、摹等，似乎部分取代了書法老師的功能。但是我們不必妒忌，更不必驚慌，因為它畢竟是人和人腦所創造出來的，人不會喪失主體性，電腦也難脫出其工具性，連「器械人造反」，也是人導演的影片。

　　電腦時代早已來了，「超電腦時代」的出現仍無蹤影，可以想定的「超電腦時代」必然是電腦的功能發揮到極點，在人腦的思維、智慧的配合下，創造出「超電腦」，才會出現「超電腦時代」，能不能有這一時代，也許不會希望渺茫，但目前似無具體呈現的可能。我們要正視現實，「電腦時代」有以下諸多的特徵：

人類進步的速度加快了，新事物常突然而生了！
人類能使用的工具更繁多了，更精密了！
人類的地區文化和訊息被普遍發現了，更多樣了！
人類的職業更專門化了，更求精細了！
人類的社會組成更多元化，個性更突出了！
人類的地球變小了，資訊資料的交流和取得更快捷而方便了！
人類對藝術價值更重視了，藝術品更奇特而多樣了。

　　這些進步特性，是明顯的，無人能置身其外的。故而書道和藝術，只能勇敢向前，接受挑戰，通過考驗，求得開創，以另闢「天地」。上文有關書道的敘述和要點，只是凝集以往而得以建立的「道」和「術」的基礎。筆者勇於自信，電腦縱使在人腦的運用，即使能思維判斷，或許對字體的形象顯示、改進、修補等上，能有所突破，但對文字的解讀，古今文字語言義意的求確解，既能得到古人書論中「言之所陳、意之所許」的方面；也能領悟「言之所陳、意之所許」以外的方面，定然有所不足和不能；至於因智慧的作用和觀照，而體悟、頓悟所到達的層面，則決然不能，所以不懷疑上述探論的結果——所建立的書道之「道」與「術」。這樣才不會被電腦打倒。

　　時代的背景，科技的進步和應用，新文化的形成，不同文化的交流和激盪，尤其藝術的不同理論，相異的方法、技巧，都會影響及藝術的創新，書道自不能例外。但是乃漸進的，相關較密切的，則影響較大，而又明確可見；例如美國最近轟動世界的電影「哈利波特」，沒有受到神話的影響嗎？可能印度的印度教、密宗；回教

的神奇，聖迹；中國的封神榜、西遊記，尤其是哪吒、孫悟空變化、神術，除非沒有接近，否則必有影響；在技巧、方法上，則脫不開因新科技形成的道具、進步的拍攝、剪接方法的應用，拍成了不同以往的奇異、新怪、驚險的內容和風格，乃能一新現代人的耳目，風靡全球。以繪畫而言，國畫與歐美的「西洋畫」，當有諸多的不同，但同是事物的形象表現，西方影響於國畫的，極為明顯，近代畫家，多受影響，只是有程度上的深淺，和方法運用的轉變如何而已，以徐悲鴻為例，除了風格、技巧等之外，連西畫的不留白，也呈現在他的國畫構圖上了，那奔放的，近於狂野的風格，表現在畫馬上，為國畫前之所無，即以出身歐洲的清代郎世寧而言，亦無此現象；同樣中國的水墨畫，對莫內等的抽象畫風，也極有影響，所爭論的是經由日本、或經由中國的作品影響而已。在書法上所遺憾的是在西方的文字上，並未形成因書寫而有的藝術品，故無法加以比較，更不能有相互相關的影響了。我們高瞻遠矚，對這一代的時代背景和文化變化，如上文條列式的歸納，必然或多或少、或近或遠，在相關的方面，會影響書道的「道」和「術」，或其他如風格意境等等。這是本節所要探求的要點。正如才發射太空火箭，人類未登上月球之前，就有人研究太空法，寫成博士論文；電視還沒在台灣開播，就有人研究如何編寫電視劇了。電腦出現之後，運用在打麻將、下象棋、圍棋上就不必說了，大家已在玩了；不是又出現了電腦音樂嗎？網路文學等等嗎？電腦合成字了嗎？故而藝術範疇內的，當然要新的、開創性的「道」和「術」的引導，故在書道上而求作此切入和探究，其勢其理已大明，不是好異求怪了。

有破才能有立，掃除腐壞，才有新機，正如大死一回，積習盡除，才開悟成「聖」一樣，特提出了「破破」──破其所當破、應破、未破，而啟新悟、新知，而得「道」和「術」，明體以適，以用而有體的「體用一元，顯微無間」。開創書道藝術作品。

破（破） 破格出體 無法無執
解衣般礡 書家新奇

藝術家無不求新、求奇，以求戛戛獨造，但求新、求奇，不是說了，做了就有，首先要有「道」──原理原則的掌握，而且經由書論的資料凝聚，至少有原理原則的思索材料經過思維判斷，智慧悟得，才有原理原則的形成；之後再求技巧、方法，以實現原理原則的求新、求奇；而且技巧、方法更不能離開形象資料的獲得和領悟就能得到，必然要有形象資料的記憶，才有技巧、方法上的體現形象、而到開創形象而使之「新」、使之「奇」的可能。否則便如俗諺所說：「老狗玩不出新把戲」。如果不服輸，又無天分才力上的特別稟賦，而逞強好勝以求，必如詩人的「語不驚人死不休。」多流於譎怪。可是最大的矛盾，求新求奇的基礎仍然在「舊」「故」的基礎上，不能說丟就丟，故只先求能破能脫了。

書家因長期的「臨」、「摹」、「倣」，書寫時的「九宮格」、「米字格」，習慣成自然之後，必然有形無形之中，有了或多或少、或深或淺的規格限制，在學書的期間，和效益上，自然大有幫助。但是至學書有成，力求開創和自求樹立的高峰時，必然要破「格」──破除有形的「九宮格」等、以至行間、字間的比率規

格，甚至一家、一帖的風格等，這是規格之後，隨之形成了局限上的破；在字的形體上，篆、隸、真、草、書家必然要依此體，習此體、成此體，是不太能改變的形體；但是書家也不能過分安於這一形體的「故」「常」，而在求新求變，顯現在字形的整體上，以行、草最劇烈：行書是真書的小變；草書是行書的大變，而狂草乃是草書的狂變了；同一隸書，也小變屢屢，如蠶頭雁尾，或加大了，或縮小了這種「頭」「尾」，加大的有的成了「魚尾」；縮小的，有的消失了蠶頭；破形體的竟有長長上挑的「龍尾」；更有的將整個方扁而潤的字形，拉長了，可與篆一較其長的「芝英體」，如《夏承碑》，傳說是蔡邕所寫，以之與所書的石經作比較，很明顯地是書家的求新求奇了。每一書家都往往求形體的新、奇，尤其在一字之中，多所表現，如歐陽詢「九成宮醴泉銘」的「彼」「瑞」「明」、「五」「国」，「房」、「導」等，　　在字形上都有筆畫上的「奇」、「新」，所以突出了其字的「險勁」；（見附圖）至於整個形體求奇求新的有伊秉綬的隸書，鄭板橋的草書。所以「破格」破除規格的拘限；「出體」—脫出字形的常體，古人已大有成效了。然則現在如何？自然可依照古人這種破格出體的路線，求新求奇，此新此奇，不是古人已達極致了，或集大成，已沒有「新」、「奇」的餘地了。而且可求之於文字學，有利於字形求配合和變化的，一字有或體、變體、省體、俗體等等，尤其求之古文、奇字，以達成所求的新、奇，至少在一幅字之中，得出「新」、「奇」的形體，而且如《書法大字典》，篆、隸、真、草、璽印、陶文、錢幣等等的字典，已提供各種字形的不同，可供書家的採擇，在大約二、三十年前的前人，便沒有這種方便，豈非

現代人之幸。進一步以美學的觀照，如用剛勁粗硬，使字形有陽剛之氣；以柔韌細軟，以顯陰柔之美，以和明平正，以出優雅等；這是前人已隱約知之，而未能具體的求新、求奇，現在可以由此切入，擴而充之了。至於加粗、加長字中的某一筆畫、某一部份，或縮短，收束某一畫、某一部份形體，形成綜錯和生動，則應是「破格」，「出體」的隨手之變，只要把握和能自由運筆，熟練基本筆法之後，便隨時隨地可用，尤其草書最方便，有了上述的原則和方法，求「新」，求「奇」，也不難了。

（五）**書道的通變**：書法之為書法，是運筆之法，以至一家、一帖之法，習慣了，由學習中得到了，有時命筆伸紙，自然揮灑自如，依法成字，用之最勤，倣效最力的，便絕大程度肖似前人、或某碑某帖；能奮然獨立的，除了形似之外，使自己的筆畫與字形，固定而拘限，相同的字，筆畫點捺，畫畫如一，相同的字，便字字相同了。其成功之處，是學得了古人而有以成為自己的形體，但一望而知其是他人的字，在書家之中，已是很難得了，無論學二王、學歐、學顏，到此非常不易，頗為成功。然若止於此，僅是成功的「書算子」，偶然入目，頗為可珍，會聚而多幅觀之，失去了玩味和新奇感，藝術之所以貴開創、貴新、貴奇者在此。釋棲霞即係以求變、能變之理，以論書法執法不變之失：

> 凡書通即變，王變白雲體、歐變右軍體、柳變歐陽體、永禪師、褚遂良、顏真卿、李邕、虞世南等，並得書中法，後皆自變其體，以傳於世，俱得垂名。若執法不變，縱能入木（木有作石者）三分，亦被號為書奴，終非自立之地。此書

家之大要也。（《釋棲霞論書》，見書法正傳引）

　　這是說明了守法成執而窒礙不能變的結果，不免為「書奴」，而根本的弊病在不能通，「通」指通透於古人的原理原則、方法技巧之後，才能破除法執，此筆此畫之法是如何？此字此碑此帖是如何？不敢毫絲違失改變，是所謂「法執」；法執的結果是不知原理原則之通，方法技巧之通，故不知變，也不敢變，終於不能變，而無以出新、奇了。如是必然「竟似古人，何處著我」。溯其起源，天地之間，事事物物，如何有法？「法」若解作原理、原則，也是從事物中體會、悟得的；法也是方法、技巧，更是在躬行實踐中建立的，佛陀是大覺者，因悟而得法，由無法而建立萬法，於是有了佛法。書法不是如此嗎？所有書聖和大家，其法是建立而寓藏在書寫的作品中，人人能體悟得到的原理、原則、方法、技巧，主要的是由無而有－由無法而有了法；學人各有所得，又復不同，所以其原理原則，方法技巧，都是活的；到了某種程度，突破了某種境界，會有大小不同的變化，得入真實而知真實，「才知斧頭原是鐵。」到此地步，方能「無法無執」，則有得也是古人與我「不一亦不異」，活潑生動之法了。在書法上才能表現出「行行要有活法，字字須求生動。」進一步新與奇便可顯現，才能不落入人、我的窠臼中。不為法縛，不生我執。何況書道的「道」，雖不是形而上的、本體的「至道」、「大道」，但是主觀的、經驗的、而又唯心的，難以口談言傳；下而是「法」是「術」、也是如此，故可悟而難傳，任何書論，碑帖，只是在某種程度上助我、啟我，以悟得此「道」、此「術」；又何能有執呢？若真實地「得入」而得到

了，則路路皆活路，七縱八橫，無不如意，何處有執著？故而偉大的書家，同寫一幅字，今日與明日必然大有不同，或稍有不同，因為無法執、無我執，只有字字皆活，而無字字皆活之法，也無我執的「字字皆活」的昨日之我。「無法無執」，其意如此，且為偉大藝術家之所同，不只偉大的書家而已。

藝術家常有創造力釋出時的藝術衝動，大反常人和常理之所為，如今人所謂「天才與瘋子是鄰居」，即係指天才的藝術家在藝術衝動而發揮創造力的表現時，便似瘋子，或真的「瘋」了！《莊子，田子方》篇中記，宋元君見某畫者的「解衣般礴贏」的表現－即將畫而解衣裸體箕坐而旁若無人的氣勢，而加讚許。以後唐代的張旭，便係同一境界，杜甫的《飲中八仙歌》；「張旭三杯草聖傳，脫帽露頂王公前，揮毫落紙如雲烟。」是喝醉了而「脫帽露頂王公前」的脫出禮法嗎？「三杯」雖有多杯之意，但此非形容其酒量之大，或已喝酒而醉了，乃形容在酒興的鼓動而起了草書的創造力，在王公前的「脫帽露頂」，正如「解衣般礴」地釋除了束縛，「揮毫落紙如雲煙」，形容落筆的快捷，和創作的草書，如雲如烟的變化和流動，證以《國史補》記他的寫草書云：「旭飲酒輒草書，揮筆而大叫，以頭搵水墨中而書之，醒後自視，以為神異。」我們不能、也不必相信這類誇張和神話式的傳說，但是解讀為「解衣般礴」式的藝術創造力的釋出，自應合理；足以證明他之「脫帽露頂王公前，乃如解衣般礴。顯然這是藝術創造的高境界，張旭在草書的成就和地位，也足以當之；但自莊子提出此一境界之後，到達者實極寥寥，是否此一境界之可望而不可即？而為藝術上和書家的神話？苟如此，又何足貴？筆者以這一境界實難達到，除

張旭之外，非無其他事例，畫家之中亦有之；再其次仍有境界上的層次存在，有的雖不如張旭等之高，和多次出現，但仍有次一級的境界上的顯示：如一時的忘我，不知其然而然的神來之筆等。在書論上貴在如何形成此類「解衣般礴」的創造力，不期而然地達到「新」和「奇」的創造！首先在書寫的工具上；若古人所謂「筆忘於手，手忘於心。」這不是神話，而是人與筆合為一體的境界，所謂「習慣成自然。」以射箭為例，古代訓練士兵慣用這一「飛攻」的兵器時，有標準的架式——如開弓、扣弦、瞄準、放箭等等的練習，但是難以訓練出「百步穿楊」的神射手；可是成吉斯汗的蒙古戰士如何？騎無鞍馬，沒有什麼射箭的標準姿式，可是馬背上、馬腹下，均能射而中的，面對面的迎面射中，不必說了，翻身而中，其道為何？是人與弓箭合為一體了。書家到了人與筆一體之後，氣貫週身，勁到筆鋒，如意揮灑，有何執筆方法，訣竅之可言！至此其新、奇的表現，會如風起雲湧，自然出現，雖未必能如解衣般礴，必也相去不遠，因為能不受工具的拘束了，如張芝的臨池學書，池水盡墨、永禪師的登樓不下四十餘年，工夫如此，其神妙處在與筆俱化，渾然一體，這是藝術家的不可及處。其實各行各業中，都有此如魔法師的境界。書家的表現是在字形上，故必先熟悉字的形體，以求有精熟的形象記憶，古代書家，多習篆、隸、真、草的四體千字文，文徵明據說日寫《千字文》二遍，於是每一字的四體的形象，豈非都熟極了，熟極則巧生，而達任何字的形象變化，都在握掌之中，如《翰林粹言》所云：

> 左者右之，右者左之；偏者正之，正者偏之；以近為遠，
> 以遠為近；以連為斷，以斷為連；筆近者意遠，筆遠者意
> 近。（見書法正傳）

　　所言均係指字形的變化，「左者右之，右者左之」，顯然不宜
指字形的左和右邊的偏旁互換，苟如此，則應云：「上者下之，下
者上之」等，實際上字形變化無此自由，故其意為重左者可以變為
重右，重右者可以使之重左；讓左者可以讓右，而與一般人不同。
又四點為斷，應分開而寫，但可以連成一筆而有變化；連者斷之，
最明顯地是一波三折；筆近之處，不見侷促，乃筆近意遠之意；筆
畫長遠之字，在使字的結構緊密方能如此，不是字形上的「新」和
「奇」嗎？其能否如此表現？關鍵在對書寫之字的熟習如何了。即
所謂的「篆添隸減，隸長篆扁。」則推到行書上的字圓筆活，草書
上的「體變筆省」，可以說是字形上的「奇」、「新」不難了，
故在有原則和方法。書家貴在「自我作古」，簡而言之，即今之
所謂「臆構」──以藝術家的形象思維，形成所欲表達的「虛擬世
界」、或「想像空間」，小說和戲劇，此一「世界」和「空間」，
可以大小隨心，既可以如芥子，也可以如須彌山，極短的小說，有
只數十字，長篇則可數十萬字，書畫家雖然有所不能，但同樣能有
此臆構的空間和自由，前人已約署知此理：《翰林粹言》云：「捉
筆在手，便須運意，不可妄落，一筆纔落，便想第二筆合作如何
下。」這樣的「意在筆先」，古人反覆道及，其實僅是「我是書寫
的主體」之基本提示，不如此，則是隨便塗鴉，而不見有我的存在
了；現代的臆構，是以美學求字的形體美為觀照，以得每一字的真

而美的形象，以表現在字形上的「新」「奇」等，而古人所未夢見者，又想像不到的，我們可以設計出電腦程式，運用其廣收、速出的功能，蒐集各種字體每一字的字形，顯示之後，細察前人此字的字形如何？自我求新求奇的「臆構」，是否合理？以求不詭譎、不妄誕，豈非書道的突破！故書家能變和所變而能「新」、「奇」，而又合乎美學原理，是現代書家的目的，而可多方達成。

世間事事物物，誠如蘇東坡所說：「蓋將自其變者而觀之，則天地曾不能以一瞬！」與之相對的，則係恆常不變的了。任何的藝術，都有其傳承而相繼相續者，亦有其源流衍化者，而由「常」至「變」，由「常」出「變」者，是藝術家的共識，書道上的「常」與「變」，易知易見的，是在「道」──原理原則；與「術」──方法技巧的二方面上，前人多知此理，如《書譜》所云：「至於初學分布，但求平正；既知平正、務追險絕；既能險絕，復歸平正。」這是由初學書、到學書有成，至有大成的變，而且套用了禪宗的見山是山，見水是水；及其有箇「入」處之後，見山不是山，見水不是水；到了大休大歇之後，則見山仍是山，見水仍是水；所喻說的悟道境界的變，雖可因之以明書道。但以性質有別，而有不同之處，書家由險絕復歸平正，與前此所求平正有何不同？不同之處何在？如無不同，則「復歸平正」，有何意義？是孫過庭的不知其失了。但書家「道」與「術」之「變」幾乎全由字形加以顯現，孫過庭瞭明其理，《書譜》云：

> 雖篆、隸、草、章，二用多變，濟成厥美，各有悠宜。篆尚婉而通，隸欲精而密，草貴流而暢，章務檢而便。

一、（一）（二）（三）兩幅、同出一帖，而字體不同，乃書家之有心求變，不肯雷同。且可作草書行書之代表。

二、（三）（四）同出於乙瑛碑，一碑亦求字形之變。

三、（五）（六）為顏真卿同一碑，在隸書中，同一碑之字形變化，如此方免書算子。

（五）顏真卿碑

（三）《乙瑛碑》

（一）王羲之《蘭亭序》

（六）顏真卿碑

（四）《乙瑛碑》

（二）王羲之《蘭亭序》

　　字形的改變，是由於使用文字時，工具作用要求的不同所致，也即字形的改變，達成了「工用多變」的效果，但頗令人疑惑的，章草在唐代已不使用了，代之而起的是真書，而且有了真之後，才有草書，真、草又是唐代書家所擅長，何以畧去真而強調了「章」？姑置不論；「篆尚婉而通，隸欲精而密」等等，真意也難確求，但表達了一特別的意義，即字形之變，是最根本的，故由「變變」切入，即變其當變，變其所可變（見附錄），以得字形之變的可能變化。

變（變）　中邊輕重　出鋒藏鋒
軟硬方圓　變變其形

　　書家的求變，和得變的結果、有無新、奇等，以至意境韻味……都呈現在字形上，大致只有以字形顯其「道」或「術」的形迹，或以形藏神的蘊涵，一言以蔽之，變在形體，變見於形體。而諸多字形之變，多係隨手之變，即構成字的點畫等；書寫成字的筆法等，字形的長扁狹潤等，隨性之所近，心之所喜，手與筆配合等習慣，而自然不同，此乃書道藝術之初境，因人巧未至極盡，而未得獨特的開創之故。至體悟到「點不變為布棋」，「若平直相似，狀如算子」之後，乃有心求變，而以王羲之最具代表性，蘭亭序中的十餘「之」字，每一字之形體各殊，顯出了人巧極而「天工出」──以人的智慧巧妙之極，達到了天然鬼工神斧的境界。這二種方式，至今仍在沿襲，呈現在行書、草書的變化最多，而又以有意的隨手之變為最方便，如將一點加大、縮小、以至拉長，只要能

配合字形而得宜，自可行之。並由此而要求突破或超越，以得書道求變的原則和方法，提出要點如下：

　　方塊字除獨體之文和筆法極少者之外，都有中間、和左、右二邊的形體，我們何不以偏左邊的加重、或偏右邊的加重、或中間的加重，以突出字形的變，（見下頁附圖）類推到上輕而下重等，以求平衡、穩重等；又在中鋒運筆之時，有出鋒、有藏鋒，而又二者常相配合，應宜於一幅字之中，特多出鋒，以顯鋒芒突出，崢嶸挺拔；或極藏鋒，以表勁氣內斂，沉潛含蓄。又行筆之時，剛銳蘊於柔軟之中，而以「軟」見媚悅，如時女之簪花。或少柔軟、特見剛銳，猶勇士之拔山舉鼎。又起筆、轉折之際，以方筆而現稜觚，以圓筆而呈婉順；此數者，足以得出字形的變化之方，形成新、奇等，必不致落於平庸而無變化的「布棋」、「算子」的呆板了。上述要點，自應為書家所珍貴而加以運用，以得字體形象上的諸多變化。

　　「臆構」、上文已有簡單的說明，於書道而言，雖也是經由書家的形象思維，以得到「虛擬」的世界，或「表現的空間」，但與小說、戲劇等不同，因為其所表現的是形象的文字，虛擬的空間幾乎已消失了，但是仍未喪失臆構的實際，古人所說的「意在筆先」，深有此意，然太過簡略，而有諸多不詳不明之處；故頌明如下：

　　臆（構）　由道出法　依法得形
　　　　　　　臆構之妙　書道之珍

說明：偏於一邊，乃就字形用墨之重輕濃淡而言。

（一）左重右輕。

（二）左輕右重。

（三）特重中間。

參照附圖四（下頁）一字多形，可上輕下重，特重某偏旁、某一橫畫或直豎，形成多種變化，敦煌簡帛書，已多此例。

（三）特重字之中間　　　（二）左輕右重　　　（一）左重右輕

·135·

　　古人書寫之時，「意在筆先，」已是初步的臆構，因為不只在字形上想到了寫第一筆、如何寫接續下去的其餘諸筆畫的問題；如果不是練字，而要寫成書道作品，則必想到，書寫的文句內容；篆、隸、真、行、草，要用何體？己所擅長的是什麼？如何留白？紙幅多大？以至題款等等，均已涉及到臆構了。但是現代書家的「臆構」，要超越這些；

　　（一）「臆構」是要形成有意味的書道表現形式：要擺脫應酬的，書寫的文句內容也不是貧乏的等等。

　　（二）臆構是要得出獨特的書法表現形式：每一書家於篆、隸、真、行、草，縱是全能的，也必然有專精和擅長者在，故應以表現所精所擅為主。

　　（三）「臆構」要有擺脫窠臼，顯示獨創的「新」、「奇」：如果書家在某一方向有了開創之後，便幅幅照樣寫之，或八九不離十，畧有隨手之變而常常寫，也是自己的舊形式了。王羲之寫了得意的《蘭亭集序》後，再有第二幅嗎？相傳他再寫了，以不如已寫成的這一幅，故而毀棄了，如此才能顯出開創成功的「新」、「奇」等。近代書家已明此理，在書法展覽之時，沒有同樣的第二幅作品的出現。這是臆構時要把握的消極原則。我們更要積極、奮進地循著「由道出法」以形成藝術意境上更高的臆構，我們無疑地確定了書法的形象是美的展示，在臆構的前提下，如果表現是某種陽剛之美的「道」──原則，在文句則產生了配合的方法，縱然是取古人的名句、佳言，文天祥正氣歌中摘出一二，是適合的，總不宜寫李後主「春花秋月何時了，往事知多少」一類的吧！在字形上也不宜用優雅的篆體、莊正的楷書，而以草書中的雄勁最宜了；如

果要表現陰柔、雅潔等，也順之作合適形象的臆構，得出有意味的形式，「由道生法」之道如此。原則確立了，方法、技巧便可順之出，如果確立了要表現陽剛之美，也決定用雄勁的草書了，可以考慮狂草、或一筆草；在草筆的字形，可以用如斧劈刀削的出鋒，剛硬的轉折，縱然一波三折，也要如枯藤、或斷了的鋼筋，在墨趣上也不宜用水而如屋漏痕，要有錐劃沙、印印泥的韻味；在生動方面求其如龍之翔、虎之踞、山之崩、海之潮，能如此，而陽剛之美可現。縱然才力、工夫不能到，不可不有此見識，不可不有此胸抱。知此臆構之理，方可以得臆構之妙，形成書道的藝術美，顯出開創的「新」、「奇」。應是現代書家奮進的方向，也是書道的「道」之所在，「術」之所成的珍貴的作品。

因應時代的飛速進步，科技和其繁多的工具，侵入了藝術的「天地」，並幫助、也影響了藝術；多元化的社會，形成了多元的價值觀，和藝術觀，書道藝術自不能抱殘守缺、或退縮不前，除了以新活力、新動力，而書家各自振起奮進之外，特提出這四大項的要者、新者，以為「道」和「術」的因應，「苟日新、又日新、日日新。」書道自有其變格而新奇之路，以與時代共進。

八、書道美的呈現

關係書道最大的，是如何以藝術的各種美，由書道透過形象思維的臆構之後，而由書家寫成的作品而表現之，這是至關重要的核心問題。前人偶有提及者，而觀念頗為怪異，劉正夫云：「字美觀則不古，不美觀者必古。今人之字，如觀文繡，久而生厭；古人之字，如觀鐘鼎，愈久愈愛《見書法正傳。》顯然是貴古賤今，文繡之美的字，不如「古」——古樸之美的鐘鼎。其實既然承認文繡之美的字，顯然不是否定其美，而是比較之後，認為「不耐看」，而不如古樸之美了。那是美的種類不同，和美的比較問題。現代書法美的呈現，顯然涉及了複雜的美學爭議，但筆者以為就我國書法的特性，只宜簡單而基本地作成重要的提出：

美是感性的形象表現：

筆者不認同黑格爾的「美是理念的感性顯現。」我們當然知道基於理性的理念和基於情感的感性，雖然是相對的，但二者有相互滲透和難以二分而切割者在，而美是感性的動情，至於確定是不是美？如何美？美的種類等，方待理性思考和邏輯判斷。在美的感受和動情上，理性是後起的，是協助的。在「美是感性的形象表現」的前提下，書道的表現是形象的，而且要經由形象表現以呈現美。這一判斷或界定，既合理而切合書道的實際。至於書道經由形象而能呈現的美是什麼？不但不能全然接受司空圖的二十四詩品，因為

那是立論在以文字表達的我國古典詩上；也不必接受西方所作的種
種的美的分類，如優美、優雅、秀美、秀麗、典雅、壯美；和漂
亮、美、偉大、嬌媚、雄偉之類；因為有些類別的界限難明；又如
有的加上了「高貴的」、「喜劇的」、則美的對象大不相同了。所
以僅就書道的形象能呈現的美，而加以提出，以達到提出了「路線
圖」，而又繞開了如許多游絲的無謂牽纏。

　　關於「美」、前人於論文、論詩、論畫等等中，雖有界定，但
甚為簡單，卻又含渾。「美、甘也」其構字為「從羊、大，羊為六
畜，主給膳也。美與善同意。」許慎在《說文解字》中的界定，美
乃甘美的美食之意；假借作美，而有美麗之意，通用於美麗事物的
形容；不但與惡、形成了對比，也與善有相同之意；於是美的意義
甚為紛歧，但於書道於美的意義的確定，不會產生太大的紛擾，
僅是美的內涵如何？美的分類，和如何表現而已：前人論美最難
之處乃未有美這字和名稱者，卻具有美的實質和內涵者在，例如
「氣」，曹丕的典論論文，提出了文以氣為主之後，氣便涉入了
美的內涵等，如「氣勢」、「奇氣」等等；司空圖的《二十四詩
品》，則有品格、品質，文品等等；「風」之有「風格」，「韻」
之有韻味；「意」之有意境；「境」之有「意境」境界；「味」之
有品味、趣味；「高」之有高古、高格調；「元」之有元氣等等，
均涉及美的實質和內涵、類別等等，而難於分別釐清，而得美的真
實。可以說沿至清末，論文論藝等等之人，各自任情使用；清末再
受到了西方美學的影響，美有了較明確的名詞界定，也有了新增
的內容，王國維的論美有二種——優美、壯美；說得很清楚而合乎
書道的：「一切之美皆形式之美也。就美之自身而言之，則一切

優美皆存於形式之對稱，變化及調合。（見《海寧王靜安先生遺書》）。意見是可貴的，理論是外來的。蔡元培先生這位名教育家，其強調美感教育，主張以美育代宗教之演講等（見《蔡元培選集》）。其思想淵源，也是外來的，不但過時，也無助於書道之美的釋說等，故均不取。

（一）陽剛陰柔之美的補正和實現：縱觀古今，清代姚鼐的文論，提出了陽剛之美與陰柔之美，甚合於書道之美的呈現，姚氏云：

> 鼐聞天地之道，陰陽剛柔而已，文者、天地之精英，　而陰陽剛柔之發也。‧‧‧‧‧‧
>
> ‧‧‧其得於陽與剛之美者，則其文如霆如電，如長風之出谷，如崇山峻崖，如決大川，如奔騏驥；其光也如杲日、如火、如金鏐鐵；其於人也，如憑高視遠，如君而朝萬眾，如鼓萬勇士而戰之。其得於陰與柔之美者，則其文如升初日、如清風、如雲、如烟、如幽林曲澗，如淪、如漾、如珠玉之輝，如鴻鵠之鳴而入廖廓；其於人也，漻乎其如嘆，邈乎其如有思，暖乎其如喜，愀乎其如悲。觀其文，諷其音，其為文者之性情形狀，舉以殊焉。
>
> ‧‧‧柔而偏勝可也，偏勝之極，一有一絕無，與夫剛不足為剛，柔不足為柔者，皆不可以言文。‧‧‧《惜抱軒文集卷四‧復魯絜非書》

其論文章的陽剛、陰柔之美，乃由於作品中所體察的卓見，且具有擺脫或突破方苞的「義法」論之意味，而發前人之所未發；其諸多於「陽剛美」與陰柔美的形象化的形容，足以聳動視聽，但文章乃透過文字的表達，如其所形容的美之形象，乃由感官透過想像而彷彿得之的印象，而書法則甚能呈現陽剛、陰柔之美，而又能直接由文字的形象表現直接地感受到，超過文章於二美的間接而得，故最宜呈現書道之美。陽剛與陰柔雖是對立的，但非絕對性分立的兩極：有二者揉合而偏勝的陽剛，也有揉合而偏勝的陰柔；在文章中、只有風格、意境等上，彷彿得之，但在書道中獨能具體呈現出來，僅以筆法而言，柔筆必用剛勁，否則如「以泥洗泥」；剛的筆法必入柔勁，否則必粗暴狠戾，不能「一有而一絕無」，這一情況，在文學中如何顯示？其理論不啻為書道而設了。至於「剛不足為剛，柔不足為柔」者，姚鼐認為不可能表現在文學上，故曰：「皆不可以言文。」但未見到陽剛、陰柔相揉合而偏勝的方面，魯師實先在二者之間，補立「和易」一類（見陳廖安教授《師大‧大師－魯實先生的學術貢獻》。筆者《由「朱梅」四章探闡魯師實先論抒情之瑣、隔、咽、靈》）一文，而有以救其失。故參稽前言，求索能呈現書道之美者，申明其究竟如下。

姚氏陽剛之美，雖然提出了，且有諸多形象的形容，以求能見其美，但試加深入求索，則無具體、切實的內容，文章自承受姚姬傳之啟示，且為一代大家之一的曾國藩氏，顯然見到了此失，故補救之曰：「余昔年嘗慕古文境之美曰：約有八言：陽剛之美、曰雄、直、怪、麗；陰柔之美曰茹、遠、潔、適（《曾國藩全集‧日記》）」才見到了「一字訣」的陽剛之美和陰柔之美的模糊廓

廓，加上了魯師實先不同體會：陽剛的「突」、「怒」、「快」、「響」；陰柔的「婉」、「隱」、「柔」、「圓」，故而依憑書道與文章的不同，得出書道美的呈現原則和方法。首明陽剛之美，有「雄強、奇險、狂野、猛烈」四者：

（二）陽剛美的要項：

雄（強）　　拔山舉鼎　　淵停嶽峙
　　　　　　筆鋒如劍　　剛強開闔

　　書作中有雄強一格，高才氣壯的書家，有的大耀才氣，顯示的是雄而勇，如楚霸王的力拔山兮氣蓋世，秦武王的舉鼎，英雄傑士之字，大多如此。書家雖然也有以雄強之力與勁者而見勝者，但多了書道的修養和淘冶，雄強起了變化，斂才挫銳，表現出如淵之停，少了些波濤洶湧；如嶽之峙，但不烟雲繚繞；在用筆上，往往筆鋒如劍，大開大闔，而又最宜於大字與狂草，也非一般的女士與個性細謹者所能為，簪花小字也不能呈現這種美。在這種美的表現上，文章絕對不能與書法相比並論，而書法又不如畫。這是形象表現上的限制。書家情性剛強而又富於才力者，可肆力於這一方面，而以後天之力，完成、助長先天的稟賦，呈現此雄強之美。但也不宜偏勝之極，絕無陰柔。如果不知此避忌，可能會流於「首尾衡決」——字形不能與筆法協調的「粗」和「戾」。(雄強美之例，見下圖)

　　與雄強不同，而又頗為相關的，則為出奇而又險兀，以聳動視覺：

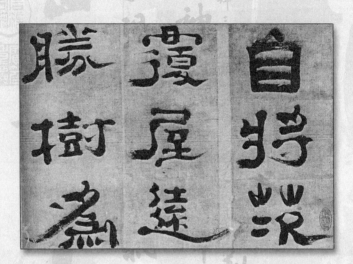

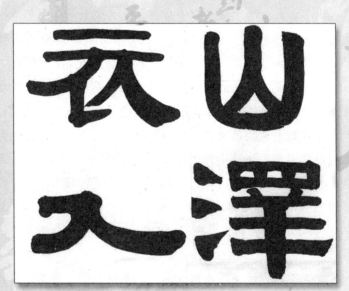

鄭簠（上）伊秉綬（下）之隸書，有雄強之美

奇（險）　絕壑危峰　力勁出神
　　　　　筆殊字異　魚躍波湧

　　奇是求新、求異的結果，在書寫的形象而呈現出來時，如絕壑如危峯，俯視則幽深莫測，仰望則高而驚險，畫家可以圖繪而較易顯示，書家則僅能求之於字形和筆畫，主要的原則是，字求形體之異，如方而使圓，或字體中某一部份之形體大加改變，如歐陽詢《九成宮醴泉銘》的「端」、「邇」；至於在點畫等上作形體之小有改變，乃其小焉，碑帖隨處可見，所難的在有沒有達成「奇」「險」的聳動效果。又書法上的「險」，沒有危如累卵，或搖搖欲墜的可能，如密不容針，而其閒能通車馬，在草書最易顯示，如「李邕李思訓碑」中的「能」「如」「遠」等；在「奇」「險」的變化之際，最容易顯示的是形象的生動效果，如魚之飛躍，波的掀湧，形態變而不窮，或許每一形態不能均是「險」、「奇」，「險」、「奇」應如此而能產生，隨之可使同一幅字中，字字不同，同一的字，筆筆點畫生變，細察《乙瑛碑》，可以發這些生動的變化結果，筆者認為「奇」和「險」也在其中。我們可循此原則，隨而運用方法、技巧，加以實現，應可達成陽剛的「奇」「險」境界，僅有才力、工夫等之不同，而有程度的差別而已。(奇險美之例，見下圖)

　　人類之中，不會都是整其方冠，尊其瞻視，望之儼然的彬彬君子，而有狂放、狂傲的狂者；也有樸質而近化外的野人，連孔子也讚美「狂者進取」，而指目子路為「野哉由也」，野也非全是貶斥。陽剛之中，自應有此一類：

高劍父（右）劉子善（左）有奇險之美

酒尋名士欽　禮愛野人真

山遠疑無樹　潮平似不流

狂（野）　　不衫不履　　不羈奔馳
突破法格　　見我真趣

　　狂與野相似，而實有不同，狂指狂放，故不受羈絆；野指野逸，而不守禮法；野有以見性之真純；狂則見恃才任我而輕人、法之執，總而言之，狂則見真，野較有趣，而為書道上的陽剛之美。唐杜光庭的《虬髯客傳》、形容李世民與虬髯客見面時道：「不衫不履，褐裘而來，神氣揚揚，貌與常異。」「不衫不履」，顯然不是不穿衣衫、不著鞋襪；而是穿衣衫不求細謹拘檢，穿鞋襪也是未仔細講究，與下文的「褐裘」——敞開皮裘，意味相同。故借以形容亦野亦狂的書道表現。

　　皆有如馬的不受羈絆奔馳的味道。如斯之野，則有逸趣；如斯之狂，則有書寫者之真。表現在書寫的作品上，不是沒有法，而是不存心守法，以受法的束縛；不是不守字的形體和間架，而是要超出此形體、此間架、行款，米芾的《值雨帖》恰有此表現，如「雨」字竟出了頭，如字則似奴非奴，在兩行之間，又添加了「今且馳納」四字；寫的是草書，看不出「家數」─是學誰的；又有行書，有似行書而畧變的小草；更有似大草的「伯充防禦」等字，「伯充」二字幾全變了字體，（見下附圖）。書家也有野不見其狂，和狂而不顯其野的，更顯出「變異非一」的概況了。此一「狂野」的陽剛之美，在草書中最多見。黃庭堅的《書諸上座帖》則「狂」而罕見其「野」。大體而言，狂多兼野，野有時亦兼狂。二者如狂而不怪，野而遠鄙，必然會呈現狂、野的陽剛之美。(見下圖，林鵬、陳鴻壽之作品)

由於個性的剛直坦率，地域上的「南方之強」，與「北方之強」的差別，表現在書道上的陽剛，有了下述的一類：

烈（猛）　　呆日大火　電擊霆過
**　　　　　　出鋒刀劍　光耀新磨**

姚鼐在形容陽剛時云：「如鼓萬勇士而戰之。」形象生動，足以顯示出烈而猛。然在文學的表達上，只能依稀想像以感受之。在書家卻能透過筆鋒和字的具體形象，加以呈現。呆日之烈，大火之猛，正是呈現西方美學中的「壯美」而同趣，其勇往直前的氣概，正如《中庸》所云：「袵金革，死而無悔，北方之強也。」施之於書家，決不會顧及「一波三折」，「如屋漏痕」的落墨著筆，而是奮全身之力，挺筆如戈，如電擊雷奔，迅捷無比，而又大開大闔；且不會藏頭露尾，而以力聚筆鋒，如劍出鞘，如刀掃過，鋒芒畢出，凌厲無比，形成威勢逼人，如燎原大火之烈；呆呆驕陽，明耀不可逼視之猛；一筆一畫，一點一鈎，明快而威猛，如新磨的刀劍，閃著奪目的光芒。北朝的魏碑，多同具此美；而書評家所謂的鐵畫銀鈎，更非此烈猛之美莫屬。總而言之，決不是「包藏法度，停蓄鋒銳」，恰恰相反，乃法度畢現，而又耀鋒顯銳也。書家偶然在鈎畫之間，有此表現則多有，草書中尤常見，但全幅如此者則頗難能，此種陽剛之美，亦可貴也：而且在個性上非光明駿偉之士，猛烈過人者，不能得之！(猛烈之美，見下二附圖)

陽剛之美，綜列了以上四項，並非概括無餘，而是「提要鈎玄」式的提出。

米芾值雨帖

林鵬（右）狂多於野　陳鴻壽（左）野多於狂

天邊鳥道秋無際　雲裡猿聲樹萬重

樂廣懷披霧　周瑜勝飲醇

　　至於相近似的陽剛之美，各書家於書道的「道」與「術」的體會不同，可以作殊途同歸的融合，更可心存別異，參考各類，擴而充之；尤可入乎其中，以才性的相同，可成就此類之美。需要特別說明的，陽剛之美，書家有不及畫家之處，畫家可以用濃烈的色彩，以渲染出陽剛之美；書家亦有文學家所不能之處，文學只能以文字作形象的描繪或形容，以凸出某一形相，如前人形容蘇東坡的詞，要關西大漢，銅板琵琶，大踏步而出，而亢聲大唱，有別於其他詞家。雖然也要表現是陽剛之美，但不如書家形相的具體而能覩字如見的呈現。

　　（二）**陰柔美的要項**：與陽剛之美相對的是陰柔，同理不能由姚氏巧妙的比擬，譬說而能呈現，亦必由原則的確立，技巧、方法的提出，方能使之表顯，而又並非一端，僅姚鼐所形容的一類。就書道而言，陰柔決不是軟弱，苟如此，則無「骨」無「力」，稀泥一團而已。

　　陰柔之美，最能表現的就是媚，「蝤首蛾眉，巧笑倩兮，美目盼兮。」自是媚姿的描述，白居易的《長恨歌》以「回眸一笑百媚生」，以讚美楊貴妃的「媚」美；媚與柔必然密切相關相聯：如果與陽剛相關的雄、壯、剛、硬等，能有「媚」美的可能嗎？所以應居陰柔美之首：

媚（柔）　　**軟似無骨**　　**游絲隨風**
　　　　　　　筆柔字緩　　**回眸捧心**

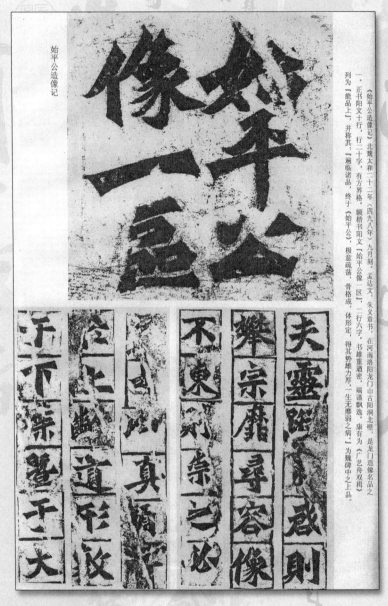

始平公造像记

《始平公造像记》北魏太和二十二年（四九八年）九月刻。孟达文，朱义章书，在河南洛阳龙门山古阳洞北壁，是龙门造像名品之一。正书阳文十行，行二十字，有方界格。额楷书阳文「始平公像」二行六字。书雄重遒密，端谲飘逸，康有为《广艺舟双楫》列为「能品上」，并称其「遍临诸品」，终于《始平公》极意疏荡，骨格成，体形定，得其势雄力厚，生无摩弱之病」为魏碑中之上品。

全幅字以烈猛見美者罕見，右幅烈多於猛，左幅則不全然猛烈。

精神學問深特峰

王鐸　八聯齋冊

悉皆棄捨竄鷹犬之覩降祥勿藥遄

　　一幅字能產生媚悅的形象的感受，亦非易易，而書家多不願接受此種美的呈現，因為常常會被指為「妾婦之道」——婦人女子才如此。如此誤認，應先加辨正，軟似無骨，固然是柔媚的基本，但似無骨，絕非無骨，而是在軟柔的表現上而骨不外現而已，楊貴妃以「肥環」著稱，無骨則何以能行能立，而為一堆肥肉了。尤可見肥不傷媚。在書道的表現上，要能在筆法上摧剛為柔，「力」與「勁」所凝成的字的「骨」，至少要達到藏而不露，只能如游絲之隨風，不宜似楊花、飛絮的飄墜，因為蜘蛛的游絲，不但具粘力，而且有張力，才不散亂。書家以「柔」力運筆，要形成如游絲飄動，非「力」「勁」潛藏暗用不可，「軟不見骨」，乃筆勁筆力不外現的結果，絕不宜劍拔弩張，「如錐劃沙」，「如印印泥」，亦有不宜，古人所謂「筆中柔」，非如此不足以表現之，貴「似蟲網絡壁，勁實而復虛」，筆法如此，才能呈現媚柔之美。在字的形體，要配合柔筆，每一字有舒緩的形態，縱然構形緊密，也不能嶙峋突兀，尤其在字形間的提頓、轉折處，不宜露筋出骨。筆法如此，字形如此，全幅字如此，則媚柔之美便呈現了，如楊妃之回眸，西子之捧心。求之前人的作品中，並不多見，僅認為唐寅所寫的『落花詩』卷，彷彿得之。我們能輕視，忽略這種美？故應就情性、天賦之所近，體現這種美，尤其是女性的書家，應由此奮進；更有水到渠成的便捷。(媚柔之例，見下圖)

　　與媚柔只「一牆」之隔，或「一步」之近的，便是輕颺了，「楊花輕易飛」，可借比「輕颺之美」的形容，所不同的，輕颺是飄逸，與媚柔的媚態，應是桴鼓相應，或旗鼓相當吧！

怪石

秩狀難名各巘崿高低華
光聞巍巍直疑伏獸身將
動牽恐靈故索□□□□魁
幾層蒼檜參疑嵐四接老
松圍若封三品非無美餞
羽曾今壯奮然

門西沒元封道佳華
浮桂芳篆書

圍鳴少室山人康
自甫仁見屋

說明：右：宋徽宗之書作，獨創之「瘦金體」呈媚柔之美。
左：清·馮桂芬之《聯語》，呈媚柔之美。

·155·

輕(颺)　似籠薄紗　扶搖月宮
　　　　筆輕字句　飛煙入雲

　　嫦娥穿上了薄妙的羽衣，扶搖直上，飛升月宮，這是詩人的想像；以形容書家作品的飄逸，似乎有些過份。其實不然。以特殊的情況而言，有特技的毫芒雕刻家，就有毫芒書寫的書家，核舟記便是紀實之作，這不是書道的範圍嗎？只是這種特殊的書寫，既要配上專門的工具，也要特殊的訓練和技巧。那種纖細小如遊絲的筆法，以「似籠薄紗」形容之，決不為過。就常態的書家而言，以輕盈的筆法，寫均勻而輕俏的字體，要求其離粗重，去俚俗，絕奇硬，如飛煙入雲，那種飄逸而輕盈之美，不是呈現了嗎？相傳王右軍說過：「遊絲斷而能續」，宜解釋為如飛煙、遊絲、似斷而實相續，真是飄逸之美的相狀，尤其在草書之中，頗多這種形體，相類似的：「如垂藤樛盤而綠繞。」也許前人多為男性書家，不肯屑屑於此，難有專擅此輕颺的飄逸美之作品出現，但決對應有此陰柔之美也。(輕颺作品，附下圖)

　　人類之中，有於人有情、與物無礙的一大類，與人相處之時，往往是和光同塵，不爭不鬥，所謂人際關係良好；有時被罵為鄉愿，也可目之為城府甚深，喜怒不形於色；在藝術家中，彷彿不太理會這一類；書家之中，當然有之；以此心性，其表現也，應是圓融溫潤，陰柔之美中，有此一類：

　　　圓（潤）　珠走玉盤　轉換無跡
　　　　　　　　活筆圓體　調和形氣

綠綺麗琴丹山寶瑟

南皮仁兄年大人屬

牌河清論秋水高談

說明：二人之作均見輕颺，活潑而不軟弱，何紹基則輕颺中而有逸趣。

何紹基作品

想有新詩傳素鶴

耕孫仁兄大人雅屬

自攜備綆汲清泉

弟陳寶琛

陳寶琛作品

　　圓則無礙阻，潤則有光澤，所謂珠圓玉潤，形成生動的形象，則如珠走玉盤。因圓而見活，因潤而有澤。書家之中，用筆皆活，而無斧鑿之跡；字體不太求方、扁、長、瘦，整幅字表顯形體的和平，氣體優雅，則圓潤的陰柔之美，便呈現了。古人的科考試卷之書，大抵如此，書如其人，不會以強項，粗暴，卑俗等等形體而礙試官之目。雖然有平凡，甚至碌碌無奇之美，但是書家也不容忽視者。因為其圓活，流動、溫潤之感，亦甚悅目。其間求圓活較易，求溫潤甚難；如果潤而有「屋漏痕」的韻味，則會潤澤生光，筆法能活，已非易事，加上「如屋漏痕」的墨趣，則更難得了。若能墨中用水，如水墨畫之技巧，便更能添增，渲染如屋漏痕的趣味。玩味碑帖，趙孟頫頗多此圓潤的陰柔之美。「潤色開花」，即係此圓潤的切貼形容。(圓潤之作，見下附圖)

　　與圓潤相近的，則為婉順，圓潤在字的形體是去窒礙險奇，而婉順則就筆法和字形而言，如行雲流水，得天成自然之柔美。

婉（順）　流轉隨勢　倚風芙蓉
**　　　　　順筆順體　妙曼天成**

　　在書道的發展上，經過很久的時間，才進入中鋒運筆的藝術階段，此前則是自然的初境，正如古典詩的絕句，要有詩的法則，而此之前的古體，則未定建立法則，所以也是自然的初境，所謂「初境」——是無法也未必執守一法，如詩的不調平仄、不講對偶、不押韵等法，偶有相合的也是無心碰巧的暗合。魏晉以前的書法，未必有筆法等可循，有的也多是巧合。又在中鋒運筆等法則形成之

青杏園林鞦韆三徑

書介山居士集宋人張葉念奴嬌真鳳皇
臺上憶吹簫晁補之水龍吟葛勝仲行鄉子詞句

白蘋洲渚潛木落雙黦

戊子孟冬之月福厂王樬

座有蘭言愜素心

庭餘草色邀文藻

陳敬第

說明：二幅作品，均見圓潤之美，隸書而無突兀，楷書而少「做作」。

清・陳敬第《作品》　　　　　清・王福廣《作品》

後，未受此筆法傳授和訓練的，大有人在，而才高力捷者，則有了書道上的自然境界，即婉順的陰柔美。以原始面貌顯示此美的，如帛書、簡、牘、卷子。也有未知中鋒運筆等，以其慧巧才性，也無硬修死練的工夫，却巍然傑出，如孫中山先生等；也有深於書道的大家，在厭棄「雕琢」之後，「人書俱老」，也到異於以前的婉轉之美。這種美的呈現，是筆法採取了自然流轉，即使中鋒用筆，也是暗藏而天然，不但拋去了劍拔弩張的鋒芒，也脫除了硬作轉折，換而言之，是筆的運行，不故作姿態，隨字形的需要而揮動，極自然而不露圭角，如倚風的芙蓉花，其訣要在順筆而揮筆，順字而見體勢，可以貴有妙曼的形象，也可以有流動的、自然的形象，天然地成就這婉順之美；尤難能可貴的，在大雕大琢之後的不雕不琢，便能得出這美，文徵明的『醉翁亭記』，是他面對王羲之的字，參求了七天七夜而寫的，恰恰顯出了陰柔一類的婉順之美，現出自然而去琱琢之痕。（見本書上頁附圖）（婉順之美，見下頁附圖）

「媚柔」、「輕颺」、「圓潤」、「婉順」，相似相近而有別異，可以感覺而比較得之。截然與前述的陽剛四類之美，大有差別，在書道的形體、筆法等表現上，可以體會、辨別，總而成陽剛與陰柔之美的相對立的二大類。

（三）、**和明美的要項**：天下事物，常常不能以二分法作絕對的劃分，如黑與白是對立的兩極，但有不白不黑的灰色地帶：在二者劃分之中而有中間的中庸之道；故陽剛、陰柔之間，不完全是柔而「絕勝」之柔的一面，也不是「陽而絕勝」的陽之一端；也不是柔不成柔，剛不成剛；而是陽剛之中潛存陰柔，陰柔之中包有陽剛；而成了兼陽剛、陰柔，而又不屬於陽剛或陰柔的一類；我們也

說明：此二幅作品，均見婉順之美，無劍拔弩張之狀，筆順自然而流暢。

酌酒花南攤書研北

眠琴月底說劍鐙前

清閟雲林倪迂畫閣

莫光寶晉米老谿堂

清・何紹基《作品》

清・趙叔孺《作品》

不能以二者的固定比率或各佔百分之五十方可，相合之中，可以陽
剛較強、或陰柔較多而形成，正如銅中雜有錫等，而為青銅器。石
中滲入了硃砂而為雞血石，硃砂不一定與石有固定的比率而滲合。
但合剛柔於一體而成的字，正如冶銅錫於一爐而成的器一樣，而成
為陽剛和陰柔之間的「中道」，故名之為「和明」，以其不似陽剛
之雄勁，亦非陰柔之柔媚。卓然挺立而為此二者之外的一大類，特
名之「和明」，和者和平、明者明麗。

顯明可見，不屬陽剛、陰柔之美的，首推「和明」中的雅正一
小類，尤其在篆體上、以前之書家中更為多有：

<div style="text-align:center">

雅（正）　　淑女端人　　體正字雅

如對大賓　　點畫無差

</div>

雅而能正，正而能雅，其清和之美，如具有大家風範的淑女，
修養有素的端士、君子之人，一方面使人肅然起敬，一方面也靄然
可親，在四體中最具代表性的是篆體、楷體，在書家之中，更為多
見，如二歐父子、顏真卿、柳公權等，共同的表現，是字體端正，
出筆成字的雅趣，他們臨池揮筆之時，決不會慌忙草率，「筆意在
心」時，誠謹其意，如對國之大賓，毫無失儀，一點一畫，除隨手
之誤外，無其他差錯，能發書家的創意，但是那種雅而正的境界，
縱然有些拘限，也不會畫虎不成反類犬，而是刻鵠不成尚類鶩，不
太為今人所重的台閣體，多是這類字的一種。（雅正之例，見下
圖）

人類之中，有臨風玉立的俊男美女，所謂「不知子都之美，是

小山叢桂淮南賦

東閣官梅水部詩

朗卿一元大人雅屬

莊奠賞史

說明：二作、俗體俗筆盡除，既去豪硬，又無柔媚，呈現雅正之美。

清·黃自元《作品》

星斗爛文章痛飲何言醉擁詩兵驅筆陳

風雨生呼吸羈懷頓埽閒捫談塵屐吟棧

蔣榕表妹文屬書即奉教正 乙卯孟冬同客海工

隸元吉滿庭芳朱敦儒減字木蘭花菩長康醉江月

仲升念媧奴張支臺城路賀鑄南歌子

可廬高野侯書埽花埽竹館集宋詞語題贈

清·高野侯《作品》

無目者也。」世人所說的金童玉女，那清眉秀目，倜儻出群的丰采，甚受俊賞。書道之中，亦有此一類，表現在筆法上，筆力上的，形成了金鏤玉骨的風韻，當然是書道中的高調格：

秀（俊）　清眉秀目　金鏤玉骨
　　　　　體俏勁藏　妙筆成鵠

秀俊的形成，除了上述的勁氣潛運，筆尖寫出如金之成鏤，玉之俊骨，不易見而可感覺，同於玉筯，鄧石如的篆書，深具此美，堪為代表。至於在楷書上，字體要俏，但不能是「媚」，如巧笑倩兮；筆者以為歐陽通的《道因法師碑》顏魯公的《顏勤禮碑》大體上具有秀俊之美的特色；其難度甚高，要勁鋒暗藏，至少要做到鋒不太露，否則將入陽剛一路，在勁健與陽剛之間，要作此原則的把握；字體要俏，不是輕佻，而是健而俏，才有玉骨的俏美；以如斯的妙筆，形成如黃鵠之摩空，秀俊之美，得以呈現了。（俊秀之美，見下見附圖）

書法家的創作時，主要在從容而不急迫，更不能躁急；胸懷更宜坦蕩，有俗事掛心，或憂心如焚等等，表現在書道作品上，常常不得其正，自無優美和平的體形氣了。

優（和）　坦蕩從容　結體優醇
　　　　　怪譎全除　灑脫不群

優美而安和，是書道陰柔之美的常見者，在筆法上貴安閒舒緩，在字體上顯出優美醇厚的結構和韻味，在行書中倍加適合，小篆中除了巨大題碑墓的字，太接近陽剛之外，也具有這優醇和平的體勢，因為在這二類的字體中，容不得怪異險譎的筆法和字形，其實王羲之的《蘭亭集序》，就顯示了這種優和之美，那種灑脫不群的韻味，是難以企及的。楷書太謹慎，草書太奔放，很難有這種舒徐優醇的灑脫。但草書是多變而又多樣的，能不怪不譎，流暢其筆法，則優美和平的字體氣勢的呈現，雖不中不遠矣。（見下頁附圖）

在陽剛、陰柔之間，既能脫出陰柔，而又是不同於陽剛的，則宜有一「健」字了，再輔以皎潔、明潔，此一健潔之美便能形成：

健（潔）　苧蘿縞衣　纖塵不染
筆勁體健　字幅明豔

想像中的西施，穿著苧蘿織成的白潔素服，不同於冶艷柔媚，更異於壯士戎裝；會成一種纖塵不染不沾的特色，更加上無西施捧心的柔弱，當然也不是今時的辣妹，健潔的美態便形成了。書道中有此一類，其所表現的，在筆法用筆要「勁」，才有健的「墨趣」；勁以含蓄而不宜出鋒太銳利剛強，也不宜大開大闔，更要筆墨潔淨，整幅字有明豔的感受。這種健潔之美，古人的書作之中，應不可勝數。但可能缺乏這種原則的引導，也許未能完整特獨地形成。（健潔之美，見下頁附圖）

以上三大類，各類之中，再有四項，以構成書道之美的原理原

明月清泉憲未遍

余泛舟海南窰府拔竹墚平
載韻十蘭先芳真蹟古遠而
挺目作家之宗也

今是聯物稔微而海田辭
寉抑何寶乎裝帖也耶

豐山晶水想玉源

吾師寶之章亭

同治庚午秋七月廿有八日姜東
孔傳俊觏目識喜無似聲寫

說明：二作、如凌風玉樹，既見俊美，又無俗軟。

翠蓋東廵御六龍承恩尾躍慶遭逢吾戒道
祥風入珮聯鑣喜氣濃萬姓歡呼歌帝
力微臣奔走詠天工瓶崇竊幸慶殊遇更
昌恩光禮數隆　聖駕東廵幸魯蒙恩尾躍启荊之心志為
翊翁老先生郢正　　　遠寧張鵬翮

清·張鵬翮《作品》

清·錢坫《作品》

說明：
（一）孫中山先生之作，介乎行書、楷書之間。
（二）吳子光之作，則為隸書。
（三）朱玖瑩之作，則楷而兼行。草書尤多此一類。

優和之作，書家具此美者極多，文人雅士，幾無不具此韻味

願乘風破萬里浪

孫文

甘面壁讀十年書

孫文

（一）孫中山先生之作

心持半偈萬緣空

芸閣吳子光

月在上方諸品靜

（二）吳子光之作

山不矜高自極天

九十七翁朱玖瑩

水惟善下終成海

（三）朱玖瑩之作

則；在進行釋說之時，則每項均落在筆法，字體、字形等上，使所立的「道」的本體作用既然明白了，而「術」的運用便可達成而實現了。作為電腦時代書道藝術論的新理論。傳統的書家，乍視之，可能目為怪異、或誤為標新立異；但前人的書論中，隱約意識到了，作品之中，尤有諸多的顯示，以「道」之未明、未周延，故「術」也難有明確的各種美的明白而又有分別的呈現。筆者默察司空圖的二十四詩品，及以後各家續補而及《賦品》、《文品》、《詞品》、《補詞品》（見《詩品集解》，《續詩品註》），而歸根於姚鼐的論陽剛之美，陰柔之美，惜其項目未週；再接受曾國藩氏，與魯師實先所立項目的啟示，復以藝術上的形象思想和近代美學的啟示；實際上加上了筆者參究禪學，以博士論文《禪學與唐宋詩學》為核心，有了《禪與詩》、《禪是一盞燈》、《禪詩三百首選註》、《智慧的禪公案》尤其是方方面面靜了宏觀、微觀的《禪學文化大系》將禪悟的「道」與「術」，形成了書道的「道」與「術」的觀照，如前人所云：「參之以禪，常照其妙。」才建立了書道的「陽剛」、「陰柔」，及介乎中道的「和明」之美的系統，自謂成於容易實艱辛，似非誇大。

書道作品的美的呈現，甚受局限：首先是各體字的形體已經固定，不能外此而求形象之美，楷書等甚至不能有筆畫的增減及字形的改變，比之於畫家的形象表達上，未免黯然失色：畫如表現陽剛之美，可畫出危峰插天，大江行地，而又添上強烈色彩的渲染，所以表達陽剛的雄強美，便淋漓盡致了。比之於文學作品，也有不如，文學經過誇大的形容，構成強大的形象顯現，如「白髮三千丈」，雄強的美感，也極為凸出了。以上所提出三大類、十二項的

說明：二作筆力矯健明快，而無粗豪奇硬，顯示健潔之美。

屇氣必騰上

河漢溝壘明

柳詒徵

橫眉冷對千夫指

俯首甘為孺子牛

魯迅詩句

紹義敬書 乙丑春

同志属書

現代·段紹義《作品》　　　　　現代·柳詒徵《作品》

美的形成，實難突破這些先天上的困難。但有了諸多原理，原則和方法、技巧的引領，在進行書道創作時，運用前文「臆構」的形象思維，以「人巧」——藝術家智慧、工夫、開創的巧妙，表現出十二項之美，顯示出獨有的，不同於前人的「風華」，以造出書道藝術的新天地。應是梁啟超、沈尹默等前賢有志而未逮者。也許十二類美的選出作品，容或令有會心之不同，但以之作為取向的樣品，書家舉一返三，各自開創，以得更完美之作，則運用之妙，存乎一心，是所切望。

九・如何由技進道

　　技指技術、技巧，也有藝術之意，《淮南子》所謂「審於一技」，乃指有一技之長，審察而具有了一技，故同書云：「通一伎（技）之士，咸得自效。」一技也顯然有工技、工巧之意，不純粹認為是藝術，但不否認其與藝術有關；後人所謂「一技耳」，顯然有輕視之意。書道尤其與技術有關，以書寫的工具性而言，字寫好了，不是「一技」嗎？連賦寫好了，也說是「雕蟲小技，壯夫不為！」比之論書技，則更是小道了。西方美學家也有與此相近的看法，不承認工藝性的成品是藝術品，因為工藝品是實用的，功利的、而其產生是依程序，可一式再現而複製的。平心而論，在書寫的實用性而言，書技有同於工藝之處。但書技也超越這一界限，有不實用，不功利，不能一式再現、或複製的方面的存在，所以才由書技而進入了書道。

　　如果書技止於一技，則必然無以成為藝術品。故稱「書道」，則已由技而進於道了。

　　前人將技與道，作了明顯的「切割」，不論道的內容如何？共認為「形而上者之謂道」，而「技」則明白可見，故係形而下的呈現或存在，其實不宜如此斷然的劃分：因為道如果全然不能感知、體認，則何能「目擊道存」？「道」「技」的關係如下：

道（技）　因技成道　技成道現
　　　庖丁解牛　用刀呈藝

　　書家作品成了藝術品時，道與技已有了一體的體用關係，因為能顯示成技的原則和方法，則此「技」已非一技而進於道了。因為「技」已形成了，引出了原理、原則；技又能表現無形跡的道，所謂「目擊道存」──何謂目擊道存？僅就上述三類十二項的「美」而言，已識得其美，又欣賞出為何類之美了；此之謂「因技成道，技成道現。」技而不只是一技，已非常明顯，而且除了顯示某項美之外，在一幅字的臆構之時尚可有多種涵義、內容。

　　如何由技進道？道何以超越了技？則以《莊子》的庖丁解牛的寓說最妙，而為學者所共認，只有不同解說者，而反對之人：

　　庖丁為文惠君解牛，手之所觸，肩之所倚，足之所履，膝之所踦，砉然嚮然，奏刀騞然，莫不中音，合於桑林之舞，乃中經首之會。（《莊子養生主》）

　　這一小段的形象顯示：是殺牛嗎？簡直是合音樂，有節拍的音樂和舞蹈，而實際上係殺牛，不曰殺而曰解，以其已藝術化了。如以西班牙的鬥牛，認為有藝術傾向，相形之下，已是小巫之見大巫。

　　文惠君曰：「譆，善哉！技蓋至此乎？」庖丁釋刀對曰：臣之所好者道也，進乎技矣。」（同上）

　　當文惠君欣賞其解牛的「絕技」而加讚美──技蓋至此乎；庖丁對答：這已不止是「技」，而是超越了「技」而到「道」，「道」各家多有不同的體會而加以釋說，但聯結上文，應係到「藝術之道」、「藝術之美」，才無錯誤；比於現代西班牙的鬥牛，更能確認此一體認。否則解牛不是殺牛嗎？就解牛所言，有一絲現場的血腥感覺嗎？只會認為他否定文惠君「技蓋至此乎」的有理。

> 始臣之解牛之時，所見無非全牛者。三年之後，未嘗見全牛也。方今之時，臣以神遇而不以目視，官知止而神欲行。依乎天理，批大卻，導大窾，因其固然。技經肯綮之未嘗，而況大軱乎；良庖歲更刀，割也；族庖月更刀，折也。今臣之刀十九年矣，所解數千牛矣，而刀刃若新發於硎。‧‧‧（同上）

　　這一小節是庖丁成就解牛之技的過程，而且作實際的比較；良庖的一歲要換刀，是割切而傷了刀；族庖的月換刀，是砍斬而折了刀，而庖丁解了數千牛，經過了十九年而刀刃不傷，且若新磨，其技如此而成。

> 彼節者有間，而刀刃者无厚；以无厚入有間，恢恢乎其遊刃必有餘地矣。是以十九年而刀刃若新發於硎。‧‧‧（同上）

　　這一小節才是由技而進於道的比擬：由於庖丁的刀，既不切割，也不砍斬，而以似無厚度的刀刃，入於牛的「技經肯綮」的間隙之處，故而未阻礙，乃是「恢恢乎其於遊刃必有餘地矣。」因技而成道合道，故能「奏刀馬害然，莫不中音，合於桑林之舞」了。顯然成就的是解牛之道，其實是呈現了解牛的藝術化和藝術美。可是文惠君云：「善哉：吾於庖丁之言，得養生焉（同上）。」則是別有會心了，所領會的是「養生之道」。

　　以庖丁的解牛而用刀，比較書家的寫字而用筆，以表現出藝術之美的藝術境界，或成就藝術之技，豈不是困難多了。所以書家的能以筆成「道」成「技」，應無所置疑。庖丁的用刀呈藝，而神乎其技，似若無跡，是「技」成了之故，復又因此神奇的刀之技藝，顯現了「道」、和上達於「道」的境界，不是去了刀，也不是不要刀，而是運刀以成「技」，因「刀技」而顯道的。書家自應如此，以筆成「技」，以技成「道」、顯「道」。由技而進於道的「道」如此。**更係書道之道的根本。**

十、以技合道的表現

一、以字見意：莊子的「庖丁解牛」，顯然是一則寓言，寓言有真實性，可靠性嗎？在人類的文化進展上，很多技術，多能因「技」而進於道，而成道、合道，以至寓道。以繪畫而論，其始乃圖繪野生動物的形狀，能讓大眾認識，或防禦其侵害，或便於捕捉而飼養，其後「技」成了，能活靈活現地「寫」人「寫」物，模山範水，繪畫遂成了藝術品，由繪畫的「技」，上達到繪畫的「術」和道，極切合莊子的此一寓言，推此繪畫上的「道」與「術」，與書道中的「道」與「術」，又有何差異！所以無論由書道中的「道」，下而成表現書道的「術」，或由書道中的「術」，上達書道中的「道」，這一體與用的密切關係，已顯現無餘；在書道中的以「技」合「道」，暨以「技」顯「道」的表現，也毫無問題；自古書家，多有無心合「道」的，亦有有心合「道」的，不過前者遠多於後者，在時代進步的今日，我們要以有心合道、經由「臆構」等，以呈現書道之美等，是必要之圖了。

自書道的字的形象性而言，任何一字一文，都是有意義的形式，因為每一文一字，既是獨立的，字形確立了，字的意義也包涵在此一文一字之中，而且此一文字一字有很多的意義，決對不會無意義。非常不同世界上其他的文字，例如英文，每一字母均是表音的符號，除A之外，獨立書寫，均未寓有意義。因而每一方塊字的

字形必有意義，所以能獨立而又是具有意義的形式；因此單獨的一文一字，既具有畫的形象性，而其意義也寓藏其中，故而一文一字，雖然是工具性的、知識性的，同時也是藝術性的、感性的，故可以寓「道」，顯示了意義寓藏於藝術性、感性的形體之中：

　　午：表示牛不出頭。一位訪友不遇的人，在友人的門上，題了此字。意謂友人如牛的縮頭不出。

　　鳳：在楷書的字形，上可解為從凡從鳥。一位訪人不遇，只見到其子，於是在門上題了「鳳」字。戲謔這位朋友的兒子，是凡鳥，沒有什麼了不起。

　　虫二：相傳八仙中的呂洞賓，遊岳陽樓時，題此二字，以讚美此樓——風月無邊。虫二乃風月二字，簡去了外形。

　　晶飯：錢穆父與蘇東坡這位宋代大書家係知交。一日錢氏折簡請東坡餐「晶」飯，即白蘿蔔、白湯、白米飯、如此之三白。

　　毳飯：東坡先生亦係善於戲謔之人，不數日召穆父食「毳」飯，錢以為必有毛物作回請，赴約之後，竟然餓極了也沒有食物，東坡揭開了毛飯的謎底：蘿蔔「毛」——沒有：湯、「毛」；飯也「毛」。可惜二人的短信沒有留下。（見《瑯琊代醉編》卷二十五）

　　一二三四五六七－忠孝仁愛就義廉：這是諷刺奸佞的對聯，眾人多知上聯是沒有了「八」－八、今俗諺王八蛋；下聯則缺了恥，寓意為「王八」、「無恥」；真成了罵人不帶髒字，而又不見罵人之辭。遺憾其所書之聯不存。

　　可見我國文字的特性，析字、合字、省字都有意味；此外倒反之字亦然：如春字倒貼為「春到」；福字倒貼則為「福到」；財字

倒貼則為「財到」；……上述「王八」二字倒反則可為「王八到」
了。這些與書家無關嗎？封建時代的帝王、寫壽字、福字賜大臣，
現代的喜筵壽宴，不是高掛囍和壽嗎？書家的百福、百壽等字幅更
成了藝術品。令筆者難忘的，在古稀生日時，好友吳元熙先生以黃
底紅底的大壽掛在筵席上，餐後懸之書齋至今，後方知道是電腦的
合成繪字，而且字體取樣於《張黑女志》。在台灣過春節時，已出
現了合成字的春聯和賀年節的吉祥語，四週有亮麗的邊欄和彩繪，
可以說電腦繪字，已以這些字的形體和含義搶佔「書道市場」了。

　　以上所舉，是以字見意的多種方式，大多是淺俗的，但也有書
道的藝術品，也是以字見意的諸多例證，當然是由技進道的方式，
雖然鄙之無甚高明，但明白易見而又易為。

　　（二）**以字表情**：如《書譜》所云：「豈知情動形言，取會
風騷之意，陽舒陰慘，本乎天地之心。」似乎在論文學作品；可是
他論王羲之的書寫時說：「寫樂毅則情多怫鬱」；書《畫讚》則
意涉瓌奇；《黃庭經》則怡懌虛無；《太師箴》又從橫爭析；暨乎
《蘭亭》興集，思逸神超；私門《誡誓》，情拘志慘；所謂涉樂方
笑，言哀已歎。」雖然孫過庭對書聖寫這些作品時的揣測，未必
一一皆準確無誤。但書寫的內容，必然會促使情感有不同的波動，
縱然是他人的作品，也會產生一定程度的影響；若無動於衷的話，
則何必動筆而寫之呢？前人的詩賦等，真不知多少！以後的書家，
以寄情、動情而寫他人的詩文等的，其心情恰如孫氏所云。至於王
羲之寫自己所作的《蘭亭集序》，「思逸神超」的分析，則甚得情
實，而只有缺畧之處，因其「雅好服食養性，不樂在京師，初度浙
江，便有終焉之志」（見《晉書本傳》）。其時會稽等處，有很多

的名士高人所居，所以既是雅聚，又是盛遊，「思逸神超」之外，更有賞心悅目之情景，見於此作之中的，洋溢著喜悅之情，也有嘆逝感懷的高遠懷抱。其後書家或雅人志士，情之所動而書寫自己的撰句，或作品時，必然寓托了自己的情感和心志，筆者最怵目驚心而聳動的，就是岳鵬舉的「還我河山」四字，彷彿滿腔熱血、忠憤、願望等都像灌汽球般，充填於字中了。「書者，如也」。雖然不能悉如其心之所望想，但必如其情，如其情喜怒哀樂等，才會選寫其撰作之詩文等。

前人的佳章名篇，真如入山陰道上，美不勝收，但何人，何種作品，最受以後書家因感動而喜書的，惜無具體的數字統計，但筆者觸目所及而能記憶的，則推《諸葛公的前後出師表》，陶淵明的《歸去來辭》、王羲之的《蘭亭集序》，李白的《春夜宴桃花園序》、蘇東坡的《前赤壁賦》、《後赤壁賦》；唐人的詩則推李白、杜甫，王維等和雄豪的邊塞詩人之作最多，因其快炙人口，最動人而移人，加之情韻，意境均美，一絕一律都可寫出；而一聯數句的，也可成幅、在留遺的「法書」中，不知凡幾，而失遺、損壞、毀於天災人禍，更無法計了。書寫他人的佳句名章的，多是藉他人的酒杯，澆自己的塊壘，彷彿沒有自我的情感的主體性。可是多少書家不但是高人雅士，更多是文章詩詞等作家，難道無自己的辭句可寫？撰不出幾句好話嗎？合理的解釋、最大的可能，是「我手所欲書，已書古人手。」——自己情感的觸動，認為難撰作出與古人爭勝的傑作，故不如借之古人的佳篇，抒發自己之所感，而又可以藏拙，何況有情非得已，有所諷規之時，託借古人，更為得當得體。

　　「文章是自己的好」，加上自己的身處、際遇、景境等，時代，社會變化等,很難全同於前人；也不是佳句佳篇，古人己道盡了；所以書家仍多撰寫自己的作品，以表達其最真切的感受。尤其在他人索書求字之時，總不便都借他人的酒杯，去澆他人的塊壘了吧！偶然有之，乃才力窮*絕*，或偷懶厭煩，又有他人的好語言可以湊合，才順手拈用。此等境況之外，必然自己撰作書寫，以見「吾真」、其間以聯語最多，情真而感受最多的，應屬輓聯，可惜輓聯常當時燒焚，又書於白布素幔上，喪家之物，喪主也不願收藏，其他的人不但得不到，也更不願了；除了贈送之外，書家有諸多言志抒情之作，更寓有自勉自娛之意。實是書家抒情之作的大寶庫，略舉如下：

說明：此何紹基自撰，足以符合他書畫家的身份。

文史足用
廉白是居　　　　桂馥

勤為物福
靜與天遊　　　　朱大勛
　　　　　　　　　（見附錄）

粉豪唯畫月
瓊尺止裁雲　　　何紹基

鶯猶求舊友
燕不背貧家　　　張騫

味鍾張餘烈
抱羲獻前規　　　潘學固

看花臨水心无事
嘯志歌悲意自如　　黃慎

敬愛古梅如宿士
護持新笋似嬰兒　　杭世駿

海到盡頭舟作岸
山登絕頂我為峰　　錢君陶

名須后世稱方好
書到今生讀己遲　　王士禎

　　以上由四言到七言的對聯，均能見出各自的情感：桂馥的「文史足用，廉白自居。」上聯不啻以學問自豪，文史足濟其用，毫無謙虛之意，這位有名的學者，實足以當之；以廉潔、清白自居，足見其操守。朱大勛的「勤為物福」，有勤儉惜福的格言味道，而「靜與天遊」，乃修道有得的表白；何紹基的「粉豪唯畫月」，「瓊尺止裁雲」，乃書家畫家的自我期許；「鶯猶求舊友、燕不背貧家。」這位清末南通狀元，眷故戀舊之情，躍然紙上，其後他回故里發展實業，這一聯語乃係其初衷的表示，惜不知此聯書於何時；至於潘學固以書家學書所敬仰、所期待的成就，而撰此聯，

「味鍾張餘烈」，自係以玩味、繼承鍾繇、張芝的字的韵味，而繼之而起為抱負；下聯的「抱羲獻前規。」則伏守王羲之、王獻之的書道的「道」與「術」，我們似乎覺得太保守了，但這是其志事，此四人乃書道中的泰山喬岳，其時乃一雄偉的抱負，「二王法」得之不易呀！黃慎的「看花臨水心無事。」則表明了得閒適之趣的大自在，而「嘯志歌悲意自如。」則表明了他的有喜怒哀樂，但一長嘯、一悲之後，不但發洩了，而心境不受影響，無不如意，悲喜不滯於心胸。應是參透了人生，超出了世俗之情；杭世駿的「敬愛古梅如宿士；護持新笋似嬰兒。」顯示出於物有情，於人無礙的大愛之心，既然比古梅於「宿士」，敬古梅、亦以敬「宿士」；愛新笋即以愛嬰兒了。錢君陶的此聯，顯現既明物情，尤高自期許，海到了盡頭，有舟可以及遠而達彼岸，頗有為世作舟航的大悲同體之心；而「山登絕嶺我為峰。」則有「只有天在上，而無山與齊」的氣概，又具孤峰獨宿，絕類離倫的胸襟。至於王士禎的此聯，則寓意遙深：因為「名須後世稱方好」，隱然輕視名傳當代，而貴名留後世，寓有他的名聲會被後世稱道了，漁洋山人的詩才、詩學，足以符合其自信；「書到今生讀已遲。」則寓意奇特，因為誰能在前生讀書？他是不是在後悔讀書已遲？顯然不是，因為猶可發憤補償；故其寓意是：他乃聰明絕頂，書彷彿前世就讀過了，若待今生來讀，則遲了，讀不完了，作此會意，方為當理。

以上所引，不僅為例繁多，其中寓意有甚獨特的，更有以散體，拗體成聯的。而且又有書寫的作品存在，不但各具書道的獨有韵味，個人的情志更顯露無餘，如果不是「為人而造情」的話，甚有其真實性，對之如見其人，足堪玩味和欣賞。苟再深入而探索其

一生的作為，當另有所見所得。

書家以書道名世，或大家、名家之能書寫者，自必有人乞其隻字片紙，以為紀念，以供珍藏，擴而充之，才能有賣字之人。為他人撰聯而書寫時，不能只顯示一己的情感和志事，必然以對方的諸多情況為考慮，求其切貼對方的身份，與自己的關係，所撰之聯不外祝福，頌揚、策勉，甚至規勸等，書寫時由題署以至留白等，都較慎重，不能如自撰聯之隨心而自由。特尋拈數聯，以見概要：

志廣先生

安得促席

何以寫心　　　黃炎培

上聯有願常相聚，促席相接相近之意，下聯的「何以寫心」，乃關切其近況，以何者而寫述心思？以道出二人的情誼，表顯了對對方的關切。

政聲韓吏部

經義董江都　　（見附錄）

這一聯題款頗特別：在「政」字之下寫「句贈」二字；復於「政」字的左側寫「雲岡三兄老先生并正之」。在下聯的「經」字旁則題「嘉慶八年二月朔汀洲弟伊秉綬」──秉綬二字又類今之簽名形式。顯然讚頌其政蹟，如韓愈之為吏部侍郎的有名聲，而且經學經義如董江都－董仲舒、仲舒曾為江都相，所著《春秋繁露》，

在經學上有其地位。不論讚譽是否過份？則受之者必然喜動顏色
了。最有情趣的是下面的聯語：

　　秋水盈波眼
　　春山淺畫眉　　　　景臣一兄屬，俞樾

　　景臣未知其年齒如何？俞樾並未題署「弟」之字樣，應係較其
年輕而親近之人。可能正新婚燕爾，「秋水盈波眼」，以描狀新婦
眉目的傳情，而「春山淺畫眉」，乃戲其正享畫眉之樂也，可謂善
戲謔兮。（見附圖）

　　想有新詩傳素壁
　　自攜脩綆汲清泉　　　耕孫仁兄大人雅屬。弟　陳寶琛

　　如此正式週到地尊稱，也許是對方地位較高，更可能是關係的
疏離，「想有」是想定而有、想當然而有、新詩能題於素壁之上而
傳播；自備長長的綆索而汲出新泉，乃道其能由舊出新，意甚溢美
而意新句雅。

　　寬厚留有餘地步
　　和平養無限天機　　　碩甫大兄雅屬。南山張雅屏

　　此聯類似處世格言，「寬厚」、「和平」可能是「碩甫」的特
殊性格，故加慰勉；或係針對此缺點，而加勸導：這一聯的特別

政龥韓吏部

經義薑江龍

烁水盈波眼

春山淺畫眉

景臣一兄屬

處，是不遵七言絕句詩的上四下三之句法，而以二、一、四的拗句撰成，而讀成寬厚－留－有餘地步：和平－養－無限天機；現出了「拗」的語句結構，與所引各聯大有不同。

這類的書聯，雖是以一己的情志表達為主，但也折射與對方的有關的情誼，而以祝福、讚美、關切、期許等等為之表出。在聯語上「以字表情」的方式如此。此外如信札等，也有同樣的作用，但其藝術形式和美的顯示，均遠遜於聯語，因為在文句的結構和講求、書寫態度、留白、題署等的用心上，更趕不上聯語的用心，和其求全求美之甚；連碑、帖有時也有不如，因為聯語的字少，易於透過「臆構」，成為有意味的、最美好的形式。碑則經過了匠人的鐫刻，在存真上亦不如甚遠，所以是書道中最珍品。以往因其大多埋藏在個人的收藏裏，現代則有大量的「出土」了。筆者先於鄉賢謝鴻軒氏在台梓行《近代名賢墨跡》、現今大陸出版《楷書百聯》、《草書百聯》、《名人楹聯墨跡》等，已漸蔚為大觀，比之為書道中的敦煌卷子等的發現，似不為過，其抉粹選優，存真集錦，已超越不知凡幾；其顯示了「字以表情」，更為個中翹楚。雖然較之詩、文、詞、曲等，似大有不如，只以其在聯語和字書中，不能如火之燎原，起那樣的煽情作用，但因聯語和書道的結合，其藝術性和美的讌享，則又超過多多！要特別提出的，是書寫的楹聯，書道中的寶貝，但與一般的聯語不同，如《龍眼聯話》以及楹聯大全等，因為只存聯語，缺乏了書家的揮毫寫出，只剩下文學的價值，不足以與上述以書道情的聯語爭勝。

（三）**以字明道**：獨立的文或字，不必連字成句，也能有明「道」的作用——清楚傳達了意義、道理，例如單獨寫在器物之上

的字，明明白白在宣示主權為何家、何氏族所有，以後的軍旗、帥旗、如旗幟上大寫一「岳」字，便是岳家軍了，帥字是該帥之旗。再加擴大，而有符籙；又如佛門的佛字、卍；道觀的道、太極；更有了人人能知而確認的意義，而又有別於符號，因為其字有形、有音、有義；此外現代以類似方式，用之最多的是商家和招牌的品牌了，花雕、女兒紅、竹葉青一類，更加上求其精美的書寫和字體，不是「字能明道」嗎？所以招牌字就是一大類了，再擴大到書名，和各種雜誌、報紙的名稱，無不是「字以明道」的書道範圍。由此上升如：

天地君親師
天水堂
潁川郡
子子孫孫永寶用
忍！張公百忍

這類的文字與書道結合之後，也成了一大類，最早的是器物的銘文，大家幾乎都知道的，如《大學》所引的湯之盤銘曰：「苟日新、日日新、又日新。」金文的鐘鼎彞器之中，更為多見；其後如朱柏廬的《治家格言》：「黎明即起，灑掃庭除‧‧‧」加上了合書道之美，而懸掛在頗多人的廳堂中，甚多人書齋的名稱，書齋中的座右銘，更係如此，是勸世、省身等道理的明示，配合了書道之美，而相得益彰；現在很多藝品店中，陳列而出售最多的，應算鄭板橋所書的「難得糊塗」了。效法此一方式而有很多的木雕、竹

刻，如大書「忍」、「靜」、「恕」、「忠」、「信」等字，畧加釋說，加上圖案等，在在顯示了「以字明道」的事實。書家之中，亦有此類的例證，淡江大學王仁鈞教授的書法集《雪亭書影》有隸書的四言斗方連屏：

我知

魚樂（見附錄）

《隸書四言斗方連屏》 王仁鈞教授作品

是用莊子的話語隱括而成，特用朱紅書寫，很多點畫間似有魚的動和游的墨趣，是「字以明道」的藝術境界提昇了。同書中又有「不涉輕巧」、「石壽泉福」等，又有隸書「清穭」二字，顯然有意地創此一格。尤其「清穭」是用隸體而變了字體，用了水滲墨中，而有了墨趣：夾用飛白筆法，穭的四文、用了不同的黑色，也略入篆體、而韻味獨出；橫披之中，有《虛室生白》隸書而微有草體之意，適為此項之「字以明道」，別開了生面。特別要說明的，所謂「字以明道」，是此字的意義不需講說，大家一見而知意義，即使上升到「我知魚樂」之類，亦係如此，不同於聯語的要書家獨撰或特別選用。此乃吾國文字特殊之處。可惜這一類用之者甚小，王仁鈞教授有開路獨行，一空依傍之感。而且飛白，和墨際用水，則運用水墨畫的技巧，更有由緣此發展的天地。（見附圖）

柳宗元云：「及長、乃知文以明道《柳宗元全集卷三十四，與韋中立論師道書》」。「文以明道」「文」、指的是文辭，能連字成句之意，文字在文章中，只是工具性質，而在書家的書寫時，字已由工具性成為主體性，因為每一字在書寫時，是獨立的——其字形、架構、筆法等已與文句的牽涉不大，甚至無關，因為這一字可以用楷體，也可以用行書、草書，不影響到文句的意義。故而「字能明道」的另層意義，是書家的每一字寫成之後，書道的「道」與「術」，就存在在這些字上，我們「摹」、「臨」、「仿」，是在求悟到，體會到其字的筆法、字的字體和結構等等；不會太注意連字成句的文句意義，練字而臨、摹千字文的作用就係如此。一幅字寫成時所表現的是書道——所包括的篆隸真草的字體，字形架構的平衡穩定，筆法的中鋒運筆等，「二王」等如果沒有寫成的字流傳

（一）

（二）

說明：

王仁鈞教授，精研莊子，妙於書道，著稱於士林。此數幅作品，可見其突破一技耳之境界，欲以書寫道，而由多方面以達成，有了甚大的成效。更有不同層次與字形的突破。尤以（二）煙雲飄渺既顯示了此一境界，而又墨趣盎然，而有「禪味」。

（三）隸書莊子語橫披

的話，縱有各種理論和解說，我們能得出什麼？正如瞎子摸象，會把長鼻、大耳、巨腳，作各種不可思議的形容。簡而言之，若「二王」的字不存在的話，則有何「二王法」可言，換而言之，「二王法」是由其作品所表現的而存在，故書家的字，能明顯其「書道」，證明其有「書道」，後人能接受並承傳其「書道」，其「書道」即係筆法、結構、字體等等，故而「抱義獻前規」，才不是空談，乃其書作之中，明示「遺規」。字能「明道」—明書道中的「道」與「術」，誰曰不然。是以書家臨書寫之際，必先有此類意念的引導：我這次的字，是要守「二王」前規嗎？還是破「二王」前規？抑或恨「二王」不見我今日之規？最獨特的，是自我所立的「規」，「規」即明顯存在這幅字之中，於是才可以像庖丁般的擲筆而興前人之嘆：「恨二王」不見我法。

（四）以字寓道：由上文所述的三類，發展到字能寓道，已是「理所當然」了！何況我國的每一文、每一字，都有其獨立的意義。但此類的「以字寓道」，可以與字的本義有關，有時關係甚微弱，有時可無關。例如「禪」，本義是「祭天地」；「讓也」；「禪那」的省畧，意為「定」、「靜慮」等。當筆者以《禪學與唐宋詩學》獲國家文學博士時，好友粘振友特別找一位書家，寫了約七尺見方的「禪」、裱好了見贈，此處之「禪」、字義與本義無關，甚至與「禪那」的省畧義—「定」、「靜慮」也無多大的關係，我並未習定，也未打「禪七」。而是一種祝福，祝我研究禪學有些成就，這一會心，彼此都認同，這不是字能寓道嗎？又如：

棒

喝

棒喝

棒喝交馳

棒是用棒、棒打；喝是叱喝，喝責；棒喝交馳─則是棒打與叱喝互用了；如果書家大書：

當頭棒喝

吃棒有份

道得也三十棒，道不得也三十棒

一喝三日耳聾

喝似雷奔

則與「棒打」、「叱喝」的詞義幾全無關係，而寓托了「禪理」和「禪悟」。現在「當頭棒喝」不是仍在用嗎？意謂如禪宗的祖師、用棒用喝般、警醒執迷不悟之人；「吃棒有份」──是自認為明白了，開悟了，其實仍是迷人，只有被責打的份兒；「道得也三十棒，道不得也三十棒」──說不得，不能說的而說了該打；說的不對，說錯了也該打；一喝三日耳聾──則用了禪宗祖師的故事，意謂喝之下，三天之久，失去了耳的聽覺，而到了聽聞知覺的忘我境界，「喝似雷奔」──形容當時的禪師用喝的猛烈，又特別多。又如：

吃茶去
平常心是道

　　前面一則，是日本書家常寫的，而四處上壁的；後一則因林海峯在本因坊圍棋王位爭奪戰時，先以三連敗，後以四連勝扭轉了局轉。當媒體好奇而追問何以能反敗為勝時，林大國手透露他是以「平常心」而下好最後大逆轉的四盤棋的。台灣媒體解讀什麼是「平常心」時，認為是他的恩師吳清源人生經驗體會的指導。其實是禪宗祖師馬祖「平常心是道」的話頭語——即無善無惡、無作意，無趣向、取捨等的「心」——佛心、佛性，就是所要悟的道，能悟的道，而以此比平常心以得道。日本的知識份子，幾無不知道這一語源和所含的意義，所以其媒體沒有疑問而提問；若提問了，認為太丟人了；出自我國的寓道語言，不知道也就罷了，不去追尋，而又妄加附會，作了粗俗的解釋，只能歸咎於文化的失落了！為什麼不查一下字書呢？「吃茶去！」也是趙州從諗禪師的公案，其時的禪人，行腳到他的道場參訪時，有的已開悟有得了，趙州印證了之後道：「喫茶去！」乃「賞茶」——嘉獎之茶；有的茫然無知時，趙州也說：「喫茶去！」乃作平常的接待，實有貶罰之意！如果日本朋友請喝茶，壁上又有「吃茶去！」的題字時，不妨問問，這是趙州茶嗎？大多會相視大笑；認為遇到對手了。以字寓道，其例甚多，這些字的意義，照字書的解釋的字義，人人明白，可是作了如上的方式顯示，便「寓道」了，入目而能明白嗎？又

　　三腳驢

　　大死一回

　　萬里無寸草

　　一即一切，一切即一

　　一口吸盡西江水

　　無位真人

　　字面的意義，人人能懂；字裏所涵蘊者，人人難知，所以名之為「以字寓道」，不過有的是一個字，有的是數字，數字應算是連字成文了，但成文之後的意義仍然大多弄不明白，故可以視同與「一字」無別。以上諸條，如果試作書道的藝術處理，「萬里」二字用淡墨，「無寸草」用濃墨，又由無字而下，逐字更濃，以表出「無寸草」乃本體之意；同理「大死」二字較黑，「一回」較淡，亦係此意；「一即一切，一切即一」，四「一」字加濃，稍用粗畫，稍稍加大字體；如此寫成，便意味更顯而有變化了，又：

　　始隨芳草去

　　又逐落花回　　　（遊山詩句）

　　這是寓道而又優美的詩句，「始隨芳草去」，謂由世俗界的「芳草」——「有」的啟示而悟道了，到了「山嶺」——聖位；可是不住「聖位」——「有佛處不得住」，又回來了世俗界，救人渡世；如首句用較濃的墨色，逐漸加濃，次句用稍淡的墨色，逐漸減而淡，必然意味不同，前句會形成由凡入聖，後句當有由聖入凡的

意味。再以「喫茶去！」，寫成：

喫茶去也

　　一則語意肯定，喫的是有「味」的茶，再把也的下一筆長長地寫、用飛白法，拖得長而搖曳，則悠然品茗的意味表現了，如果用草體，在寫「茶」字用「水」墨法，以「屋漏痕」的筆法，呈現了墨趣，則意味更足了！在加入了以筆法、字體寓道之後，「以字寓道」更落實而充實，由此著力的書家不多，似可努力奮進而得「新」、「變」。

　　正如上述以字形、筆法等「明道」一樣，書家也可以「以字寓道」，所不同的，不是筆法、字形等上，而在全幅字所表達的美和意境上，如全以硬筆、出鋒露芒、大開大闔而形成雄硬；又如棄妍美而求醜拙；或以潛勁細畫而顯秀俊，甚至筆筆都是敗筆而得醜拙的奇趣，更是「以字寓道」的高格調。前人所謂「晉人循理而法先」，實應體會成「書家寓道而意境出。」

　　以技合道，技成而上達於道，是以往的哲士賢者，所嚮往的境界，因為避免了「一技耳」的止於一技，和為一技所囿限。自莊子的庖丁解牛的寓言，無形之中有了提出，其後的賦、文、詩、詞、曲、畫、書等的大家，無不兢兢然惟恐落於一技的地步，因為在創作上，能合各家之美，以成一家之奇，做到了既充實而又光輝，有諸內而形諸外。完全達到了，道充於內，而技以現於外。但是理論如何？方法如何？如之何而後可？未有理周實證，「方」明「技」出的確實之論。筆者細心研求於古之書家與書論，而所得甚微。乃

以多年的禪悟之法要，由形象思惟的所得，綜合而成以上的歸納和
闡明，雖僅得大畧，但有了突破的缺口，希望因此而產生激盪和震
動，使書道藝術有進一步發展。

十一、如何落實美與道

　　藝術的求美，是必然的，西方的學者，論美的著作，如雲如雨，只以太立意在建立各自的系統，執著於某一主義，或偏於某一藝術，又求掛鈎在某種哲學和宗教思想之上，所以體系龐雜，內容浮泛，而又彼此相攻，以致是非錯出，爭議難定。我國獨有的書法藝術，是歐美和其他很多的國家所沒有的，誠然如近代怪傑辜鴻銘所說：

中國的毛筆或許可以被視為中國人精神的象徵。用毛筆書寫繪畫非常困難，好像也不容易精確。但一旦掌握了它，就能得心應手，作出美妙優雅的書畫來，而用西方堅硬的鋼筆是無法獲得這種效果的（《中國人的精神》）

　　這位精通英、法、德、拉丁、希臘、馬來亞等九國語言，獲得十三個博士學位、卻以捍衛君主體制、納妾，男人留辮子；女人要三寸金蓮，而被目為「怪物」。這一段話，卻擲地有聲，簡而言之，道出了用軟筆寫「硬字」的難得，書家用這種工具，創造出書道藝術更是難上加難，其優美更非西方人所能體會，甚至不能接納，尤非其所建立的、和美的範疇所能搔著癢處而能知其美。論其美了。正如太極拳之與西洋拳擊，深有如冰炭不可同爐之感。所

以由陽剛與陰柔特質而建立的書道藝術美，是獨特的，不能也不必求證明於西方美學了。何況已通觀綜論前述三大類，立下十二項之美而又印證於此前之書家的作品，剩下的僅是現代和以後的書家，如何求其實踐落實、而呈現其美於書道之中而已。

至於技成而上的如何合道、寓道等，也有了具體的論證和規範。然則有了這些理念的引導，依循各書家的性情，才氣、工夫等、而致力開創，以求新得變，會水到渠成，而介然孤往，開路獨行了。

就其大者、要者而言，表現書法之美，是大前提和不可改易的原則；顯示寓道，是書道不落於一技，而形成書道的內涵和精神，以凝成有味的臆構和有味的形式，而達成形式美和內容美的一致。這是書道的大綱和根本，只有切實地求其如何落實之一途。

(一)書道美的落實：以往的書家，並非不知書道美的重要，在美的意識的引導下，也有了偉大的成績和四射的光輝，實有美不勝收之感。也許司空圖的二十四詩品，起了無形的作用；最重要是積累了書家諸多的經驗和領悟，表現了、形成了美的呈現，不需言美而美已形成，因為愛美和顯現美，是默然共知的大前提，不必言說，已暗與美的原則相合了。例如書家的每幅作品，每一字都不會失去重心，而且多「立」在中心點上，所謂不許東倒西歪，不許不成行成列，那就是均衡之美；多文構成之字，大小適宜；有偏有讓，有輕有重，則為協調的整體美。一幅字、隸起則全為隸書，楷起則全為楷體，是「一色」的和諧美。一幅楷體之字，題款多為行書等，是綜錯配合之美。橫輕直重，上輕下重，則有穩定的美感。如此不一而足，故而純以美學的立場和原則，無人否認前人的偉

大書家作品是不美的。既然如此,又何必倡言「書道美的落實」呢?因為前人作品雖有諸多美的呈現,但是乃「闇與理合,匪由思致」,換言之,是未經美的理念,原理的引導,而多暗中相合而已。現代則應以有體有用、由體起用的巨視,脫出那富于「自然的」、「偶然的」,進而形成美的原理作引導,達成書道的「人巧極」而藝術美創成的完美,而正確精準地由「道」出「術」。特舉以下兩例,作多方面的說明:

蒼松虯枝
綠柳垂絲

如何書寫這二則文句,以往的書家,自有諸多的考慮,就一般性而言,大都將遵從以往的形式而書寫,其結果未必不美,但也未必一定美,更可能美中仍有缺失。在此特別強調的,僅就如何審美,如何方更美,而作條列式的說明:(一)以有意味的形式美而言,「蒼松虯枝」,顯然宜于陽剛之美的呈現;而「綠柳垂絲」,則是陰柔之美的一類了。(二)就陽剛之美而言,仍有各小項,決定何項,則視書家性情之所近,有無贈送的對象等,而作合乎如何美的決定。同理、「綠楊垂絲」,作陰柔之美的現顯決定時亦同。(三)如決定四字係直行作中堂書寫,則選擇之字體較多;如作橫寫,則較少,可能狂草就不相宜了;如作二字並列,如斗方一類,則最好的模式為隸書,狂草更不相配了。(四)在剛陽之美、或陰柔之美的表現原則下,如何凝全幅字的此種氣勢或韻味?陽剛之美則不宜緊密,陰柔之美則不宜鬆散。(五)四字宜用同一字體、同一筆

法，剛陽之中，不宜雜陰柔，陰柔之中自應摒除陽剛。(六)最大的求美原則，是形式美、內涵美、形式一致或一體的完整美。把握了這些美的原則，而落實在書的形式和用筆書寫上，則不致于有表現上的落差了。

（二）、**寓道美的落實**：寓道的簡單而明確的意義，一方面是內涵，一方面是書家的由技進「道」的表現。「蒼松虯枝」、「綠柳垂絲」，自然「蒼松」、「綠柳」是主體，宜墨色較濃；「虯枝」、「垂絲」是從屬，可墨色稍淡；「蒼」、「綠」是顏色，書寫時甚難表現，「蒼」字可考慮用「枯墨」，而「綠」字則可用「水墨」，形成「墨」趣而示其不同；「虯枝」、「垂絲」可用濃淡不同的飛白，表現出前者的虯勁，后者的輕揚；書寫時字的寓道而美，應可落實了。書家就其字成法在、字成法現而言，亦應求其呈現而落實。首先在基本的選擇而言，(一)是「二王」法、「二歐法」等：如寫草，則用「二王法」嗎？如寫楷書，則用「二歐」法嗎？如寫隸書，則用「乙瑛碑」法嗎？(二)如係開路獨行，則「二王」法等均全拋棄嗎？或是變「二王」法等？(三)自出筆法，也應從古人中、己所素習的碑帖「脫」、「化」而出。否則要想到會不會失法成怪？(四)形成自己之「法」、「技」時，不可此字似某家某碑、另一字則似另一家、另一碑，如拼盤的拼湊，其結果會「四不像」。(五)自成一字之法或技時，應合乎所決定的陽剛美、或陰柔美，不似一家，自成一家，而美以現。

（三）**構成字體之美**：書家任何的呈現，必然要經由字體，因為形似之極，才能神似，這是學古、學人的必然法則；以形寓「神」、以形現「神」，乃是介然自立、開路獨行的途徑。構成字

體之美，其意義如此。構成字體，當然離不了點畫等等，形成、落實字形之美，也在點畫等上了。點畫等之美，能具體表現的是筆法，如前文所申述的「中鋒行筆」、「側鋒見奇」之類，每一點畫等的表現，貴在平時的用功修練，不能旦夕之間而獲得。但筆法已就，技巧已成，臨場的書寫要如何表現？正如平劇中的演員、唱功、做功等早已磨練好了，而待登台演出的出色與否了，此時的書家，決不能任手而書，也不應隨手而變，而受美如何呈現在字體上的制約。(一)呈現陽剛之美，或陰柔之美，必用形成陽剛之美的筆法以成字體，如「蒼松虯枝」，既決定了呈現何類的陽剛美，必用相應的筆法以成字而顯示之，陽剛不宜用纖柔的筆法，陰柔不宜出以粗硬，正是筆法落實於字形時的必然原則。(二)選定某類字體，仍可在字型上求變化，以呈現此類之美，如決定用斗方、而又采隸書，則字形可以較大幅地變扁、變闊，在筆法方面以出鋒顯勁而成陽剛，以藏鋒斂勁而得陰柔。(三)同一文的字形，要有變化，而不損及所想定形成之美，如「蒼松虯枝」的偏旁中有二木，書寫時二「木」字要有變化；「綠楊垂絲」有二糸，也宜不全同；何況一幅之中，只有四字，此二偏旁如完全同筆法、同字體，將成凝重而近於呆板。而且應避免同一的偏旁之文連續出現。(四)字形不同，筆畫可以求變，如用草書，則蒼、虯二字可用行書，松枝二字可用草體，筆法隨之而有輕重的區別，以形成綜錯之美。「綠柳」、「垂絲」，也宜以不同的筆法、或形體的變化，顯示「新」和奇。秉上述的原則，將可形成字體美的出現。

(四)顯示筆法之美：字形之美，在聯點畫以成字，正如文章之美，在連字以成句。劉勰《文心雕龍·章句》云：「句之清英、字

不妄也。」在書道中可比擬而云：「字之呈美，筆法佳也。」以筆法的形成點畫等表現而論，前人的重視永字八法，以及中鋒、側鋒、轉折提縱等，實是關鍵性地掌握了要點，但限於用筆的經驗無法口傳語釋，縱有多種巧說、直言，也難於領受，故父不能以之傳子，惟有用若功而從臨、摹、仿中體會領悟。各家的所得不同，領悟有異，所以筆法不同，而構形的點畫等因而彼此不同，故表現於字形的美感、墨趣、韻味等，也就各具特色了。書家要握掌這一基本原則，以得到大體相同的筆法之後，而由自己體會領悟的筆法，表現在點畫等上，形成個人的字的形體之美。如何而能落實？(一)由筆法所表現的點畫等，不可強同於古人，如果一味地依樣畫葫蘆，便有葫蘆畫不像之虞，而且可能所像的是其敗缺之處，如李邕所說：「仿我則俗，學我則死。」故在點畫等不能得所學之筆法時，便要放棄；最好是以體悟的點點滴滴，自成筆法，而表現不同的點畫等之美。(二)筆法表現在點畫等之美，常在細微處，以「蒼松虯枝」而言，以出鋒、剛勁形成陽剛之美時，不止是中鋒運筆而已，在每一點、每一畫的起筆、推進、頓筆、回鋒等處，筆鋒挺進到底，勁力潛送到底，其間不能軟、不能俗，不能有瑕疵，不能斷絕，在草體時、更要似斷而續等等。(三)書寫時的點畫等，基本上要遵守字體的體勢，篆、隸、真、草，字體因筆法的不同，表現在點畫等上，便呈現了不同的美、不同的韻味，為求新、變，真書可以略參隸或草的筆法而成的點畫等，如以隸書寫「蒼松虯枝」，可以在某一橫畫用方筆，在長「磔」上略帶「草」的筆法等。寫草書時更便捷了，木的偏旁可以省去點，木的橫畫可寫斜畫，虯字的「磔」，更可加大變化；在某一點畫等的起筆、收筆、藏鋒、出鋒

等處，都可稍作改變，如改「遲澀」為「捷迅」、出鋒變為略有斂藏、或稍作飛白，變直畫為「內彎」、或「外彎」，因這些細微的點畫變化，而字形美不同，《乙瑛碑》便是點畫等多變的代表，同一點畫、幾已全然不同，而字形之美便大有別異了。(四)點畫等可隨手而變，能顯出字形不同之美：字的點畫等之不同，恰如文章中的練字，相傳王安石的「春風又綠江南岸。」綠原作「渡」、「過」、「到」等字，改易到用「綠」字，才最妥貼，因用了「綠」字，春風與江南岸才境界全出。故而如其字體、如其字形等的美的需要，書家於字之點畫等，有最大的變動自由，有的以一筆之變，而精勁倍見。有的書家，以此弄險成怪而不辭。最常見的，如「蒼松虯枝」用同樣的「粗」或「肥」，遞改成略次的「粗」或「肥」，至遞改到每點畫等均同樣的纖細，便字形狀全變了！(五)點畫等的變化能「雄強」，則字的美因而「雄強」，如「柔媚」則字的美亦因而「柔媚」，字因點畫等的變化，而影響其美及韻味，故關乎美的形式美，因而及意境、風格之美。故「蒼松虯枝」的能有陽剛之美，「綠柳垂絲」能成陰柔之美，點畫等居於關鍵地位。(六)點畫等的變化多端，因而影響形成字體變化的多樣，如以「蒼松虯枝」在同一字體之下，任由十位、百位的書家寫之，必然有十家、百家的不同，而最能顯現其不同之美的，必主於點畫等的別異了。

（五）**得出架構之美**：字的有架構，前文已有申述，書家無不重視。以架構而言，如房屋的主體架構，而點畫等，正如鋼筋、磚瓦、梁柱木材的質料，上文的強調不是過當，而是點畫等經過筆法的表現，如在質料上施了塗料粉刷之美的外現。就構架而言，如

壯美則非架構的高碩雄偉不足以表現，「登泰山而小天下」正狀出了泰山的壯美，字書中有摩崖，正係以字形的雄偉而顯其壯美，相形之下，此時點畫等如太「纖細」則不足論了。如以「蒼松虯枝」，寫成逾方丈的大字，必然是粗筆、重墨、出鋒，以形成雄強的陽剛之美，當然，這種情況是罕見的。可是配以筆法的點畫等，以形成陽剛或陰柔之美，字的架構則居重要地位，如果寫小楷，在字的架構上自然以表現陰柔之美為宜，可是僅以「綠楊垂絲」也難表現任何一項陰柔之美，因為字數太少了，故自古書家，未見書蠅頭的四字成一幅字的。「蒼松虯枝」如寫隸書，除了凸出蠶頭雁尾的筆法外，在字的架構上可用較扁或加闊，以形成某項剛陽之美；如寫小篆，則可拉長其字形，以見雅正；寫楷則宜方正，如係條幅，則宜拉長字形、加大字間的間隔以為配合；寫草書，則字形架構宜略扁而修長，以見飄逸。如寫「綠柳垂絲」，以柔勁的玉骨筆法，配上略扁而較修長的字形，則某項陰柔之美必然呈現了；甚至字的架構的特意歪斜和故作壞的改變，也會有「醜極之美」，如前所引陳介祺的聯語。總而言之，能顯現美的「大體」，特別在字的架構上，因為「中心」、「重心」、「平衡」、「重疊」、穩妥、以至傾斜、長、短、廣、狹，其美其突出，多繫於字的架構，正如紳士、淑女的穿著之美，大都在體形的架構上一樣。縱然如「矮冬瓜」的滑稽，「矮冬瓜」正是重要的架構。

（六）凝成整體之美：「天衣無縫」、「渾然天成」，前人常以「鬼工神斧」方能成就，亦如庖丁解之牛目無全牛，如果作深入的解讀，則是「道」、「術」兩精的極致表現，其最高層級當首推「解衣般礡」了，此一偶得之，靈感成之，當然難能而可貴，故

常可望而不可即。書家如「張顛」，乃獨一無二了。那是書家夢寐以求，而非力能追攀。書家所盡力的，是「人巧極而天工錯」——即以人的智巧力、運用到了極點，而如天然工美的交錯而出的地步。所期待的是全面而完整的整體之美的呈現。究其實際，如無各部分之美，則無法有整體之美，在消極方面是求每一部分的毫無瑕疵，所謂「西施蒙不潔，人皆掩鼻而過之。」乃形式美之外，再求韻味等的完美。這整體美的凝成，能如油脂的凝結，則是渾然一體的境界，在書道中除單純寫一三等字形極簡單者之外，實難得而有不須各部分之文和點畫而形成整體。故（一）宜先求「臆構」時有意味的形式之無差誤，如以「綠柳垂絲」而要求表現出陽剛之美，則已有了偏失。（二）選擇相宜的字體：字體是寓顯美的形體，能美的形式，如以隸體而顯出「蒼松虯枝」的雄強美，「綠柳垂絲」用草書較能形成陰柔之美。（三）運用恰當的筆法，隸書的蠶頭雁尾，不能全用方筆，如果「蒼松虯枝」全用了方筆，縱有魏碑的美，也有礙隸書渾然天成之美了。以行書寫「綠柳垂絲」以得顯陰柔之美時，也不宜用方頭鼠尾的形體和筆法。（四）融成一氣的架構：字的架構的大小、長短、圓扁等，要與字形、筆法、點畫等，密切配合，才能相反相成，顯出架式、氣勢、韻味等美。如「蒼松虯枝」，用隸書寫出時，只宜加「方」加「扁」其字形，不能使之成圓、成長形，而且要四字的間隔得宜。能如此，則如連字成句時的文章之美：「句之菁英，字不妄也。」——「架構得宜，字幅之渾成也。」

凝成字的完整美，仍有其他的條件，如在字的點畫上，不許有敗筆，而要點畫等皆精皆活；整幅字的一氣貫通，題款、留白等等

的無違失等，能如此，則渾然整體之美即能呈現了，正如射箭，雖「不中不遠矣。」知道了這些，仍有工夫、書寫時的心理等問題，正如射箭，應當射中而不能中，有「力」的問題，力量不夠，射不到一百步，還能百步穿楊嗎？

（七）「嘗試」免於美失誤：一寫而渾然天然，眾美畢出，是痛快之極，而難能之至。可是常如文章表現時的力不從，說語時的語不達意。然而近代心理學家的嘗試錯誤法：以老鼠走「迷宮」，首次走過，錯誤連連；迄走到誤錯不犯時，一放進「迷宮」，老鼠就能出來，運用這一嘗試錯誤法，而免於書道表現時美的失誤或失落，是可行的方法。如以「蒼松虬枝」、「綠柳垂絲」，設想如老鼠的走迷宮，隨手之變，或各種的失誤，影響了美的呈現，或略有某一失誤，如陷入「迷宮」之中，書家即隨之改進，此法當然可行，事實上早已如此運用了。書家寫成一張，而又撕去一張，即是此法的實踐。但是有一前提、而收成效，即工夫不到，基礎未至，「道」「術」未成時，難以運用此法，正如老鼠尚未能走，何能出迷宮？只是紙一張張的撕而已。在筆者的見聞中，一位代政要題字題詞的書家，以方格為底，寫好一幅之後，有了缺失，或表現之中某處不如意之時，則以此張為藍本，襯墊其下而寫之，如此修改修正，顯然有顯著的效果，故習以為常。但有人不以為然者，因為近於刺繡時的描字。縱然不致如此，但在某種程度上，會妨礙了開創的氣機，流於「定式」而板重，但也免除一些隨手之誤。另一位書家，則寫一幅之後，參求審視良久，以尋出缺失，也以原來寫就的「墊底」，再寫一張、數張，類似成文時的底稿。可是在正式書寫時，完全拋去這些，而縱筆以書，似文同的已

有「成竹在胸」，免除已看出的失誤和不能滿意之處，臻於其「理想」之美，而收效甚大，多次得了書法比賽的大獎。改正錯誤，顯然有了頗多的方法。如果加上了上述的求美原則、技巧，以作意念的引導，可能收到完整美的成效而將倍增了。

在電腦的多種功能的支援下，可搜集各種字體而將之輸入，再依之顯現，如「蒼松虯枝」、「綠柳垂絲」、寫隸體時，可將這八個字的隸體字形，一一顯示於螢光幕上，仔細觀察，而得出具體的字體形象，以作書寫時的參考；也可將自己寫成的八個字，由電腦以合成繪字的功能，繪寫出近似的字體，以作比較，得出改正的字形、筆法、架構等，以增進此八字的完整美。還可運用電腦的放大、縮小的功能，將此八字一一放大一倍或若干倍，縮小一倍或若干倍，合乎古人「小字展令大」、「大字促令小」。而真實地行之，觀察筆法、架構、點畫等如何？以得如何去「醜」成「妍」。尤可運用電腦「加色」、「除色」的效用，將書寫加濃些，減淡些，得出更好的墨色、墨趣。或使一字的架構緊密些、鬆散些，以觀其效果。不是大有助益嗎？能如此，則電腦的科技功能，將為書道的「術」作切實的貢獻了。

以上是如何落實書道的求美而能美，就「道」——原理、原則；和「術」——方法、技巧，作了大概的提出，可能仍被視為原理、原則，而認為不是方法、技巧的確切落實。然書論云：「晉人用理而法生，唐人用法而意出，宋人用意而古法俱在。」進而深一步作究求，晉人所謂的「理」、唐人的「法」、宋人的「意」為何？又晉、唐、宋的「法」何在，「法」是什麼？有切實的實質和內容嗎？有具體的方法、技巧嗎？扣而求之，則空空而無實有也。

又如姜夔論「風神」云：

> 風神者：一須人品高、二須師法古、三須紙筆佳、四須險
> 勁、五須高明、六須潤澤、七須向背得宜、八須時出新
> 意。則自然長者如秀整之士，短者如精悍之徒，瘦者如山
> 澤之癯，肥者如貴游之子，勁者如武夫，媚者如美女，欹
> 斜如醉仙，端楷如賢士（《續書譜》《書法正傳》）。

其論書家作字的條件，和字成的風格、韻味，所形容的固然活
靈，可以參酌。試問「師法古」是何內容？「須高明」，高明的意
義為何？書法的「時出新意」是什麼？「肥者如貴游之子」，明明
不合理則？如楊貴妃的肥環，是貴游之子嗎？貴游子多紈綺子弟，
如此、則不是又肥又俗嗎？正如孫過庭的《書譜》所說：「或苟興
新說，竟無益於將來。」筆者兢兢焉，以此為懼為戒。先就美學原
理、得出能表現書道之美者的三大類、十二項，由書道的「道」與
「術」皆由己生、己用，則「法」、「術」皆活，自可應用無窮，
「運用之妙，存乎一心。」創作時，不必依人，而能由自己胸中流
出了。

十二、餘論

一、由「廻互」看書道：在前人的書論中，甚多援「禪」入「書」之說，其情況恰如以「禪」論「詩」，其核心論述，不外一「悟」字，前文頗有闡發，不再贅述。但以「回互」之說，關係最大，而又涉及字的整體架構之美，但釋說者均依字義作解，以其不知根源於禪，且未知究竟意義之故。

> 「回互」的提出，先見於隋僧智果的《心成頌》：
> 回互留放、謂字有礙、掠重者，不可並放。……
> 覃精一字，功歸自得盈虛，向背、仰覆、垂縮、回互不失也。統視連行，妙在相承，起伏、行行皆相映帶，聯屬而不背違也。

二處提及「回互」，詳察上下文，乃字的有避讓、行行相連屬，相互照應而成一體之意。孫過庭的《書譜》則云：

> 真以點畫為形質，使轉為情性；草以點畫為情性，使傳為形質；草乖使轉，不能成字；真虧點畫，猶可記文。回互雖殊，大體相涉。（按「廻互」或作「回互」，意義相同，廻、回二字常互用。）

　　解回互為相互交錯，在字義文義上，並無錯誤，姜夔所說，即係如此：

> 向背者，如人之顧盼、指畫、相揖、相背。發于左者應于右，起于上者伏於下。大要點畫之間，設施各有情理。求之古人，右軍蓋為獨步。（《續書譜》）

　　於相互交錯的意義，有了明確的解答，而最清楚的是佚名的《書法三昧》：

> 一字有一字的起止，朝揖顧盼，一行有一行之首尾，接下承上。

　　所闡明的是每一字的點畫等相互關連，一行之字也相互關聯而交錯，因之以成整體相互交錯而有渾然之美。
　　但是「回互」之義，不止於此，如石頭希遷的《參同契》所云：

> 靈源明皎潔，枝派暗流注。執事元是迷，契理亦非悟。門門一切境，迴互不迴互。迴而更相涉，不爾依位住。

　　「迴互」（回與迴，字義相同）的名詞，不是石頭希遷所提出，但所舉出「迴互不迴互」的觀照，不但是其後禪宗的曹洞宗之明暗交參、正偏迴互的禪學核心，而且方方面面面可以牢籠而又可

以論書道。因為就宇宙的根源或本體而言，有明白而可見知的，有隱暗而不能見知的，前者是物象、是事、是境……；後者是本體、是理、是泯絕物境的道；可是這「明」與「暗」，「事」與「理」，有「回互」的關係，二者有相互涉及、涉入，如「明」中有「暗」，「暗」中有「明」；「事」必涉「理」，「理」必及「事」；這是「回而更相涉」。但也有「不迴互」的時候，例如宇宙未「生成」、則只有「理」，而無「事」；迷者只見事而不見理，則「理」之與「事」，「暗」之與「明」，彷佛是不相干的二面，才說「不爾依位住」。以這「回互不回互」的觀照，最足以闡明書道：（一）在文字沒有創成之前，沒有書道，但書道本原之理已存在了，所以書道之理、與書道之事，是有「迴互」的關系。（二）文字創成以後，是依照文字之「理」，而有了文字之「事實」的發生，這是二者的理與事的「回互」，二者乃密切相關，而非各不相涉。（三）文字的由工具性，而進入藝術境界，是中國文字中原本有了藝術性質的存在，然後有藝術的書道出現之實際，這仍然是回互的關係。（四）書道形成之後，有「書道」之「道」──原理原則，也有書道之「術」──方法技巧，二者更有「回互」的密切關係，故而論書道之「道」，與方法、技巧，必然密切相關，因為由「道」可以產生「術」──方法、技巧；由「術」也可以追溯到「道」，方法、技巧可以顯現書道之「道」；（五）書家的論書道之「道」，往往涉及書道中的「術」，論「術」之時，也往往關係到「道」，甚至二者同時關係到，例如董逌的《廣川書跋薛稷雜碑》云：「書貴得法、然以點畫論法者，皆蔽於書者也，求法者當在體用備處。」「以點畫論法者，皆蔽於書者」，因為只及

書道之「術」，而未及於書道之「道」——未及原理、原則，顯然不足；「求法當在體用備處」，只有論及了書道之「體」——原理原則，和書道之「用」——方法、技巧，二者具備了，方無不足，可見書道之「道」與術的「回互」關係。（五）書家與書道的作品，也有「回互」的密切關係，書家是書道作品的主體，書作是書家的作用表現，書家的情性才氣，書道的「道」和「術」的修養等，即表現在書成的作品中；作品的優、劣等所顯現的，是書家的書寫時「道」與「術」的總表現，而又與作者的情性才器以至工夫等，亦密切相關。知道了、明白了這種種的「回互」關係，才知道書道的全面性和整體性，更進而知道書道的體、用所在，不但自己作書時，能明體適用、由體起用，以發揮己之才性所長、以及「書道」方面的「道」與「術」的優勢，而達到所能至的境界，以之形成宏觀、微視，甚至研究古之書家的作品、理論時，才能全面而深入，不會落在一邊。

二、由「不回互」辨書道：就書道中的理與事、「道」與「術」，書家與書的作品而言，雖有密切的回互關係，但亦有不回互的方面：（一）事與理的不回互；文字之理、與文字之事，有不回互的關係，如認識了、書寫了某一字、甚至一幅字，而不明其構字之理，不知其字合乎「六書」——指事、象形等之何條例，甚至不明書寫之筆順，以及同一字的篆、隸、真、草的字體，顯然是構字之理、與字體存在之事，彷彿各不相關，此是文字的事與理的「不回互」，如有了這種「不回互」的疏離，不是書家的遺憾嗎？僅以不知筆順而言，在書寫時便會形成窒礙。（二）「道」與「術」的不回互：書道之「道」、是原理、原則、是「體」；而術

是方法、技巧、是「用」;「道」未易知,不知其道,是不回互之大者,「術」未易「明」,是方法、技巧上的緊要處,二者均有不足、或不能配合之時,是二者的不回互,如此而形成的「體」「用」關係,甚難由體起用,基本上是「體」未立,而「用」難起。而最明顯的是無體之用,由字的點畫等,到一幅字的完成,都是依人的、仿效的。所謂「哪一筆不是古人?」(三)主體與書作者的不回互:書家當然是書的作品的主體,所書的作品,自然係寫成的藝術品,如前所敘,有極其密切的「回互」關係、但仍然有「不回互」的方面,最明顯的是「任筆為書」、「隨手之誤」、「手不應心」,必然達不到藝術境界;書家這種失誤雖然很少。至於因臨、摹、仿的關係,千字一例,字字點畫如一,如算子、如布棋,雖然有了方法、技巧,但是沒有開創、不見自己的情性韻味等,也係「不回互」的關係,其所成的作品,不是自己的,甚至哪一筆都不是自己的。當然不會表現出所欲表現的,也不會有意境、有風格、有獨特美感了。書家有了種種的努力,由體悟有了經驗,於方法、技巧體會到了頂點,但是無寓道求美的理念引導;或者胡亂地求變求奇;形成了書家;書「道」、書「術」,「不爾依位住」的不回互狀況,即三者不能配合,或陷於分離,縱然是名家,在此情況下,其作品必然有重大的疵病,甚至淪為怪異。所以書家應明「不回互」之理,方可免於重大的失誤。有的書家幾乎全是經驗的,寫出來的,因而沒有道與術理念等作引領,更是最大的不「回互」了。

總之,「回互」使書家知道書道藝術不是獨立的,也不是「一技耳」,而是「明暗回互」,作品是明的一面,與看不見的書道

之「道」、書道之「術」，密切相連，其實是二者的表現；由作品所表現，也可知道書家的「術」與「技」，這是作品的「明暗回互」；書家創出了作品之後，則「道」、「術」、「隱」而不見，作品則昭昭在目，然而作品表現的，是書家的情才和「道」與「術」等，也即書家決定了作品的表現，這是書家的「明暗回互」。至於「不回互」，則是書家、作品、書道的「道」與「術」，處於分離、或不統合的狀況，「爾為爾、我為我。」何能有書道的創作呢？故而可以說：書道藝術的表現是整體的，由多種「回互」的關係可以顯見；書道藝術也有「分裂」的「不回互」之處，則必形成缺失；有此巨觀，書家應可自照其短，而改進其短。尤其在電腦的多功能、多方面向書道藝術進逼的時代，書家的作品，應具有如畫作的獨立的、美的藝術性和價值，才能屹立不搖。特以此「回互」、「不回互」作為總結。

　　三、**形象化的「法」**：在前人的書論，特多而又特重形象化的提出，有的幾同金科玉律，而又無一致的、或合理的確解，不是關係甚大嗎？例如《鍾繇筆法》云：

　　點如山頹，摘如雨驟，纖如絲毫，輕如雲霧，去若鳴鳳之游雲漢，來若游女之入花林。……

　　雖然這是依托之言，但是幾乎無人反對、駁斥。現代的藝術界，引述這段文句之後，又伸述云：

　　書境同於畫境，且通于音的境界。……作書可以寫景，可

以寄情，可以繪音，只是一個靈的境界耳。（宗白華《中西畫法所表現的空間意識》）

其言之當理否？不予論評，但這種形象化於書道作品的形容，卻古今如一只能勉強以說是書道之「道」的形象化形容，人人可以自由體會，但是在碓難求之餘，我們的體會能真實嗎？，又如：

夫其徘徊閑雅之容，飛走流注之勢，驚竦峭拔之氣，卓犖跌岩之志；矯若游龍，疾若驚蛇，似斜而復直，欲斷而還連，千態萬狀，不可端倪，亦閑中之一樂也（趙秉文《草書集韻》）。

矯若游龍等，全然同於「去若鳴鳳之游雲漢」等，筆者不會問誰見到鳳和龍？但如此形容，有何道理及意義？而且尋繹此等眾多的形相化的描繪，應如何詮釋？其不言而喻的，是以想像的「虛擬」，以此形象顯示書道藝術品的靈妙、生動，加上每一書家都各自有其象形的想像或「虛擬」，未見過龍和鳳，能想像「矯若游龍」和「去若鳴鳳之游雲漢」嗎？至於「點如山頹」，無非是誇大一點的情勢，與項羽的「力拔山兮氣蓋世」的霸王氣勢的形容，如出一轍。但作進一步的追尋時，此類形象化的誇張，除了相同於文學作品表達時的夸飾之外，尚有何意義？因為我國書道的基礎，全部建立在形象表現之上，對此類作品的創作和欣賞，要透過心靈和感受上的敏感、想像、而得到藝術美和意境等的體會，這類的體會，常因人而異，自然是主觀的、感性的。書家在書寫時，冥想其

一點如山頹的形象，可能更精神投注，筆力更凝集了；在作一畫時，想到「驚蛇入草」，將更靈動勁捷了。將這類形象化的落實，才能有神來之筆，在作品創作時，不會死板；在欣賞時，也將得出不同的感受，不致於將傑出的作品，視同塗鴉了。

在書論中，有諸多形象的形容，在書家共同接受，而力求落實的，則無過於以下諸項：

> 張長史「折釵股」，顏太師「屋漏法」，王右軍「錐畫沙」，「印印泥」，懷素「飛鳥出林」、「驚蛇入草」，索靖「銀鉤蠆尾」，同是一筆法，心不知手，手不知心耳。（黃庭堅《論書》）

> 「如屋漏雨」、「如壁坼」、「如印印泥」、「如錐畫沙」、「如折釵股」。此古人作書之勢也。（《國朝豐道生筆訣》），即豐坊《書訣》）

黃庭堅和豐坊均係書家，於此數者，均加引述，而又各抒所得，一認為是「筆法」，一認為是「筆勢」，其所體認，顯然各有不同。豐坊將「屋漏痕」改作「屋漏雨」，顯然錯了，「屋漏雨」不如屋漏痕那墨韻滲透的形象的顯示。但是書法表現上的種種形象形容。如此落實此七項，實嫌虛無飄渺。筆者以為此七者，與書道技巧和書道之美甚有關係，縱有出於依托，但書家於此形象化的落實，不但認為是訣竅，更作過實踐的努力，而各自有了體會，大約有以下數項：（一）屋漏痕：意義不同於屋漏雨，乃指屋因雨漏之

後，雨水留下了浸透而濕了的痕跡，以論筆法，是書寫點畫等之時，由於筆鋒遲澀的移動，形成了此一「墨趣」，極其自然，墨的痕跡現於紙上，正如雨水滲透的痕跡，現於屋漏的四周。豐坊云：「無垂不縮，無往不留，則如屋漏雨（雨應為痕），言不露圭角也（同上）」。「無垂不縮，無往不留。」幾乎是書家藏鋒斂銳的原則；可以收到筆鋒不「露圭角」的效果，也係「屋漏痕」有關的筆法，但中鋒而又遲澀的行筆，才是主要的原因，如李可染所說：「畫線的基本原則，是畫得慢而留得住，每一筆要送到底，切忌飄滑，這樣畫線才能控制得住。線要一點一點地控制，控制到每一點。古人說：「積點成線」、「屋漏痕」，就是說的這個意思（見《李可染畫論》）。此處之所謂「點」，非指點畫之點，即遲澀行筆時一點、一點地推進之意，才說「是畫得慢而留得住」，如此則避免「飄滑」了。再對照朱履貞所說：「屋漏痕」者、屋上天光透漏處，仰視則方、圓、斜、正，形象皎然，以喻點畫明淨，無連綿牽掣之狀也（《學書捷要》）。如此解釋，縱然是其體會別有所得，但如何見「痕」字之意？若謂以喻點畫「明淨」，正係與「屋漏痕」相反的而近於李可染所說的「飄滑」了。何況屋漏會見天光嗎？至於何紹基所說：「折釵股」、「屋漏痕」，特形容之辭，機到神來，往往有之，非要如是乃貴也(《東洲草堂文集》)。並非看輕、否定「屋漏痕」，但有不必力求之意，「機到神來」，此一境界自然會出現。惟最合理的推測，何氏乃獨樹一幟的清代大書家，不以此「一技」之小「神通」而自貴或誇耀。(二)折釵股：此一形象化的形容，問題頗多，折為「折斷」，亦可作「拆開」，書家多涵渾說之，如朱履貞云：「折釵股者，如釵股之折，謂轉角圓勁力

均。」《書學捷要》，亦有解作釵股雖折而其體任圓；意為「折斷」，但比況的筆法為何？任何圓形的物體，折斷了圓形不是仍在嗎？又何能有「轉角」？解作如釵之兩股折開，較可顯見「轉角」之意；王澍云：「『古拆腳』不如『屋漏痕』，『屋漏痕』不如『百歲籐』，以其漸近自然。顏魯公『古釵腳』、『屋漏痕』，只是自然，董文敏謂之藏峰，門外漢語（《論書剩語》）。」不但以「折股釵」改為顏真卿所提出，且改為「古釵腳」，又與「屋漏痕」、「百歲藤」、相提並論，認為三者有高下，均「漸近自然」，並斥駁董其昌以藏鋒的解釋為「門外漢」，使「折釵股」的意義更為紛亂而難知；比較之下，以豐坊的解釋較為明確而詳細：「水墨得所、肉勻骨勁，泯規矩於方圓，遁鉤繩於曲直，則如「折釵股」，言嚴重混厚而不為蛇蚓之態也…（同前）」。然以「水墨得所、肉勻骨勁」，形容如「屋漏痕」般的墨趣，豈不更為得當？「泯規矩於方圓，遁鉤繩於曲直」，以形容草書筆法之靈活，顯然更切貼；可是「折釵股」是置方圓的法則於不顧，又排除鉤繩於點畫曲折之外了嗎？乃不合理的體會。筆者以為「折釵股」者，乃以釵簪髮之時，折張釵股之意，古人男女均蓄長髮，必用釵簪以「約束」之，故老杜詩云：「白頭搔更短，渾欲不勝簪。」簪釵之義，可以通用而實一物，人人知之，是以姜夔的《續書譜》云：「折釵股者，欲其屈折方圓而有力。」深有此意；惟孫過庭的《書譜》所云：「或折挫槎枒，外曜鋒芒。」惜未明言乃「折釵股」而「外曜鋒芒」，乃釵之張開以喻筆鋒之轉折。但以上七者之中，以「折釵股」方能呈現此一「外曜鋒芒」的意味。大概以後的書家，既重中鋒運筆，又貴渾成的藏鋒不露，而作了另外的體會。試觀北魏的

碑，和以陽剛之美見長的書家，多有「外曜鋒芒」的筆法，足以證明「折釵股」的「屈折方圓而有力」，決非藏鋒不露也。（三）錐畫沙：《墨池篇》載張長史（旭）傳顏真卿之如錐畫沙云：「後於江島過，見沙地平淨，令人意悅欲書，乃偶以利錐畫沙而書之，其勁險之狀，明利媚好。乃悟用筆如錐畫沙，使其藏鋒，畫乃沈著。當其用筆，常欲使其透過紙背，此功成之極矣。」據此乃真以錐畫沙之經驗，而悟此筆法，即使出於傳說，姑不置疑，而且勁硬的工夫，可由此而呈現，力透紙背，為書家遵奉。但是能見其勁，難見其險；「明利」有之，而「媚好」則未必；利鋒畫沙，乃曜鋒而非「使其藏鋒」，其理更明確。豐坊的《筆訣》云：「點必隱鋒，波必三折，肘下風生，起止無跡，則如錐畫沙，言勁利峻拔而不凝滯也。」只有「言勁利峻拔而不凝滯也。」方是如鋒畫沙的筆力，其他均無干涉。對如錐畫沙另有體會的，有李可染的《畫論》：「寫字畫線最根本的一條是力量要勻，不能忽輕忽重，古人名之曰「平」，這是筆畫的基本規律。「如錐劃沙」就是對「平」字最好的形容。你用鐵錐在沙面上畫線，既不可能沉下去，也不可能浮起來，必然力量平均。」力量平穩，應是運筆的基本原則，以鐵錐畫沙，自應遵守，以此體會，或無錯誤。然而寫字的紙，書家只樂用宣紙，何況是沙？古人所重的「一波三折」，能說是用筆的無輕重嗎？遲澀與快捷，點之與畫，有無輕、重之別呢！至於忽輕忽重，自然不能點畫之間突然如此，但有輕有重，是書寫時不流於呆板的筆法，則不可不知了。如「錐畫沙」，有眾多的解說，乃各書家經驗不同，體會不一之故，不宜視作「此一是非」，「彼一是非」，應係自是其是，只要能表現其獨之意境、靈妙、美感等，不必計較

其他了。（四）印印泥：捺章蓋印，乃人人多有之的經驗，尤其是
用角、石、銅類的印章，上了印泥之後，要描準位置，緩緩遲重地
壓下，邊角等處，無一處用力不到，所以要用暗勁力，貫達四周，
如係凸起的「陽文」，必如此才力透紙背。此種經驗和法則，書家
無不明白，豐坊云：「言方圓深濃而不輕浮。」簡而言之，則孫過
《書譜》的「內涵筋骨」，足以當之；姜夔續書譜的「無鋒則以含
其氣味」，亦係此意。這一形象化的法則或形容，宜多體會而使之
呈現，則無浮滑俗態矣。此四者最為書家所重，而各有體會，但其
基礎均在中鋒運筆的中鋒上。其他如陸羽之《懷素別傳》云：

> 素曰：「吾觀夏雲多奇峰，輒常師之。其痛快如飛鳥出
> 林，驚蛇入草，又遇坼壁之路，一一自然。」真卿曰：
> 「何如屋漏痕？」素起，握公手曰：「得之矣。」

　　是懷素抒發其書寫的快意，除「夏雲多奇峰」，乃其所師效
者，餘不足多論。這諸多的形象的形容，乃由現實生活中對書道偶
然由觀物象形的觸發，所掀起的創作衝動，未必形成了具體的筆
法，縱然有之，亦如禪師的見桃花而悟道了一樣，是一種他人無法
得到體悟經驗，「夏雲多奇峰。」懷素可以師效而見之於書寫，他
人能嗎？且看雷太簡的《江聲帖》所云：

> 余少年時學右軍《樂毅論》、鍾東平《賀平賊表》歐陽率
> 更《九成宮醴泉銘》、褚河南《聖教序》、魏庶子《郭知
> 運碑》、顏太師《家廟碑》、後又見顏行書《馬病》、

《乞米》、《蔡明遠帖》，苦愛重，但自恨未及其自然。
近刺雅州，晝臥郡閣，因聞平羌江瀑漲聲，想其波濤，番
番迅駛，掀搕高下，蹶逐奔走之狀，無物可寄其情，遽起
作書，則心中之想書出筆下矣。噫鳥跡之始，乃孫大娘舞
劍，懷素觀雲隨風變化，顏公謂豎牽法折釵股，不如屋漏
痕，斯師法之外，皆其自得者。予聽江聲亦有所得，乃知
斯說不專為草聖，但通筆法已。欽伏前賢之言，果不相欺
耳。

　　雷太簡因聽江濤的轟鳴，聯想及波濤洶涌之狀，遽然起而作
書，自認大有所得，與張顛、懷素一樣起了很大的作用，其作用為
何？聯結上文和印証懷素所說：「——自然」，意謂《江聲帖》已
得到前學右軍諸帖時未得到的「自然」。至於張顛之因鮑照《蕪城
賦》中的「弧篷自振、驚沙坐飛。」原是鬼氣陰森的形容，竟而悟
得了筆法，我們可以致疑，但是難以否定和駁斥，這類形象化的引
發，是書家主觀的、神秘的體悟和証驗，正如「龍躍天門、虎臥鳳
閣。」以景物形象，引發書家書道上的書法形象的突破，大要如
此，雷太簡的自敘，可視作書道諸多形象化體悟的總說明。也是書
家各自神秘的經驗論，主觀的體悟論的表現，而且是禪祖師所謂
的「至者方知。」惟「屋漏痕」等四者影響最大，不但視同「共
理」、「共法」，而又大有不傳之秘的意味。曾國藩云：

　　作字之道，……有著力而取險勁之勢，有不著力而得自然
之味。著力如昌黎之文，不著力如淵明之詩。著力則右軍

　　所稱如「錐畫沙」者；不著力則右軍所稱如「印印泥」
也。二者缺一不可。猶文家所謂「陽剛之美」、「陰柔之
美」矣。（《曾文正公全集》）

　　書道未有不著力之書作，不著力乃筋骨不見之暗勁；書道自有
「陽剛之美」、與「陰柔之美」，不止詩文也。曾氏亦為有名書
家，特附其贈人之二聯，如下頁之圖，一「著力」矣，一似未「著
力」，果未著力耶？其書不合乎「陰柔之美」嗎？

　　以上諸條形象化的書道之「道」與美的顯示，在我國的書論
中，甚關重要，故作了綜合性的探論。希望電腦科技，在這最重要
的「屋漏痕」四者之中，作多方面的形象繪示，以得出如何成書道
中的筆法、點畫等，以及在字形、架構上如何顯示出那種意境和韻
味。如果成功了，不但幫助了書家，提升了書道的境界和美的呈
現，也使電腦的合成繪字，能勝過目前的作品，更是電腦時代書道
藝術的大進步。我的書家朋友，有的已斷言：「那是不可能的！」

　　有的說：「凡是有法式的，電腦均能辦到！」

　　有的說：「電腦能如人腦般的思考了，就可能了！」

　　有的說：「電腦能思考了，所有的藝術創作都輸了，人類也輸
了！」

　　有的說：「是人腦創造了電腦，贏的還是人，藝術的創作，仍
是人。」

　　筆者說：「電腦時代，藝術要與電腦共進，也可共同競賽，書
道要在「道」的方面深化，使電腦的合成繪字追不上，到不了。而
方法、技巧，則贏不了電腦的合成繪字，是可斷言。」

顯庭叅軍屬

旋呼歌舞雜諧咲
末厭山水相縈紆

旋呼歌舞相諧笑 末厭山水相縈紆

滌生曾國藩

（一）

英階一兄屬

綠窗朱戶春晝閉
烏紗白葛道衣涼

綠窗朱戶春晝閑 烏紗白葛道衣涼

滌生曾國藩

（二）

四、期待墨禪作品的出現

在書論之中，正如以禪論詩的援禪以論書道，甚為多見；且欲如詩人援禪入詩的，亦不乏其人，如董其昌，八大山人，尤以八大的成就最大，董氏雖係清初影響力最大的書家，著意援禪入畫入書的大家，但在《四庫全書總目》中卻招致了雜於禪的習氣使然的譏議。然而援禪入書，實有其高難度，前人所提的徧落在如何以禪人的頓悟，以使書家得妙悟，前文已有涉及，惟「墨禪」的提出，則極富寓禪於書道的形象化而有意義：陳玠的《書法偶集》云：

> 書畫自得法後，至造微入妙，超出筆墨形迹之外，意與神遇，不可致思，非心手所能形容處。正如禪宗向上轉身一路，故書稱「墨禪」而畫列「神品」。

「墨禪」的提出，實與「禪詩」、「禪畫」，同一意義。簡而言之，以禪人的頓悟所得的「至道」、「意境」，而以不說破，「不粘、不脫」——不脫離所要表達，不粘——不粘著於所要表達的主題上；運用形而下的形象、語言，表達出形而上的「至道」、禪悟，達到「不著一字、盡得風流」的意境，即可謂之禪詩。禪人和詩人，在禪詩的創作上，大有成績，幾乎到了俯拾即是的程度，例如筆者的《禪學與唐宋詩學》中所拈出的開悟詩、示法詩等，《禪與詩》、《禪詩三百首》、《牧牛圖頌彙編》等，可謂指不勝屈，略舉《禪詩三百首》中的無題以為例證：

無題　　　　　法眼文益

擁毳對芳叢，由來趣不同。
髮從今夜白，花是去年紅。
豔冶隨朝露，馨香逐晚風。
何須待零落，然後始知空。

無題　　　　　黃韻慧南

一物不將來，肩頭擔不起。
言下忽知非，心中無限喜。
毒惡既忘懷，蛇虎為知己。
光陰幾百年，清風猶未已。

　　世人看花，只見花的豔美──「豔冶隨朝露，馨香逐晚風。」
而這位「法眼宗」的禪宗祖師，則已見到花在開放時的零落空無，
而禪的意境以出；「至道」是空無的境界，不是實有而可帶來之
物，但是又非肩頭承擔得起──有難言之重，也是禪的意境有了
「無言」的揭露了；至於詩人的禪詩，亦不知凡幾。以禪入畫，是
很多畫家的理想，但傳說只有王維畫的《雪裡芭蕉》，寓有大死一
回，死後回生的悟道意境，其後似無寓禪而被推崇和共認的畫作；
筆者曾以「喫茶去」和「洗砵去」的禪公案，析說其寓禪之理，請
知交的畫家，作成禪畫，他們都說「太難了！」連試一試也有婉拒
之意。故而對於「墨禪」的期望，甚為殷切；在前章的以「字寓
道」的一節中，即係「墨禪」的約略說明，應與禪畫同係一開關已
久，而作品未充盈的天地。希望有了基本理念的引領之後，能有開

說明：

（一）木庵性瑫：宋代禪師，宏法日本，此草書禪幅，深有呵佛罵祖之意。

（二）憨山德清：手書遺偈，有破生死，超塵俗之意境。

（三）李叔同先生之作：頗多禪佛一類，常署名弘一。

（四）吳昌碩之作：在表詮莊子的「道」無不在之意境。

（五）吳昌碩之作：乃「莫道無語，其聲如雷」之禪境。

（一）木庵性瑫作品

（三）李叔同（弘一大師）作品

（二）憨山德清作品

（四）吳昌碩作品

（五）吳昌碩作品

成均安作品

說明：同鄉同窗書家成均安先生，習瑜伽逾五十年，應筆者之邀，跪地而書，以氣運勁透筆，成「墨禪」二字，別具意境韻味。

說明：邵希霖先生，台灣書家，曾參賽，獲獎三十餘次。工隸、楷、草，識者評其成就超過錢南園。因故輟筆年餘，特作此幅。

創性的作品出現。（特附以字寓禪、與墨禪二字之作。）

　　「墨禪」誠然有身手、筆墨所不能形容、所難於表達之處，但寓禪的詩作卻成功了，書道亦應有成功的可能；而且禪宗的「悟道」和對至道的表詮，絕大部分是形象的，如問「祖師西來」，而禪宗師的答話是「庭前柏樹子」！「盧陵米作麼價」！又如「養一頭水牯牛。」「萬里無寸草。」「出門草蔓蔓。」「日日是好日。」「大圓鏡智。」「古澗寒泉。」以及「南泉斬貓。」「歸宗斬蛇。」「野狐參禪。」「丹霞燒木佛。」「白衣拜相。」「明月藏鷺。」「烏雞雪上行。」「狂猿嘯古臺。」「拈花微笑。」如此之類，不知凡幾，顯然是禪畫的好題目，也應是書家「墨禪」的入妙題材；如因此而有「墨禪」作品的出現，則電腦的合成繪字，絕難與之爭雄競勝了。

　　墨禪是代表書以寓道的總期望。禪家除了主悟以外，其去「我執」、「法執」、「人執」，更是書家求新、求奇而求自我突破和提升的重要理念。大悟之後的禪家機鋒，尤其出語時口角靈活，不落在從前的科臼中。即縱橫變化的無不如意。書家在字形書寫的變化上，由落在一邊──「有」、「空」和不落在一邊的中道，即可得出如下的變化。在字形上很顯著的：（一）字的筆用重筆濃墨。（二）用輕筆淡墨。（三）輕重、濃淡相間而交錯。筆者根據上述落在一邊和不落在一邊，提出了（1）右輕左重。（2）左輕右重。（3）重中間的三種變化，配合一字多形，而參考之。便可得上字形的多種變化，以回應前文，並作本書之結束。（數者均附圖如後頁。）

說明：（一）童鈺以較重較濃之墨、筆所成之隸書聯語。（二）李瑞清以較輕較淡之墨、筆所成之聯語，而全幅字幾筆濃淡重輕一致。（三）為馮桂芬之作，則墨、筆之濃淡重輕相錯相雜。

以上三者是書家筆墨重輕濃淡之三大類型。

宦有子年鹿鳴內
蘭生九畹芝雪間

（一）童鈺作品

江蘆千束蔣
潁樹百重樊

（二）李瑞清作品

馮茶煙禪榻味
興修竹古樓僧

（三）馮桂芬作品

跋

　　杜兄松柏，文思敏捷，博覽群書，觸類旁通，發而為文，見解精闢，浩浩乎若長江大河，著作等身，實所謂三湘才子。

　　民四十七年，八二三砲戰時，與杜兄同戍金門，駐地相距不遠，經常過從，炮火下暢談詩文，獲益頗多，可謂誼兼師友。

　　杜兄對禪學、詩文著力甚深，其博士論文，即為《禪學與唐宋詩學》

　　其新作《電腦時代書道藝術新論》即將付梓，該文係杜兄數十年來研究書法之心得並綜合歷代書法名家之論述，並加以剖析說明，言前人之所未言。

　　對書道美的呈現，如何由技進道，以技合道。書道之能由書寫的工具，而提升為藝術；提升書道的境界，不落於一技是全書的重心。

　　全書共十二章，重要項目均配以古人的書道藝術品，讀者如能體察、領悟發揮個人才性所長，而達到另一新的境界。可求之此篇而得入處也。

邵希霖

國家圖書館出版品預行編目資料

電腦時代書道藝術新論

杜松柏著. – 初版. – 臺北市：臺灣學生，2008
面；公分

ISBN 978-957-15-1434-5(精裝)
ISBN 978-957-15-1433-8(平裝)

1. 書法美學 2. 數位藝術 3. 藝術評論

942 97021652

電腦時代書道藝術新論 (全一冊)

著　作　者：杜　　　　　松　　　　　柏
出　版　者：臺　灣　學　生　書　局　有　限　公　司
發　行　人：盧　　　　　保　　　　　宏
發　行　所：臺　灣　學　生　書　局　有　限　公　司
　　　　　　臺北市和平東路一段一九八號
　　　　　　郵　政　劃　撥　帳　號：00024668
　　　　　　電　話：(02)23634156
　　　　　　傳　眞：(02)23636334
　　　　　　E-mail：student.book@msa.hinet.net
　　　　　　http://www.studentbooks.com.tw
本書局登
記證字號　：行政院新聞局局版北市業字第玖捌壹號
印　刷　所：長　欣　印　刷　企　業　社
　　　　　　中和市永和路三六三巷四二號
　　　　　　電　話：(02)22268853

定價：精裝新臺幣三四〇元
　　　平裝新臺幣二六〇元

西　元　二　〇　〇　八　年　十　二　月　初　版